구르미 그린 달빛

雲 畫 的 月 光
寫 真 紀 實

製作｜KBS《雲畫的月光》製作團隊

劇本｜金旼廷、林藝珍

導演｜金聲允、白賞訓

攝影｜STUDIO_X 吳泰景、金載滿

原作｜尹梨修

翻譯｜尹蘊雯

## 每分每秒都緊抓「推拉」之線，眾所期待的羅曼史！

比拿鐵更甜美，比盛夏的陣雨更清涼。
雖然清新暢快，但猛然咬下一口才發現，
是令人泫然欲泣、辛辣灼痛的青春！

它的名字，難以用一句話來總結，無法用一種味道去形容，
畢竟若能夠預測，那就不是「青春羅曼史」了！
無法明白走向的羅曼史，誰也無法掌握、驚心動魄的愛情故事，
各自擁有不同魅力的三個男人加上一個充滿疑問的女人，
讓人快樂、心跳加速的羅曼史就此展開！

## 無法抉擇的複選題，龍爭虎鬥的角色激戰！

入宮的女孩，洪樂溫！
她的身分卻不是王的宮女，而是王的內侍？

宮中最大的小混混，李昊！
國力衰弱的朝鮮最後的希望、天才君主。

冷酷高傲的貴公子，金胤聖！
在愛情面前，成為了傻瓜。

驕傲熱情的淑女，趙霞妍！
遇見了愛情，蛻變成更加堅毅的新女性！

王世子最好的朋友，金兵沿！
卻是個身懷祕密的劍客。

即便他們只是站在樹下，也能成為一幅畫，
稍微眨一眨眼睛，就讓人忍不住腿軟。
現在，準備開始進攻各位善男信女的心啦！

## 透過朝鮮版「上班族」視角看到的宮廷故事！

現在，徹底忘掉在史劇中只是登場高喊：「殿下駕到！」就消失不見的內侍吧！
支撐起朝鮮五百年王朝的是王，但支撐王的——正是內官！
為了維持優雅又充滿品味的皇族生活，有在王用膳時檢查食物的監膳內侍、傳達
王命的傳命內侍、守衛門前的守門內侍、負責清掃的掃除內侍，以及負責王的精
神健康、專職搞笑的笑容內侍等，是相當有組織、分工細膩的內官世界！

從他們的眼中看到的王，是囉唆的社長，
沒教養的王世子，是含著金鑰匙的年輕室長，
也有在久違的休假非要一起去登山的、討人厭的部長。
討厭上班，只想離職，
跟用一大碗米酒消除一天疲累的現代上班族沒什麼兩樣，
準備用不同以往的幽默詼諧角度，重新看待同為職場人的內官吧！

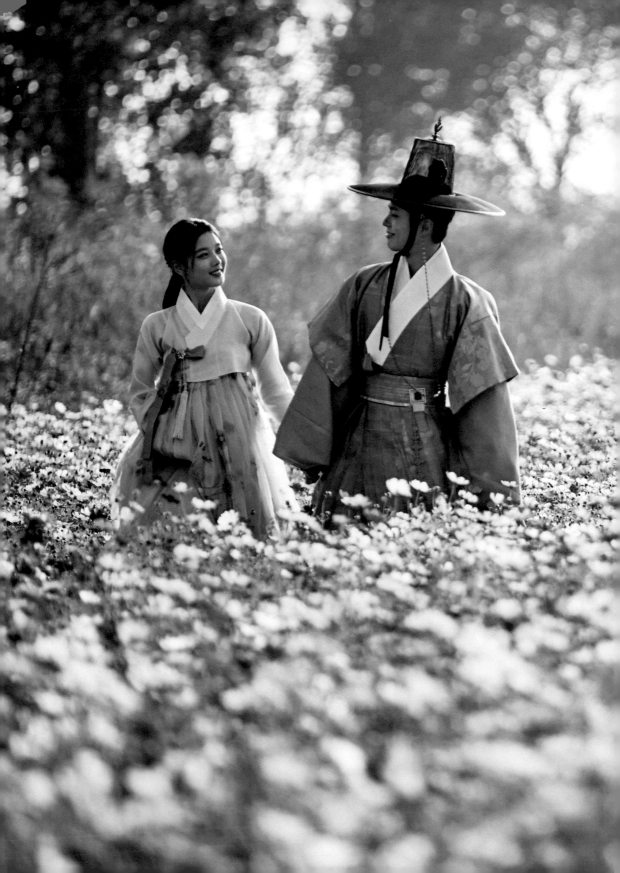

# / 目錄 /

# CHAPTER 1

角色介紹
人物關係圖

「要成為什麼樣的世子，難道不是由我決定嗎？」

聰明英俊的王世子！日漸衰弱的朝鮮最後的希望！
話雖如此，但這景況在幾年前就……
他變了，不知從何時開始。
誰也沒預料到，就連吃力承擔著名為「王世子」沉重王冠的他也沒想到，
事實上，他是一個需要父親依靠的十九歲少年，
卻成為不得不躲避著企圖牽制王與世子的外戚勢力所佈下的眼線，
悄悄為自己和朝鮮的未來儲備實力的年輕君主。

而正值十九歲炙熱青春的李昊，心中遇上一大難題……
正是那個名叫洪三才的內官！
他的玩笑為李昊帶來歡樂，
他荒誕無稽的故事安慰了自己，也觸動了心底某個角落。
百般折磨、刁難、當面斥責也無法使他退縮，這充滿朝氣的小子，真可愛。
在一起時總是格外開心，但伴隨而來的苦惱，就和那些相處的快樂一樣深。
我，李昊，這個國家的王世子，竟然愛上了和自己一樣的男人──
而且還是個內官！

李昊 朴寶劍

God Bless U~♥

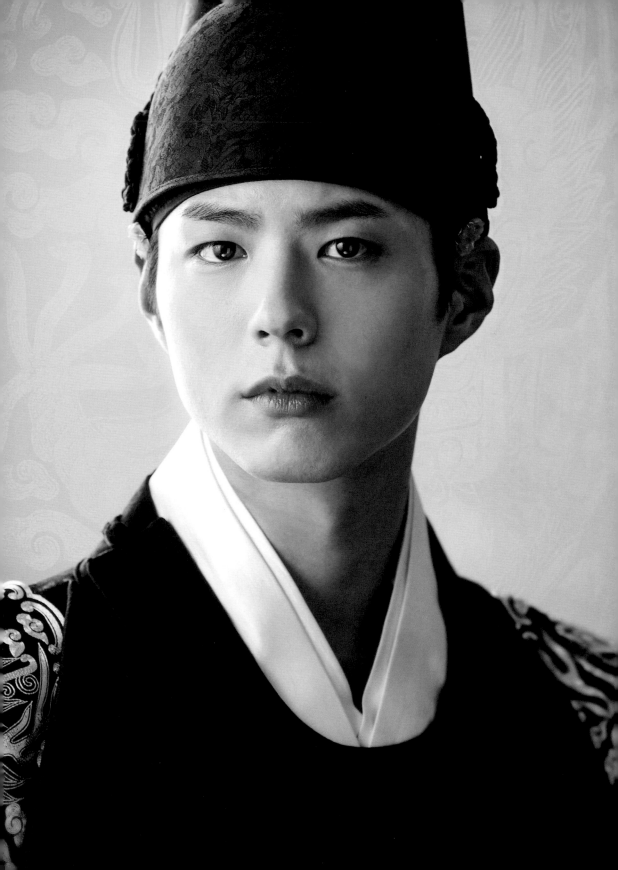

「了不起的傢伙，做大事的傢伙，萬事難不倒的傢伙，就是我洪三才！」

朝鮮第一位戀愛專業諮詢師，朝鮮唯一女扮男裝的內侍！
在成為內侍以前，樂溫就算孤獨難過，也沒有時間哭泣，
因為沒有父母，沒有錢，當然也沒有家。
從久遠到想不起來的某一天開始，她就以男兒身生活了，
綰起髮髻，穿著男人衣褲，
如此生活久了，她便不再是洪樂溫，而是雲從街的名人「洪三才」。

掙來的錢必須負擔養父戲班頭頭的昂貴藥費，
直到勉強還著高利貸過活的某一天，代筆寫的情書出了問題，
為了收拾殘局，她來到約定地點，
卻遇見一位挑剔、愛乾淨又不懂得珍惜食物，彷彿溫室花草的書生。
她作夢也想不到書生的真實身分，一段孽緣就此展開。

原以為終於從危機中逃脫，卻又被綁架……
她著急問道：「這裡是哪裡？」
坐在角落磨刀的老人回答：「還能是哪裡？當然是給男人淨身的地方！」
什麼內侍？什麼淨身？我可沒有那東西啊！

洪樂溫 金裕貞

love you!

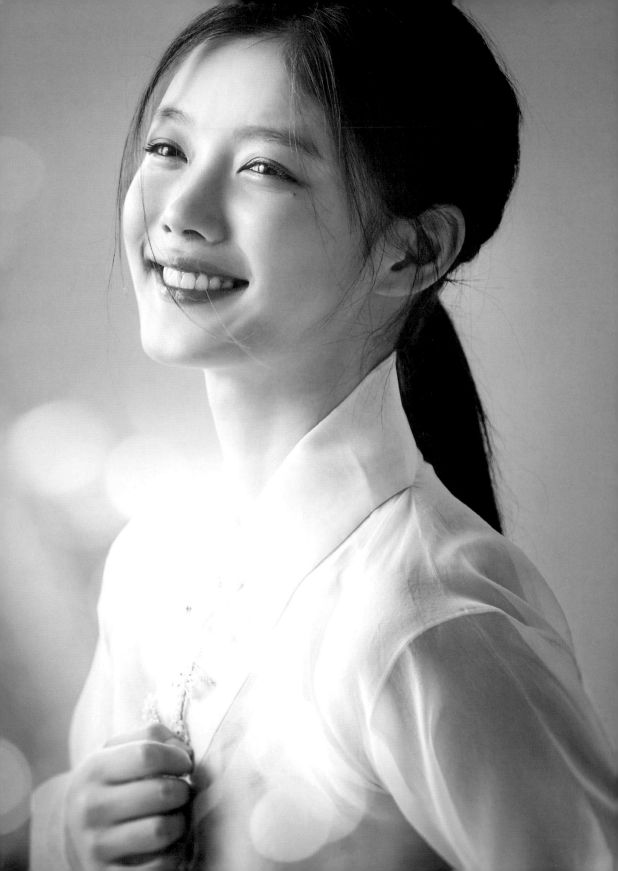

「沒有交付真心卻獻出身體，可不是我的喜好。」

高貴、風度翩翩、博學、從容，
他就是高雅的象徵，名門世家子弟的「終結者」。
只是，太過完美的人生，難免會出現遺憾。

王上之王、朝鮮無所不能的權力中心──金憲僅有的寶貝孫子。
從小失去雙親，在冷漠無情的爺爺膝下長大，
他被教育成萬事追求完美，不能被挑出任何錯誤。
但畢竟是十九歲的男孩，充滿著好奇心，
總是悄悄出入青樓，卻從未給過任何一個藝妓溫柔的眼神。
他只醉心於將藝妓的裸體畫在宣紙上，便消失不見，
因而得到「溫無破奪（毫無溫情，仍能攻破、奪走女子之心）」的綽號。

孰料，一個讓這樣的胤聖情不自禁卸下防備的傢伙出現了。
雖然沒有與女子同床過，但女人的身體就算閉著眼睛也能看出來，
竟敢在我面前耍花招假扮男人？真是胡鬧！
而這不可理喻的女孩不僅女扮男裝，竟還膽大包天地穿上內侍服，大剌剌地入了宮。
起初只是因好奇而接近，卻愈發覺得有趣，進而更關注她。
不知不覺中，胤聖已經愛上了這個假扮內官的女子，樂溫……

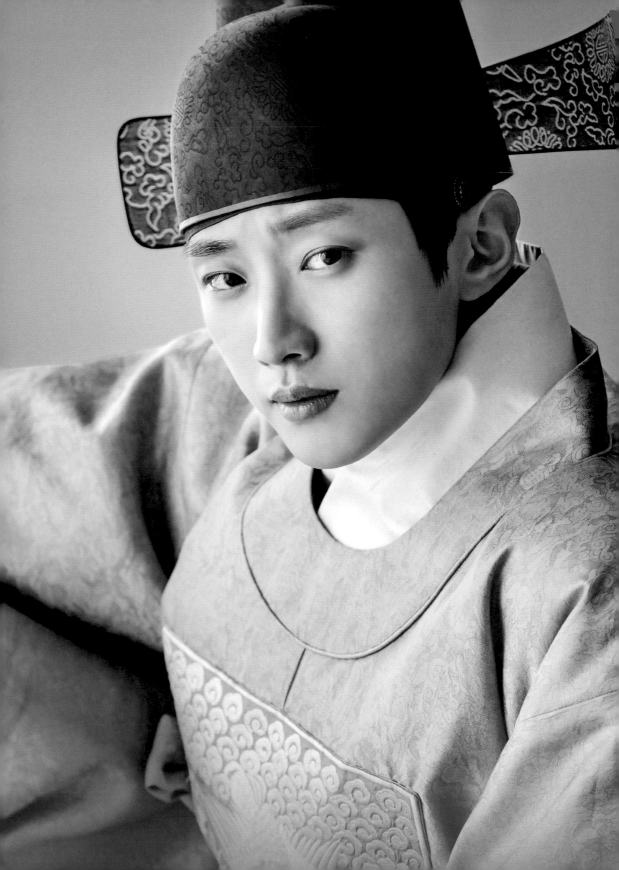

「邸下，請讓我成為您的鳥巢。」

禮曹判書趙萬亨的女兒，膚如白雪，朱唇豔紅，
擁有一頭烏黑秀髮及高傲性格，男人們稱她為「白雪娘子」。

她是豐壤趙氏的大家閨秀，
是與安東金氏齊名，朝鮮當代最重要的名門望族，
更是跨越時代的新女性，在愛情面前自信十足。

天燈節那天，在路上偶然與李吳相遇，便一見鍾情，
後來才得知他就是世子。
只不過她也發現，世子的心只向著樂溫。

趙霞姸　蔡秀彬

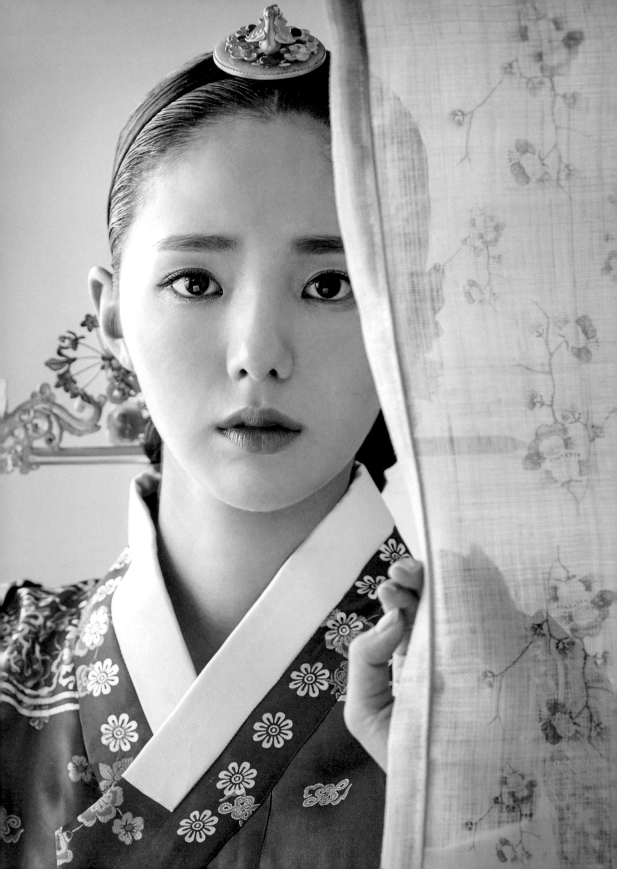

「謝謝你，相信我。」

東宮殿別監、李昊的青梅竹馬，也是李昊唯一能傾吐心事的對象，
總是在貼身近處守護著李昊。

體能絕佳，力大無窮、迅速敏捷、擅防守、能匿蹤、會投擲
不但是百發百中的神射手，更是朝鮮最強的劍客！
他的劍術精準迅速，彷彿俐落又優雅的劍舞，
總令眾別監欣羨不已。
他外貌俊秀，行動時總是戴著竹笠，
宮女們公認他戴竹笠時最為帥氣，因此有了「笠兵沿」的稱號。

某天開始，李昊和他之間突然闖入了樂溫這個孩子，
總是「金兄、金兄～」地叫喚，這個不斷跟在身後的傢伙雖然有點煩，
但在資泫堂同吃同住，漸漸也有如義兄弟般，越來越親近了。

金兵沿 郭東延

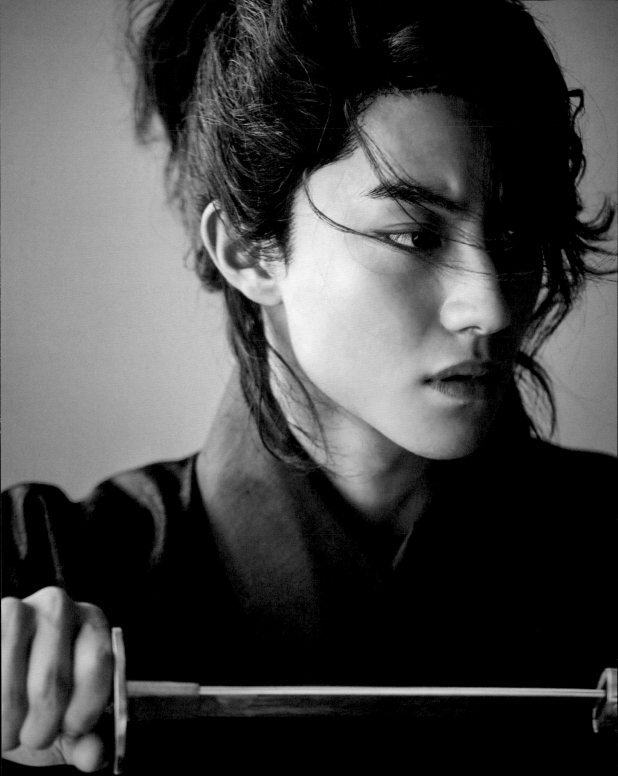

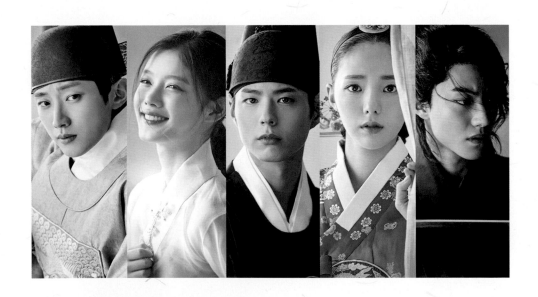

人物關係圖

李旲
朴寶劍

趙霞妍
蔡秀彬

金兵沿
郭東延

洪樂溫
金裕貞

金胤聖
振永

單戀

友情

左右為難

相愛

對立

嫉妒

友情

單戀

# CHAPTER 2

## 扣人心弦的
## 名場面&名臺詞

구르미 그린 달빛

一、月光姻缘

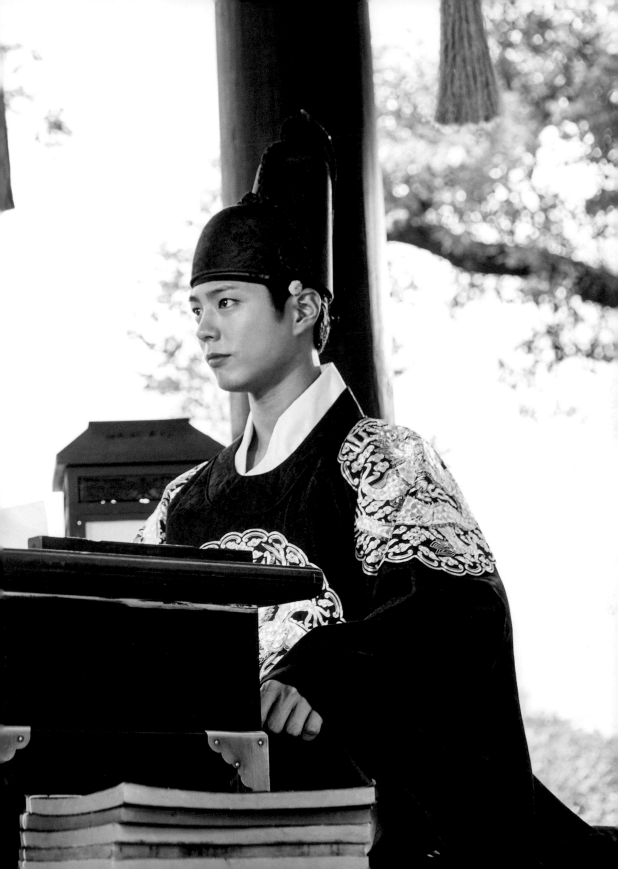

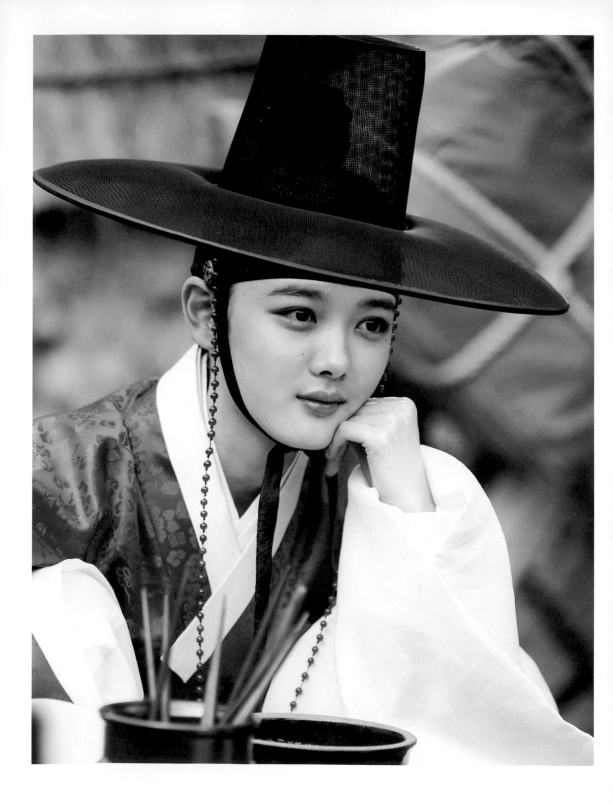

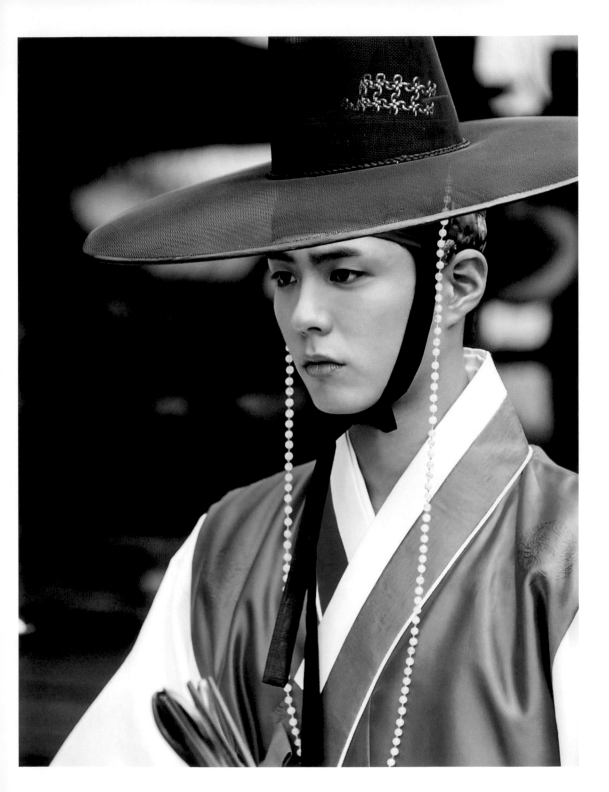

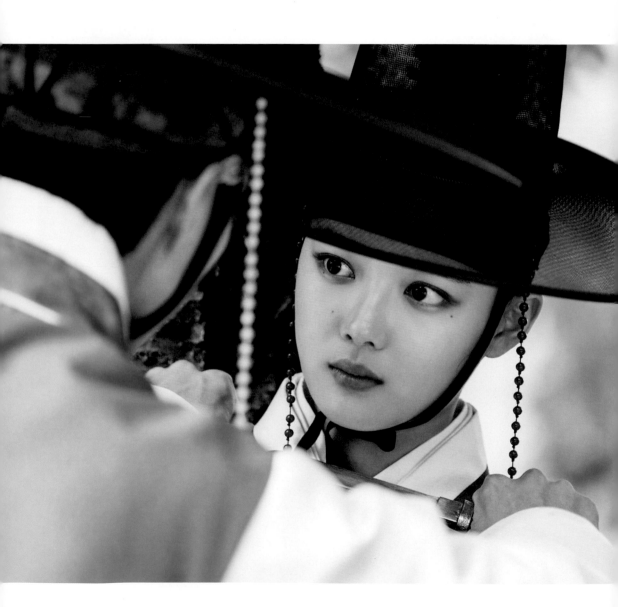

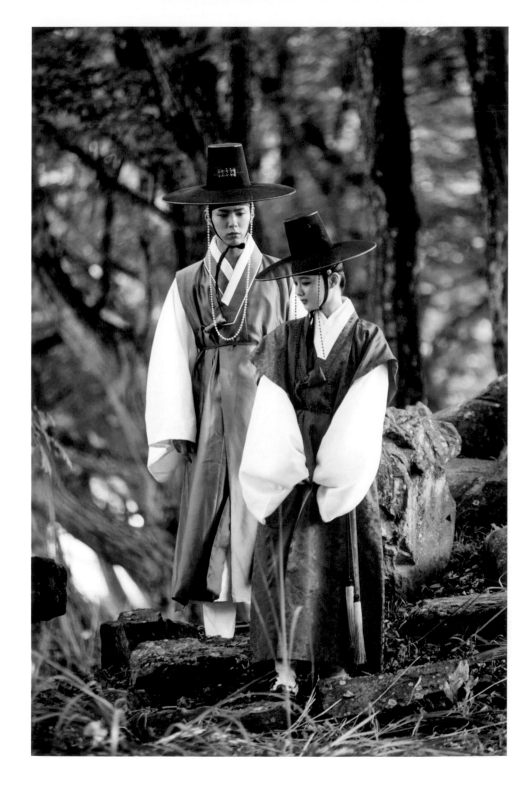

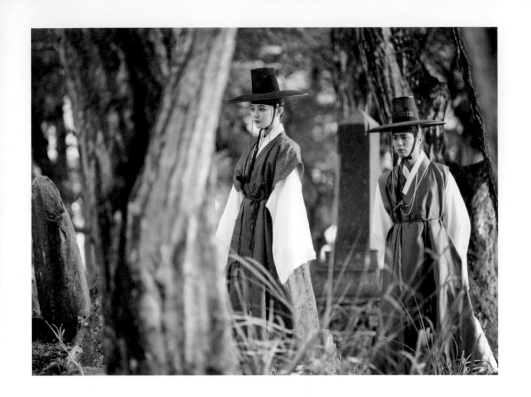

現在看起來，你還真是個花草書生呢。

花草書生？

是啊，就是出身高貴，錦衣玉食，

有如漂亮的花草一樣被呵護著長大的人。

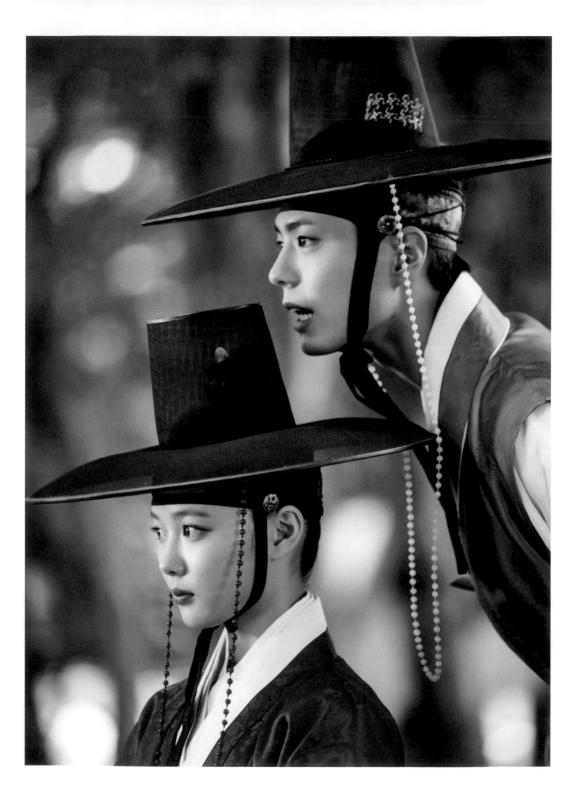

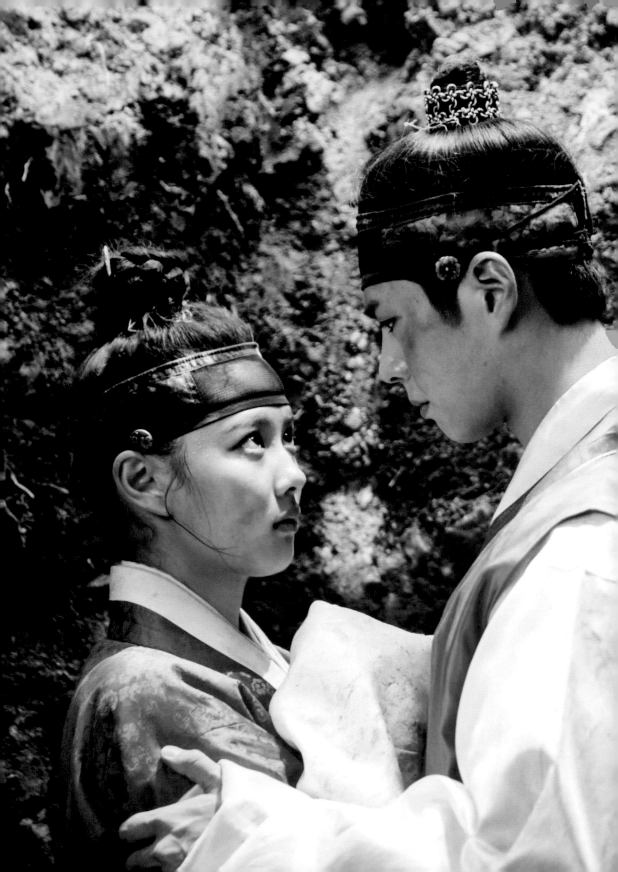

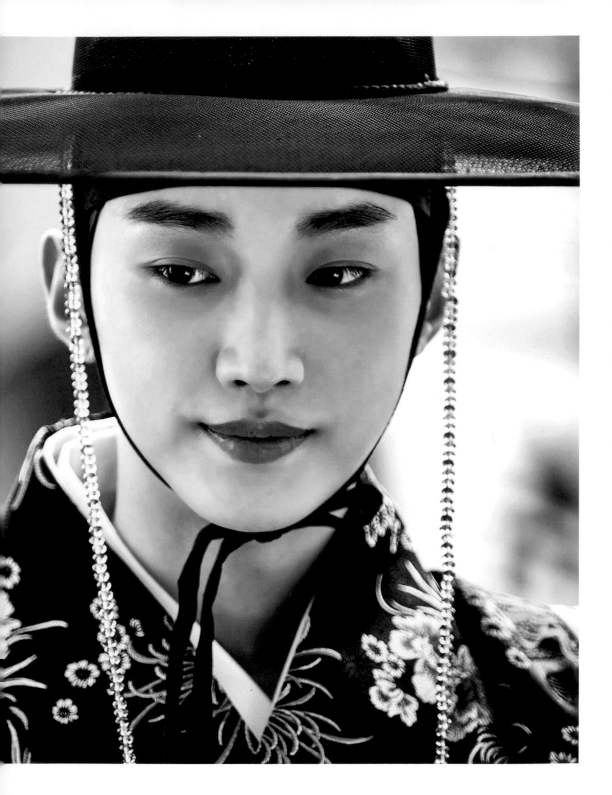

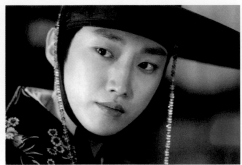
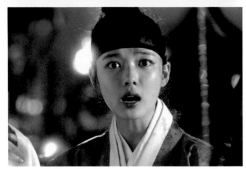
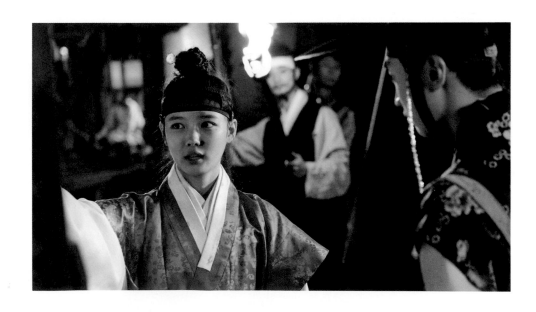

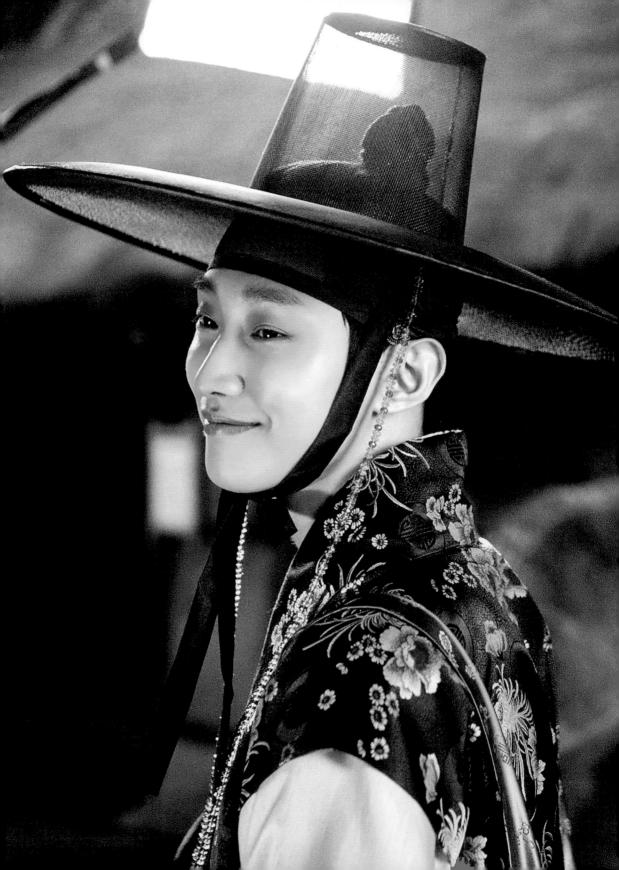

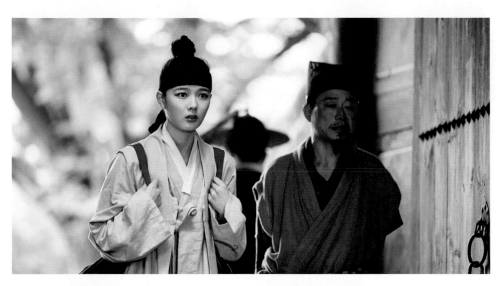

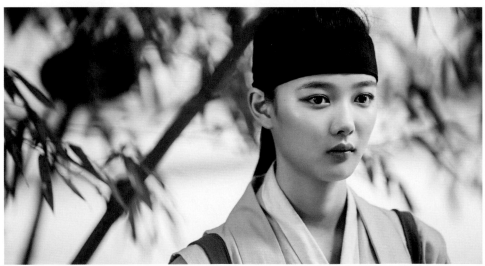

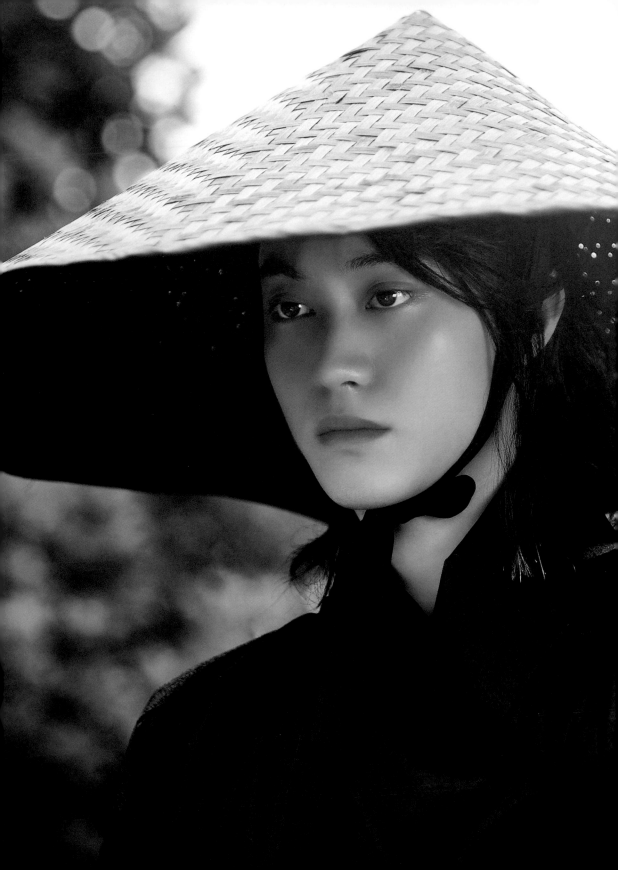

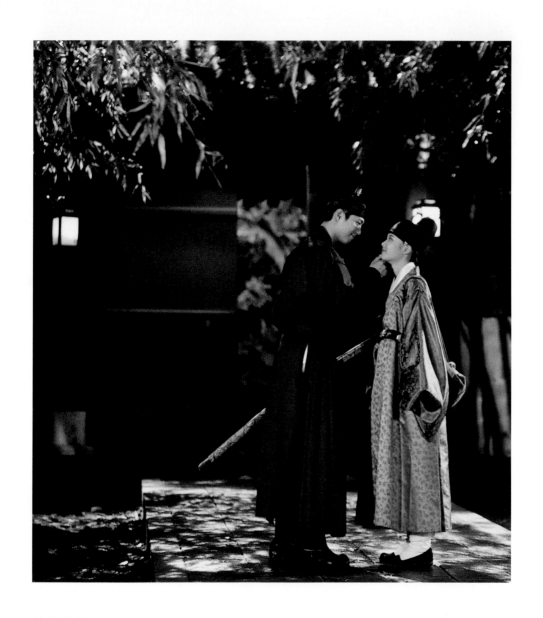

花草書生？

很高興見到你啊，小狗狗。

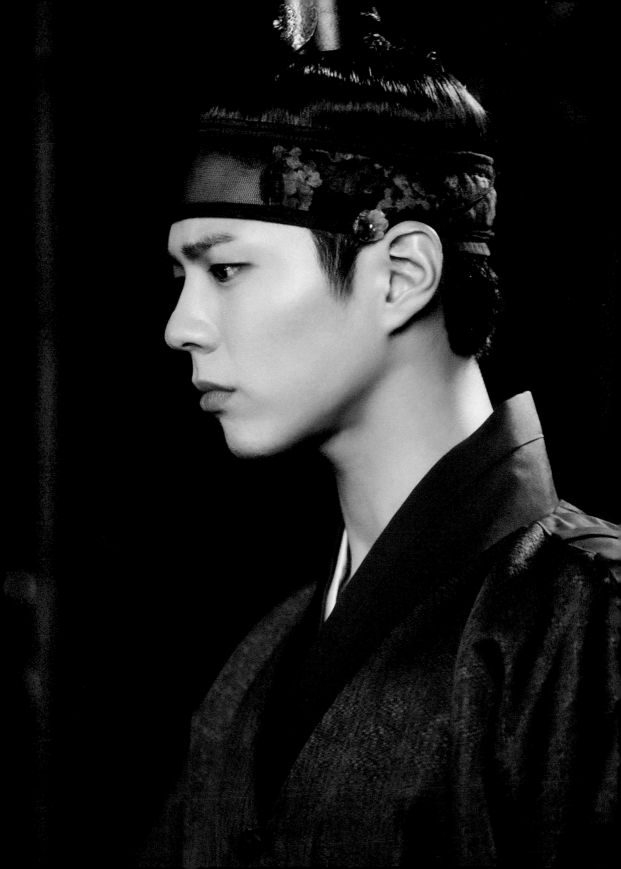

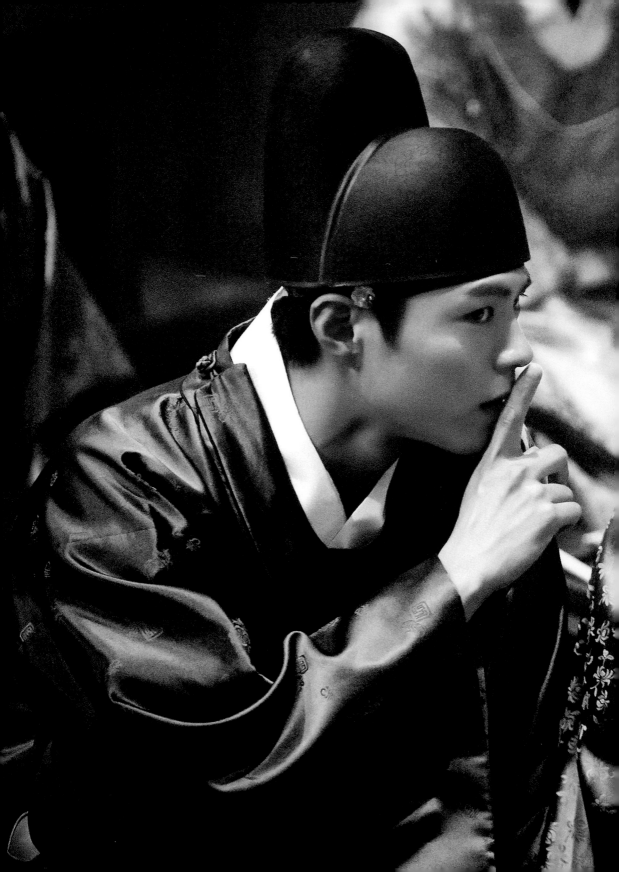

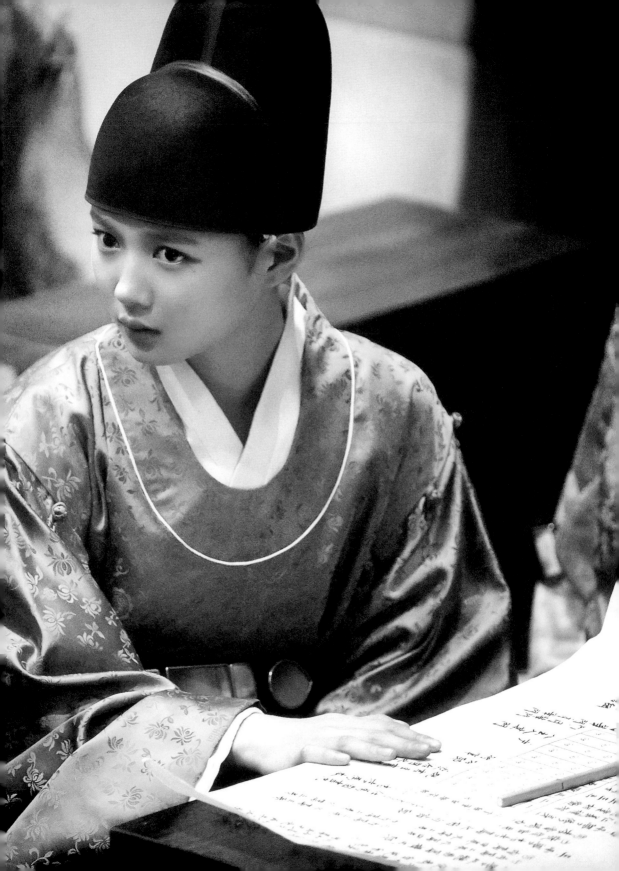

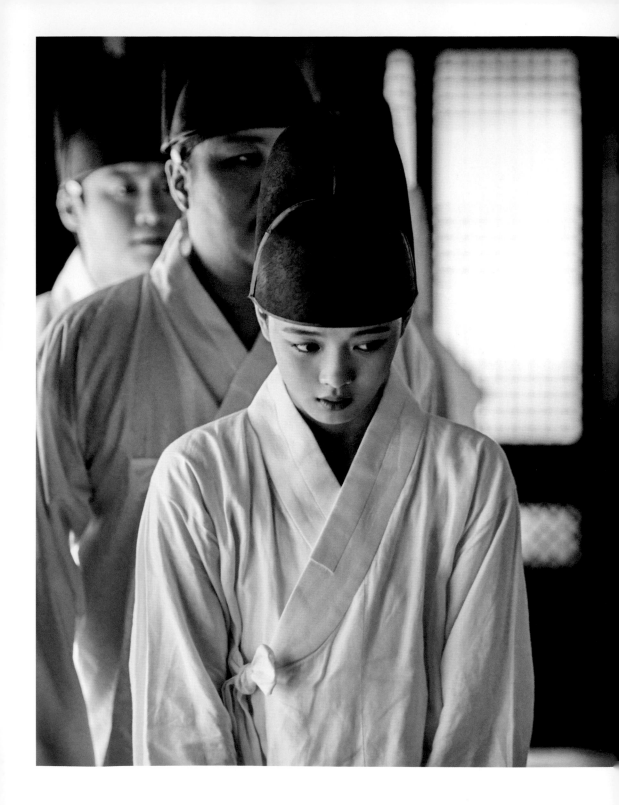

內侍是負責王室安危與起居的重要職位。
我們要團結在一起，成為主上殿下的手腳，
做點亮殿下慧眼的燭光，面臨危險要當擋箭牌，
是必須守護王室的命運共同體。

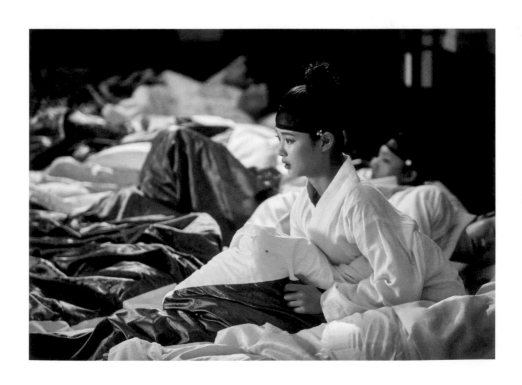

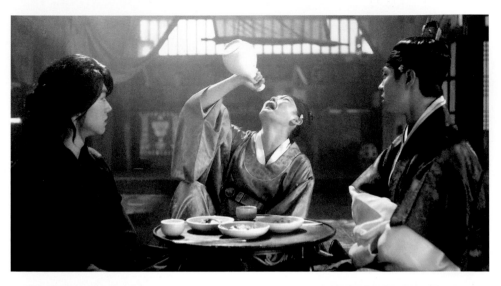

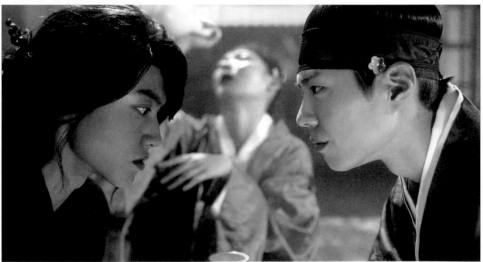

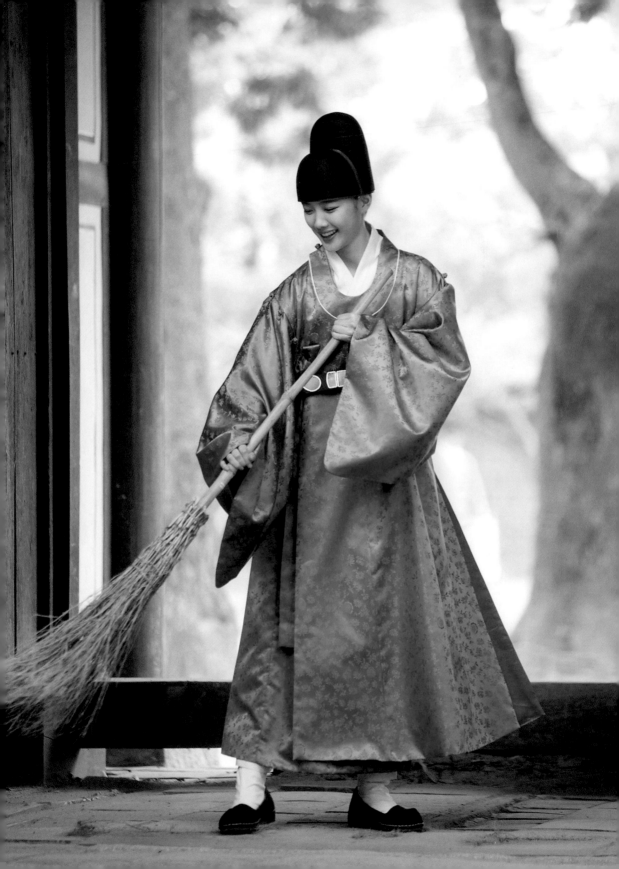

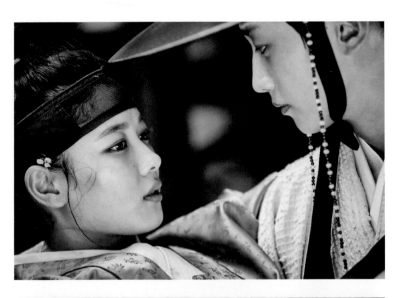

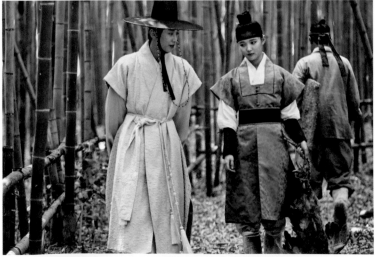

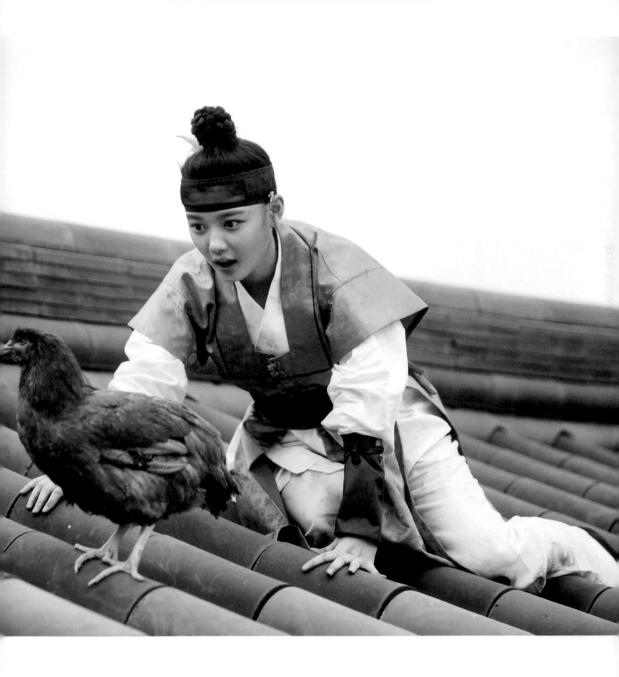

邸下……依然對我那麼冷漠。

傷心了嗎？

我不能否認。

我們……曾是朋友？

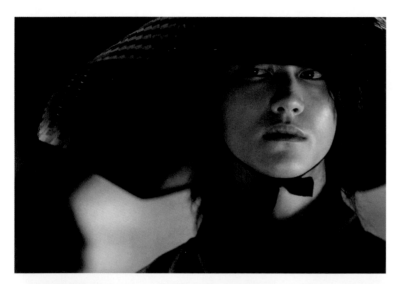

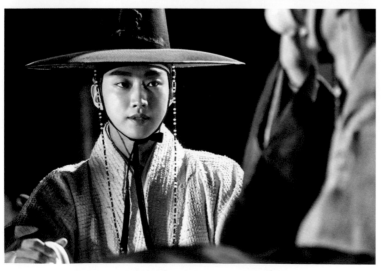

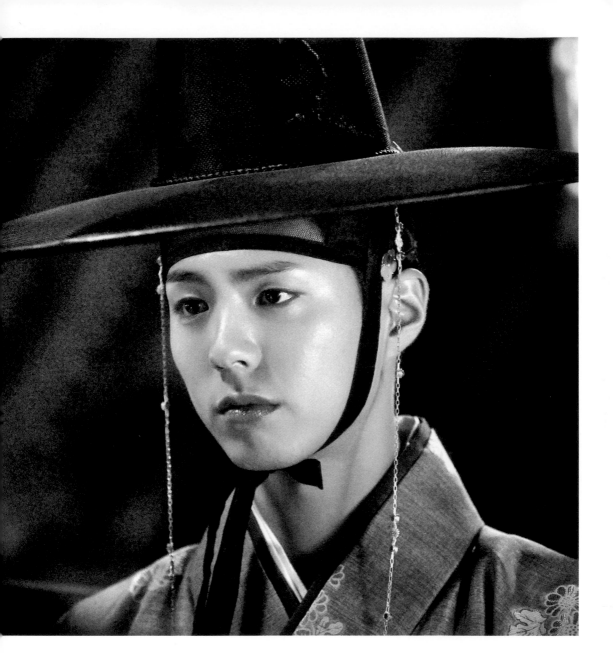

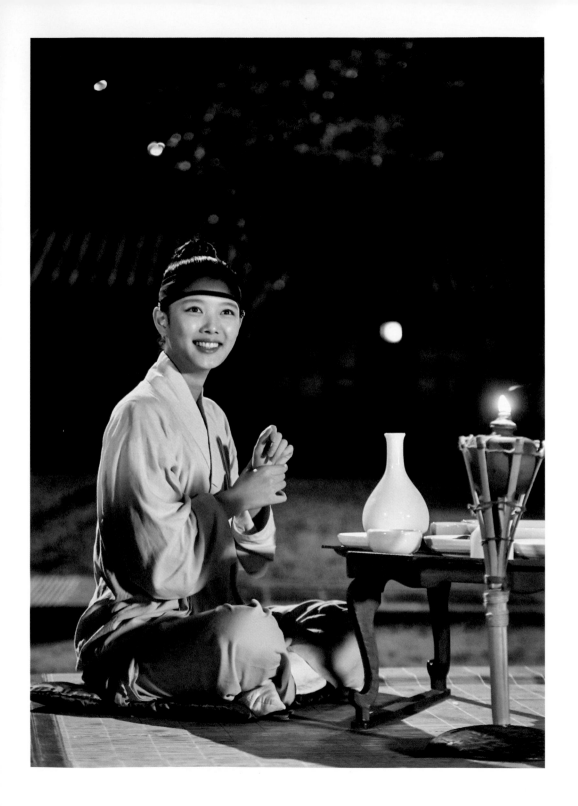

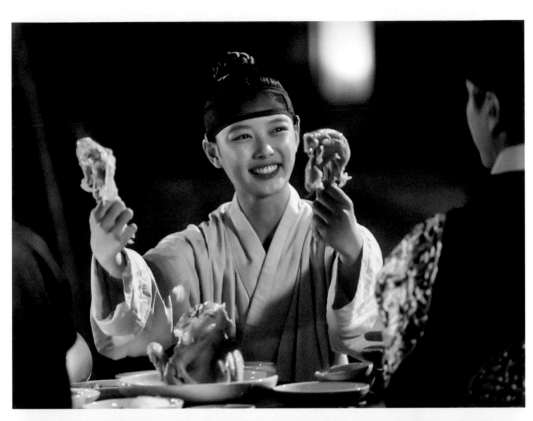

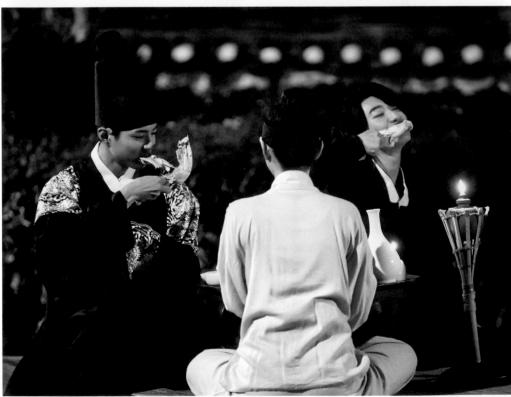

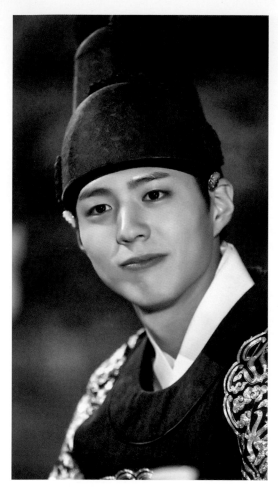

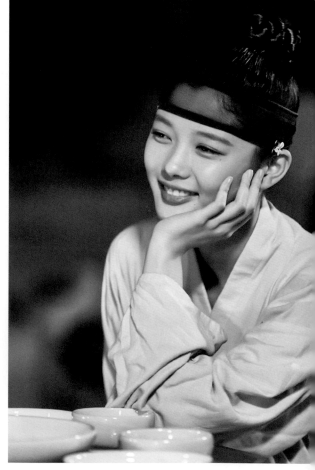

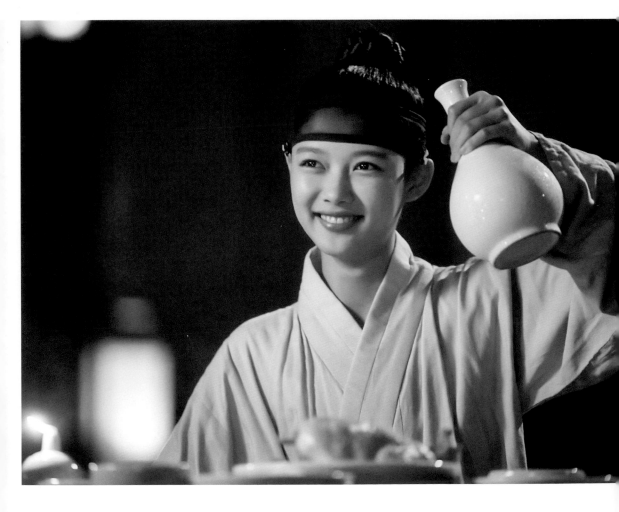

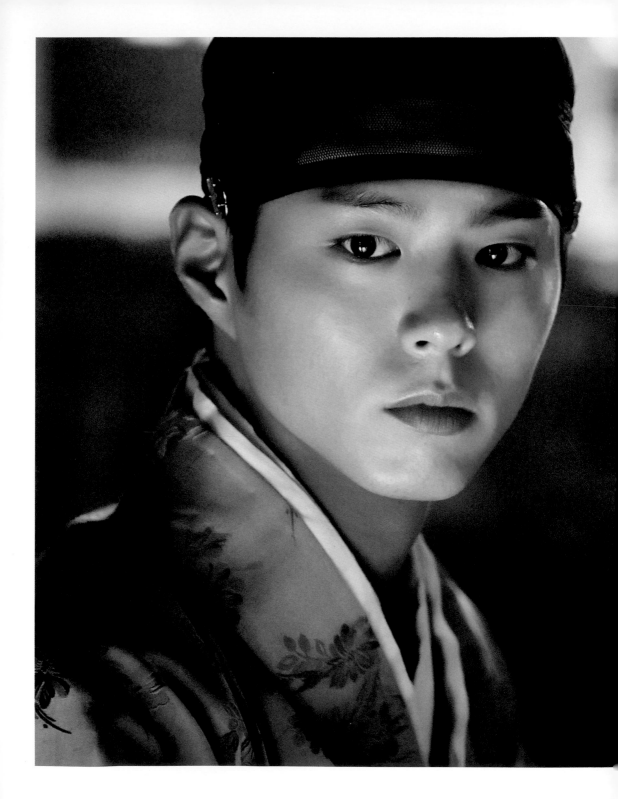

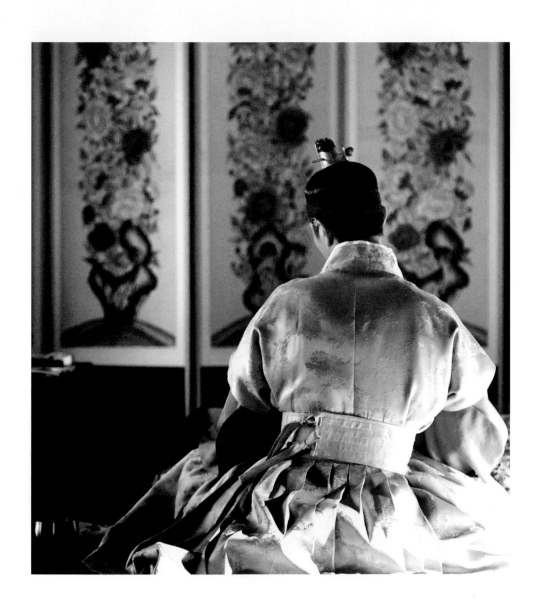

即使站出來也不能改變什麼，即便都是徒勞無功，

也不該只是這樣躲著發抖，得做些什麼才對啊！

您可是這個國家──朝鮮的王啊。

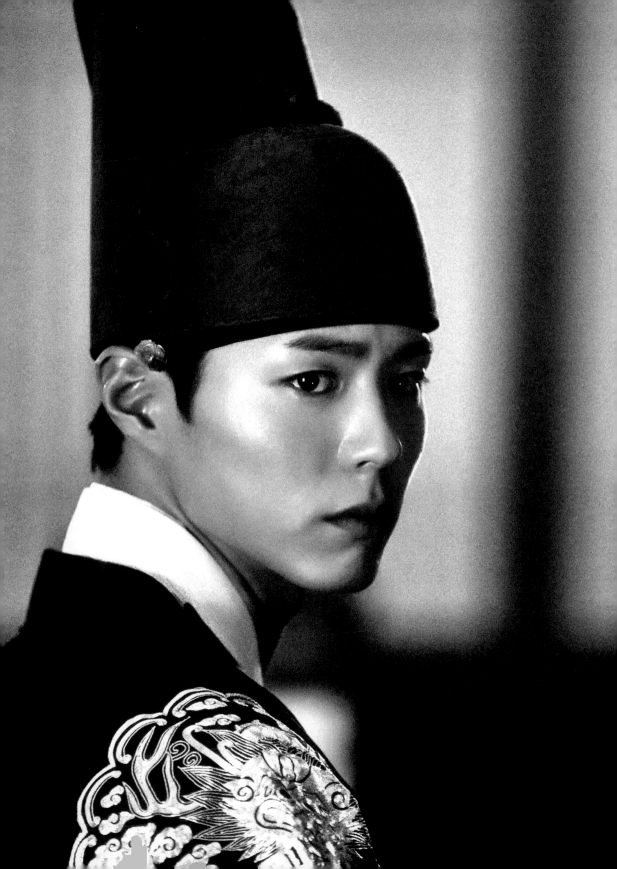

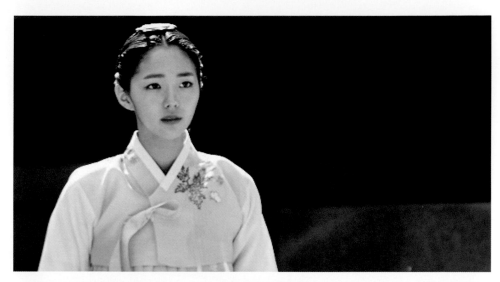

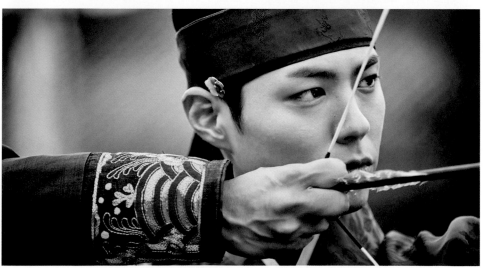

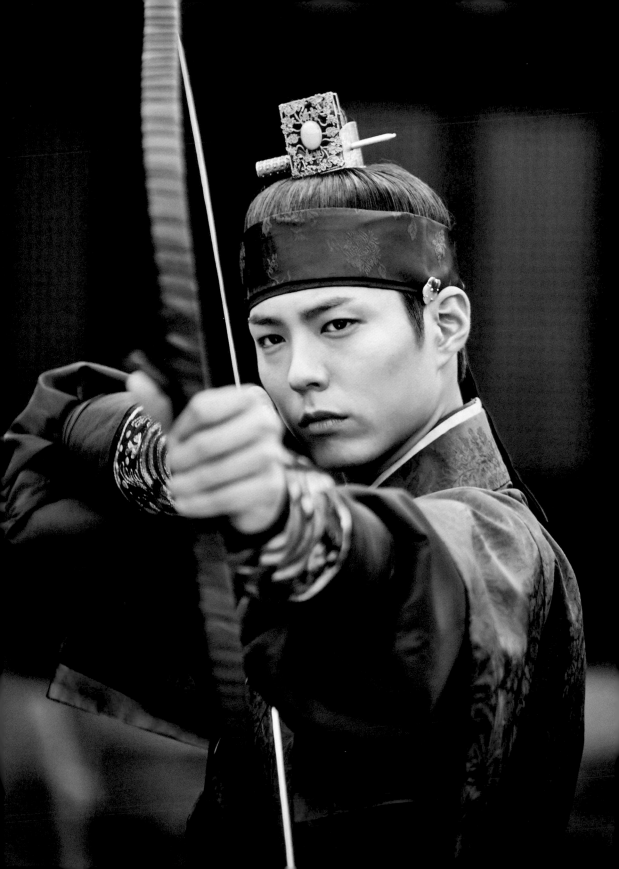

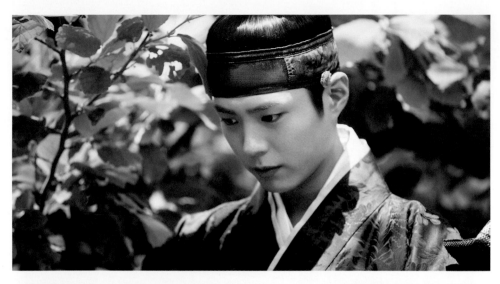

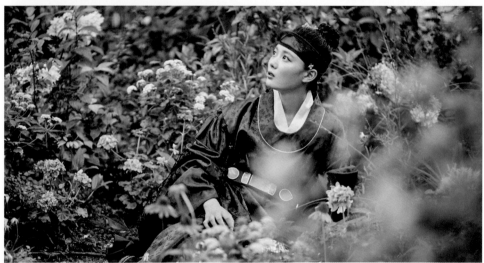

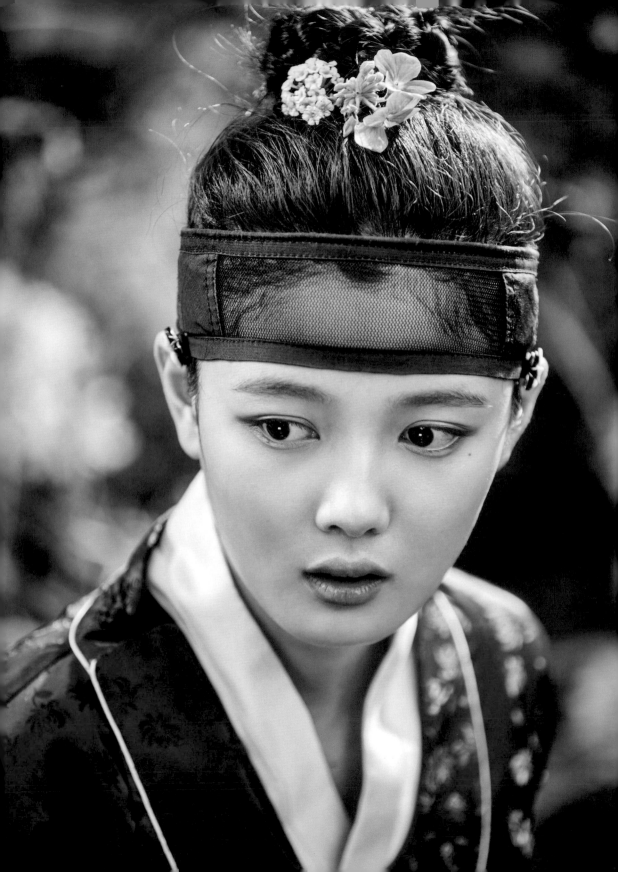

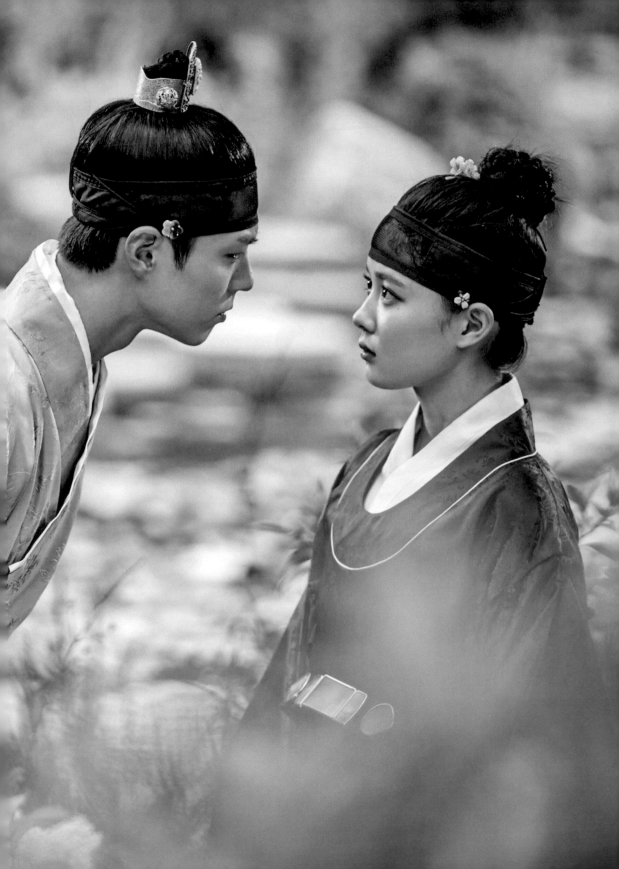

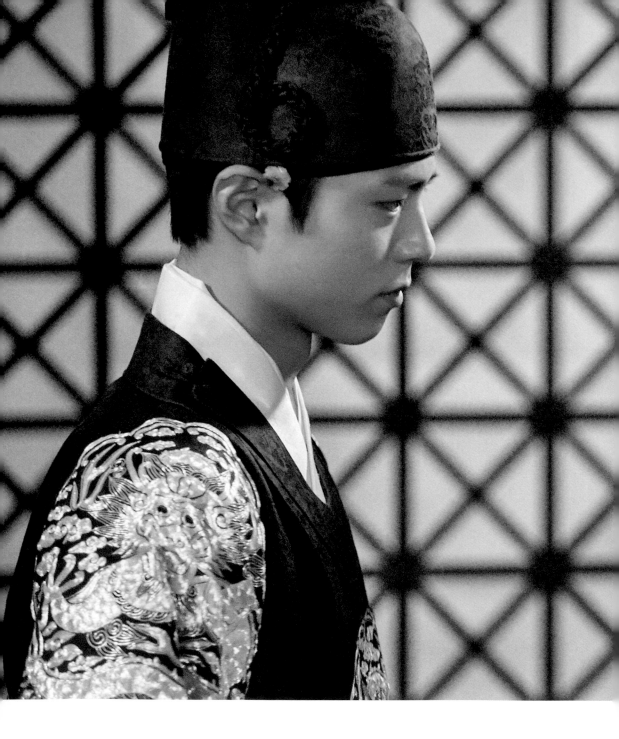

李昊，是我的名字。

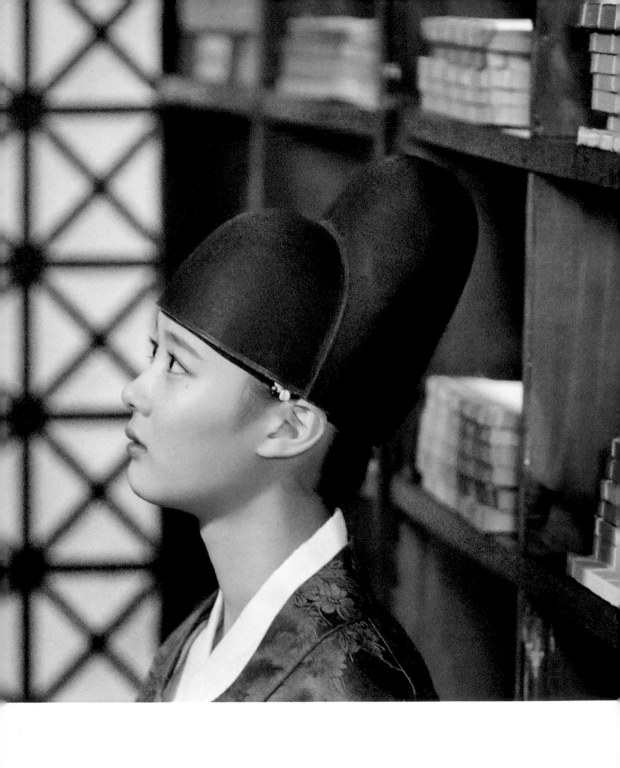

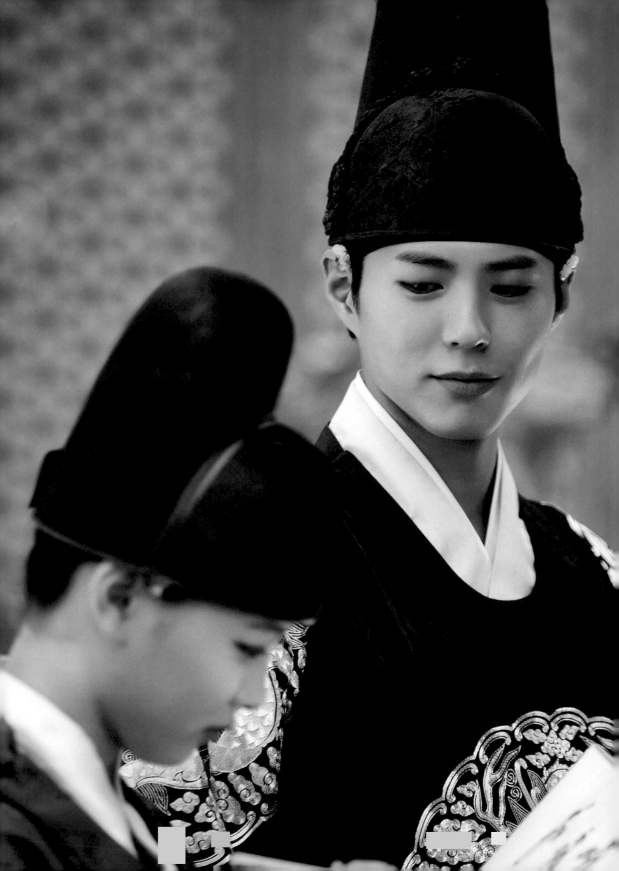

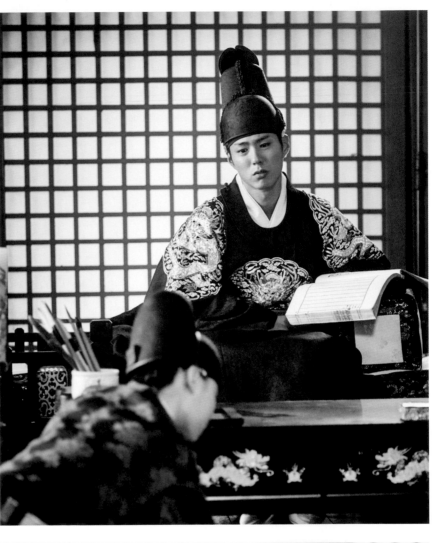

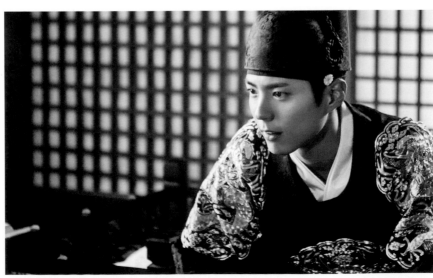

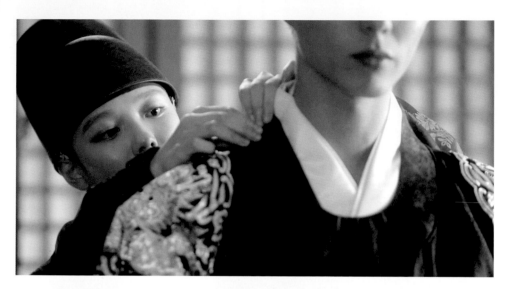

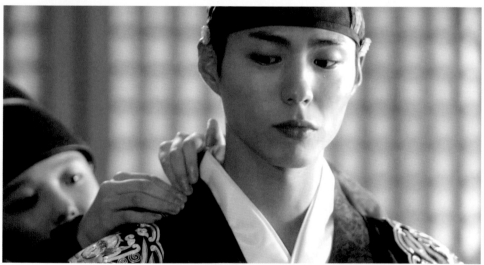

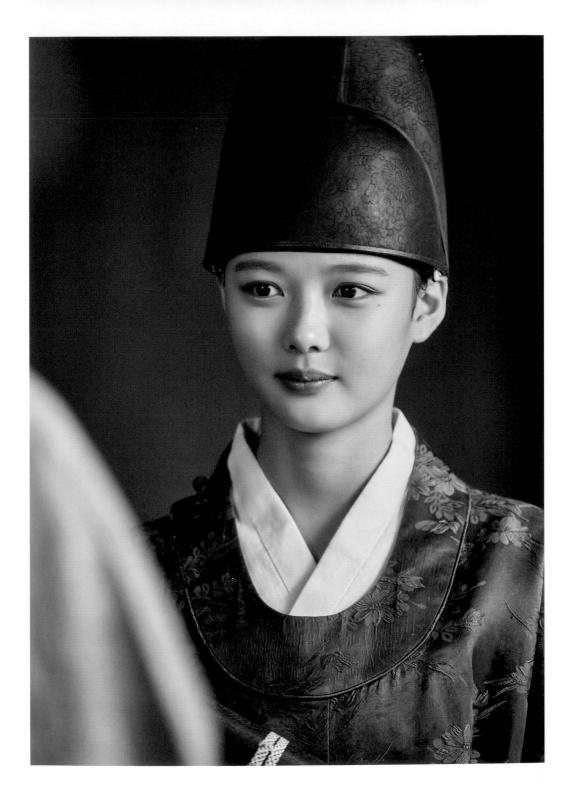

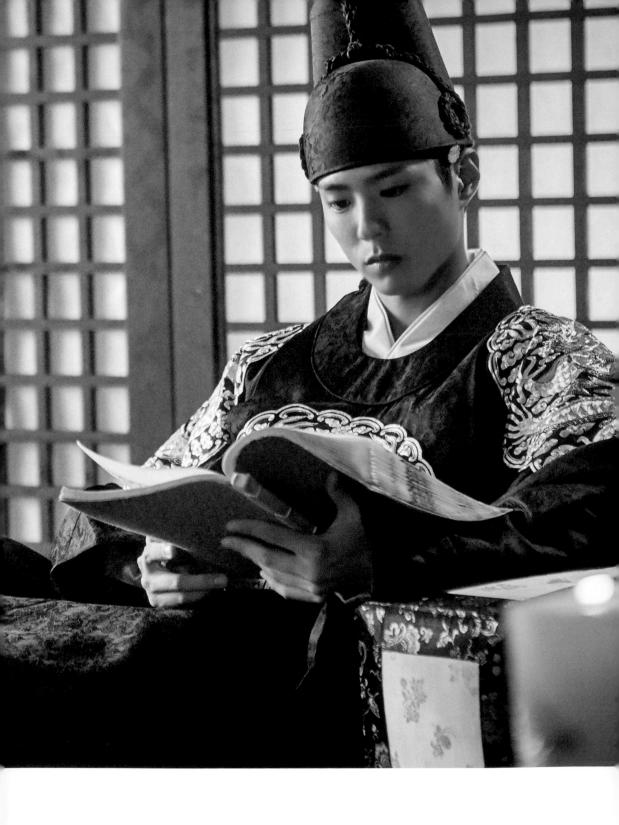

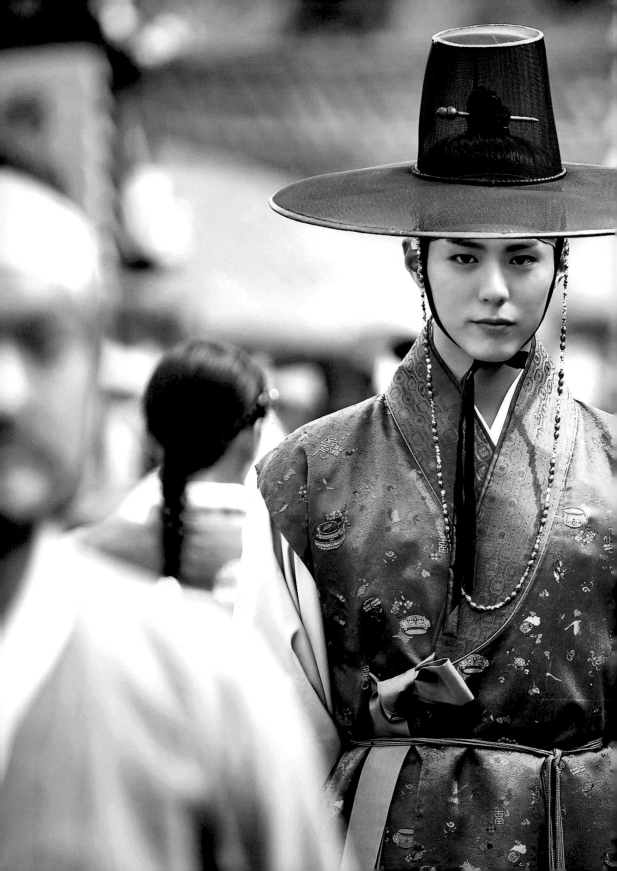

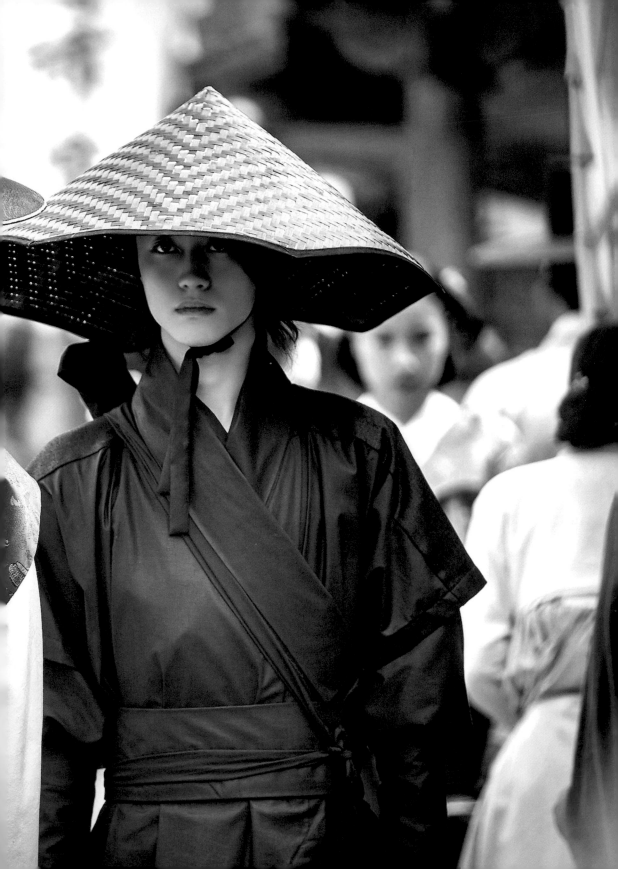

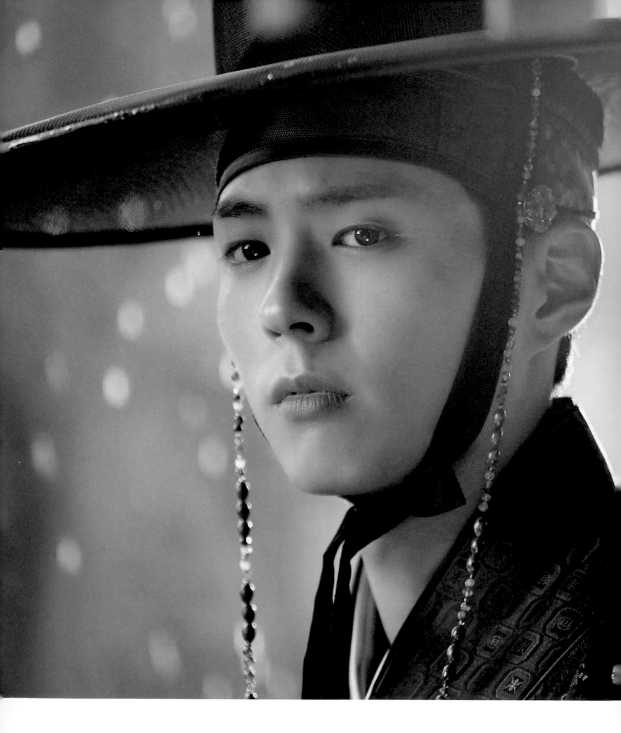

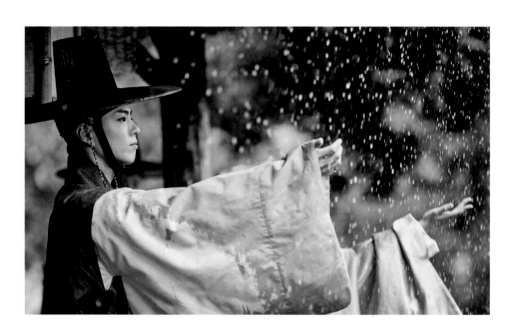

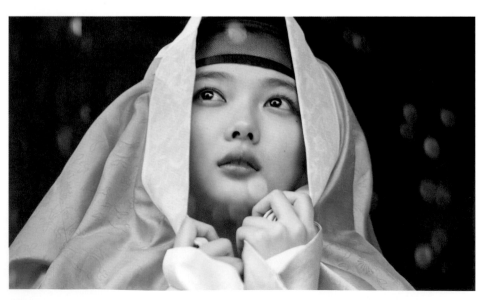

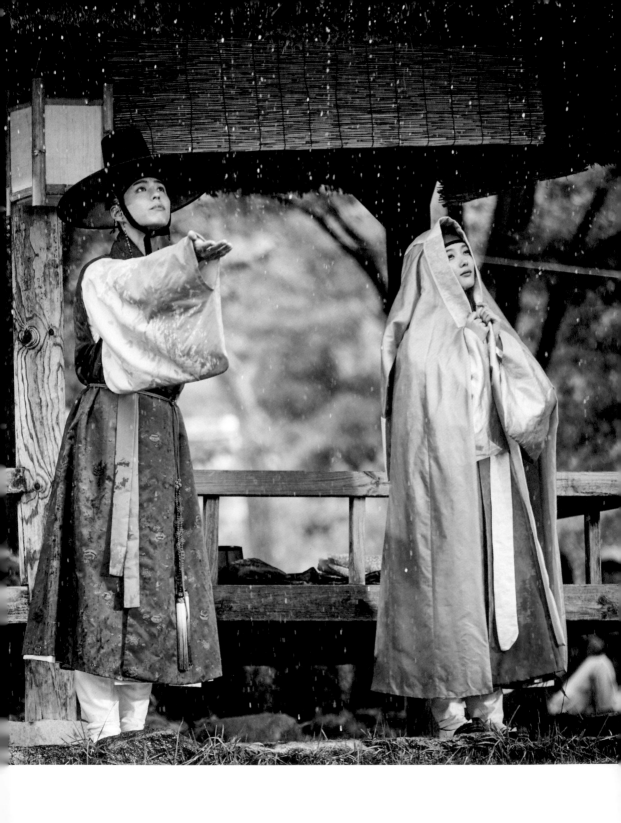

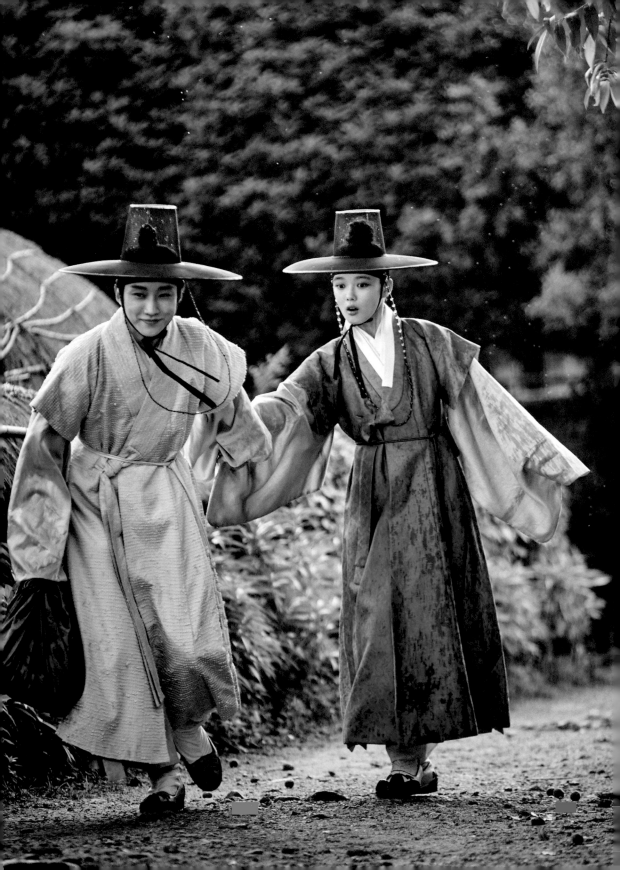

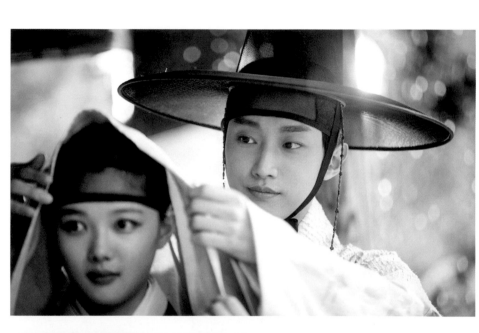

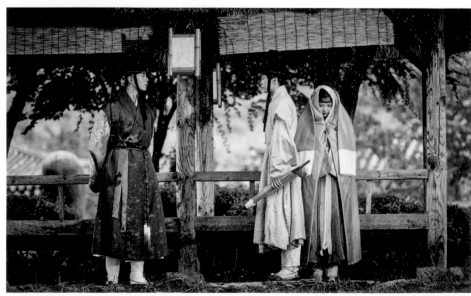

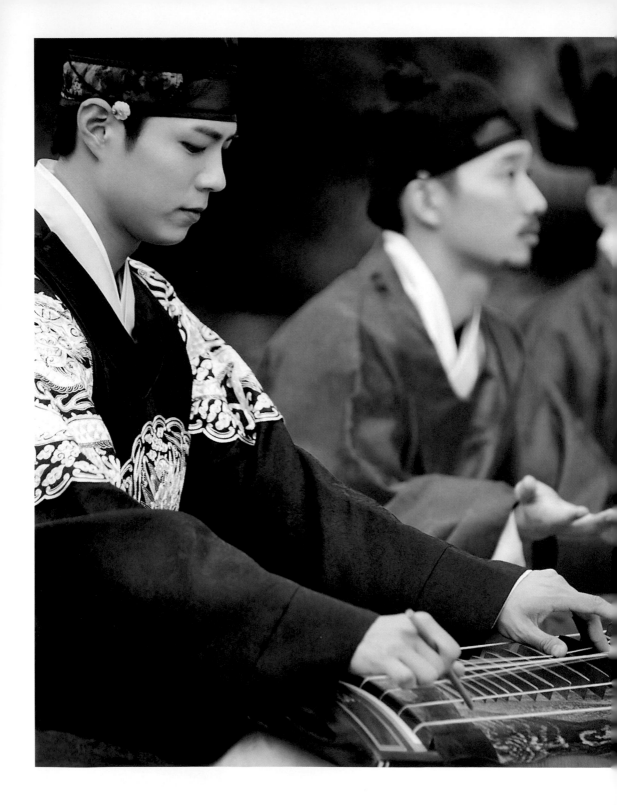

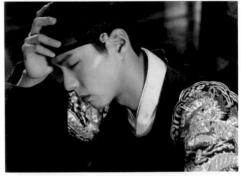

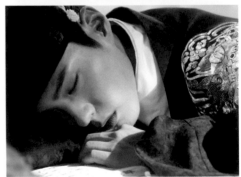

邸下，並不是非要見血才叫作贏。

甜美的蜜也能殺人，又何需用毒呢？

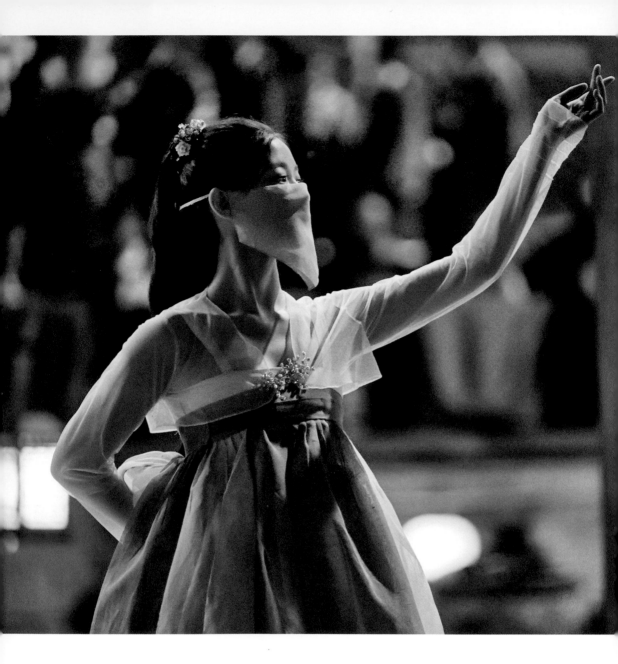

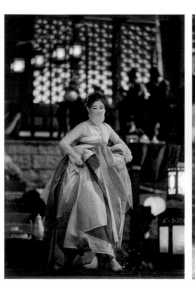

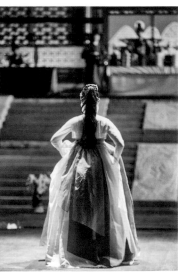

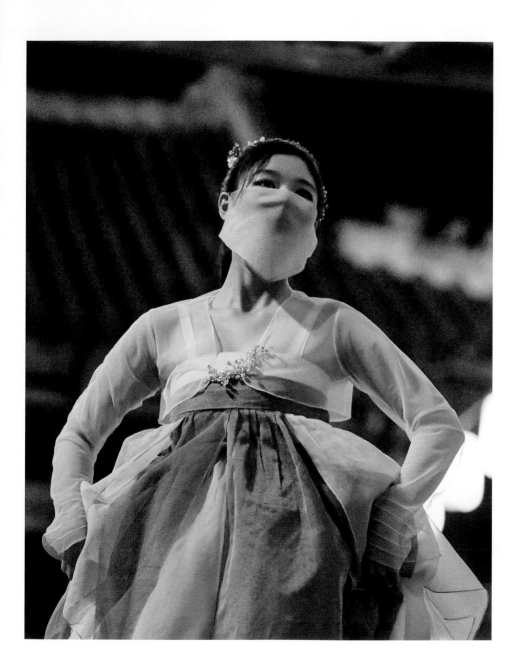

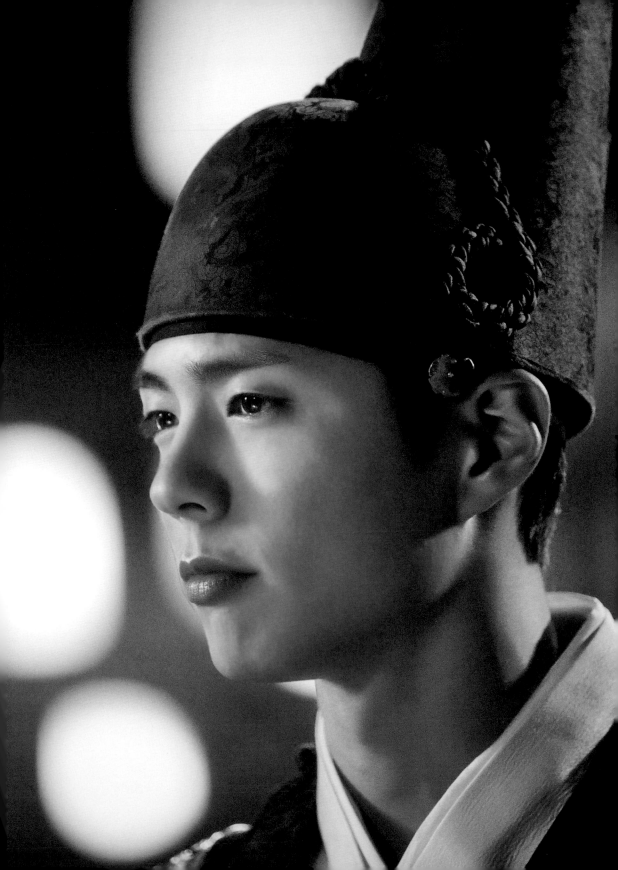

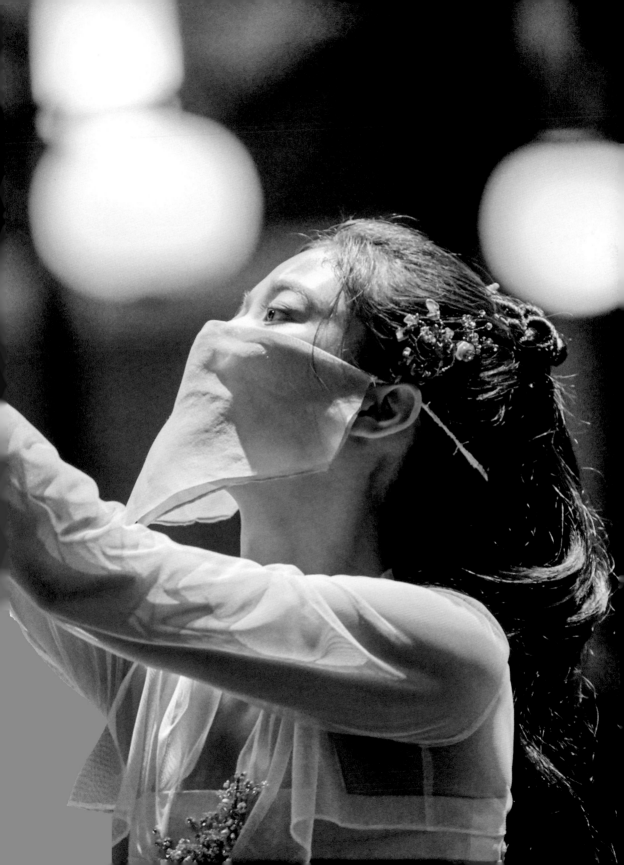

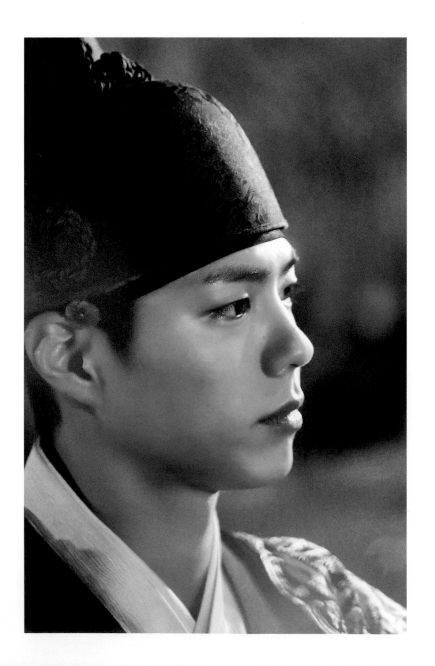

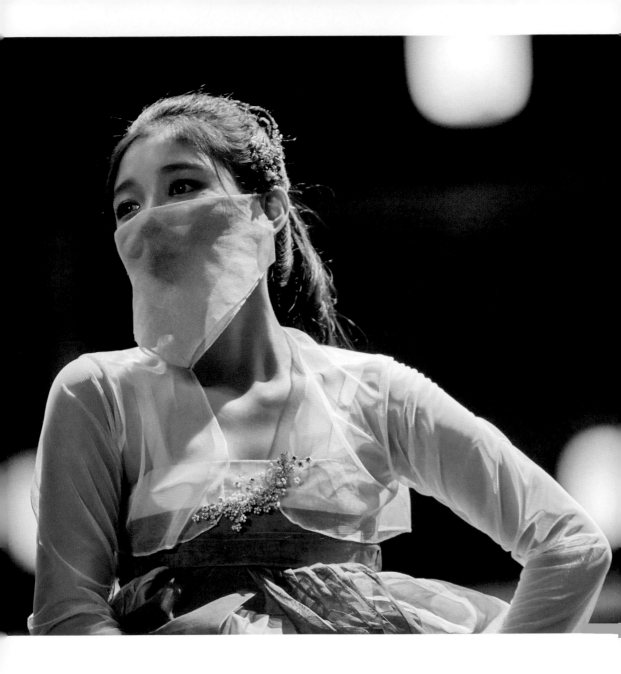

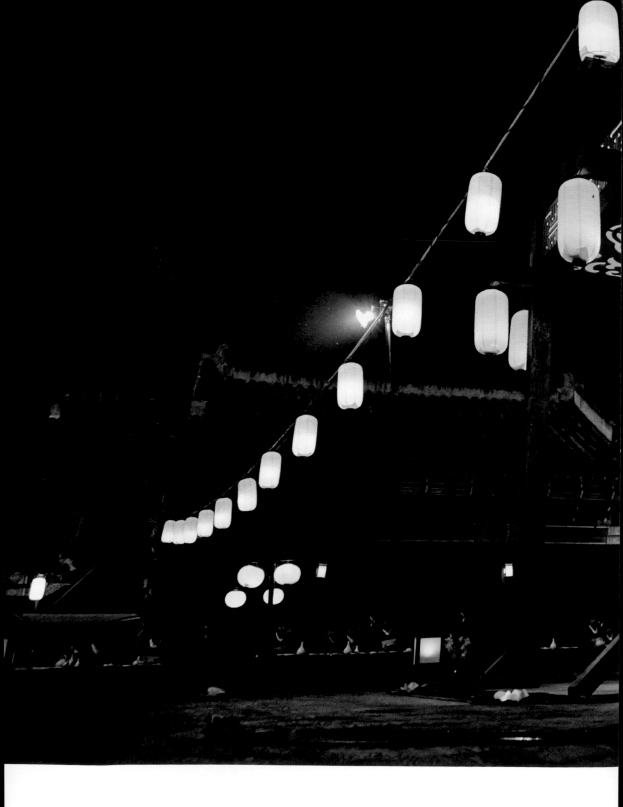

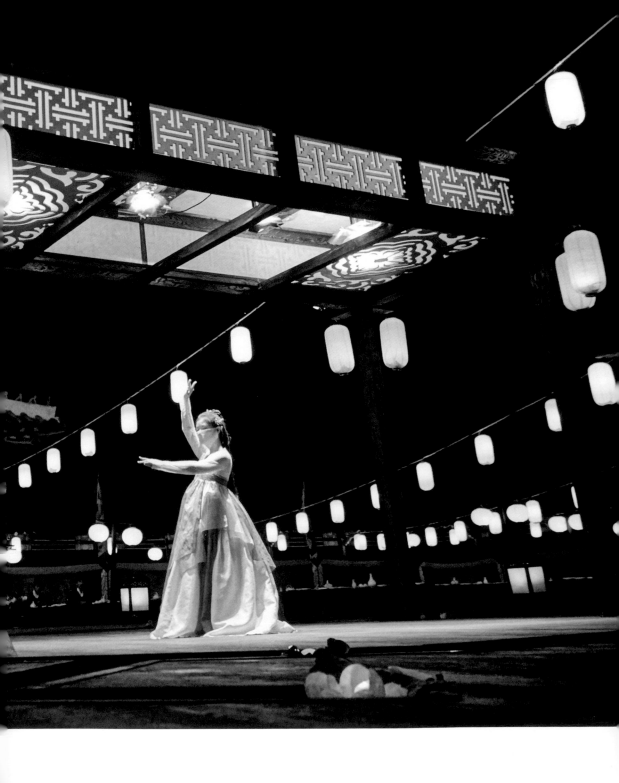

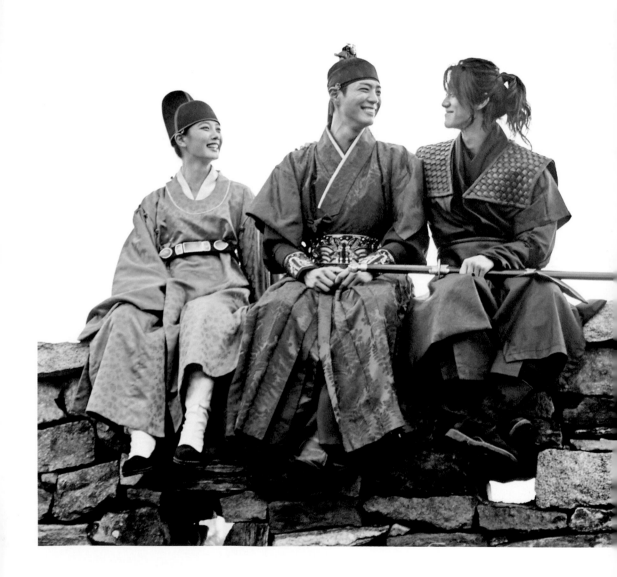

有誰是覺得待在宮中很好的呢？

還不是因為喜歡上宮裡的某個人，才讓這裡成為能夠生活的地方。

那麼，我也能夠如此嗎？

SPECIAL 01

戲劇海報
拍攝現場

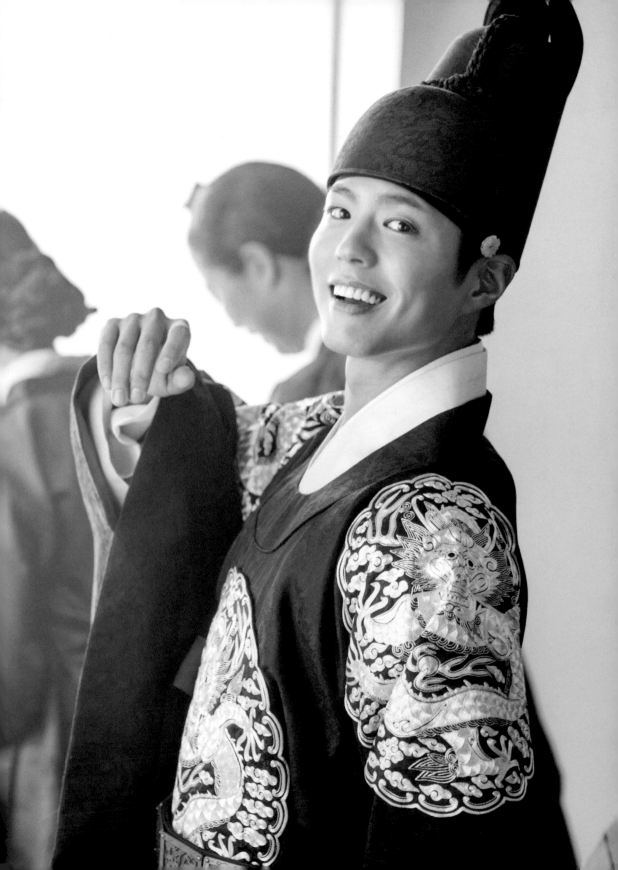

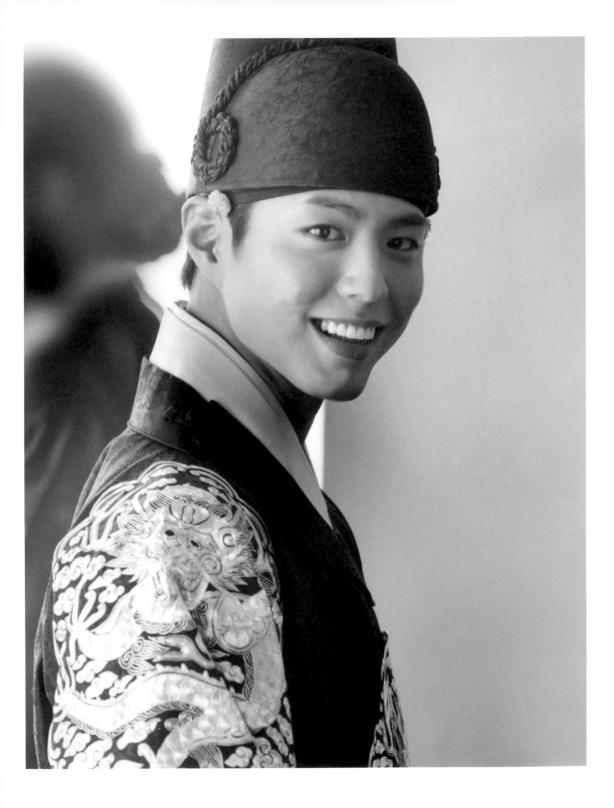

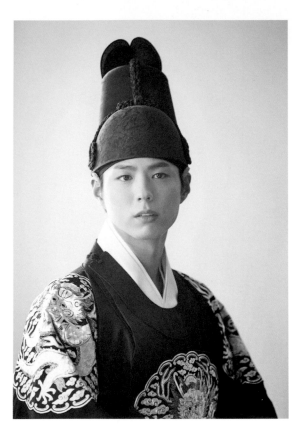

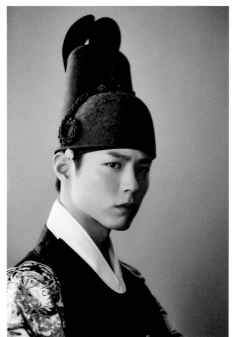

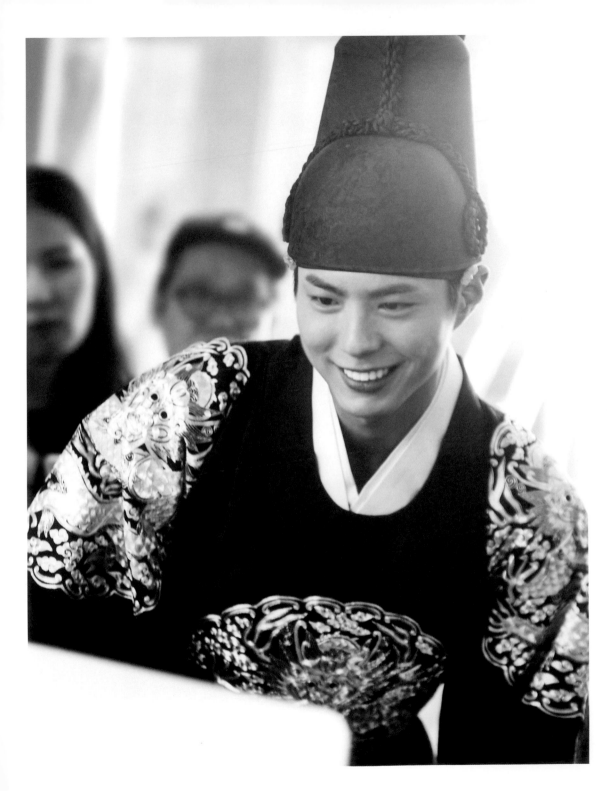

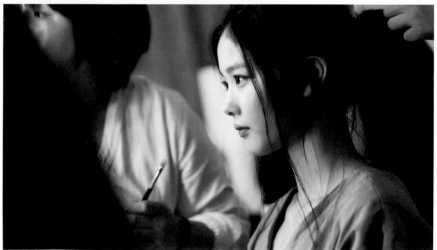

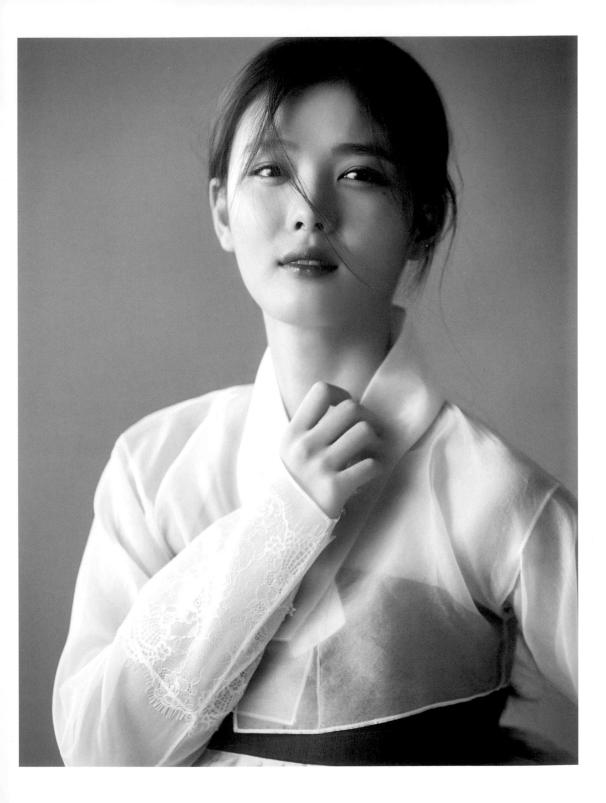

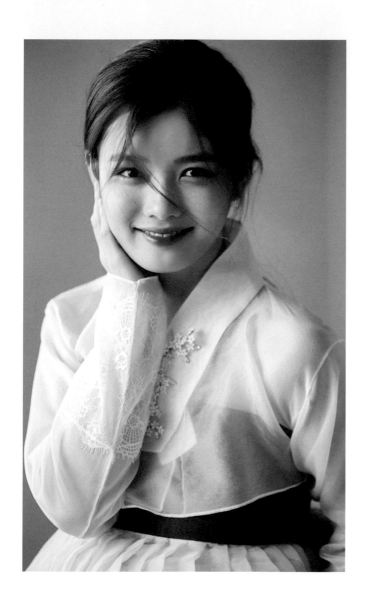

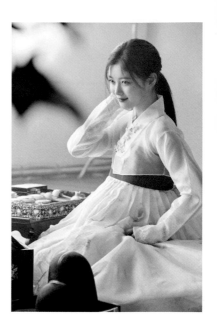

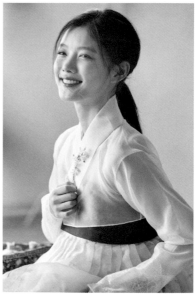

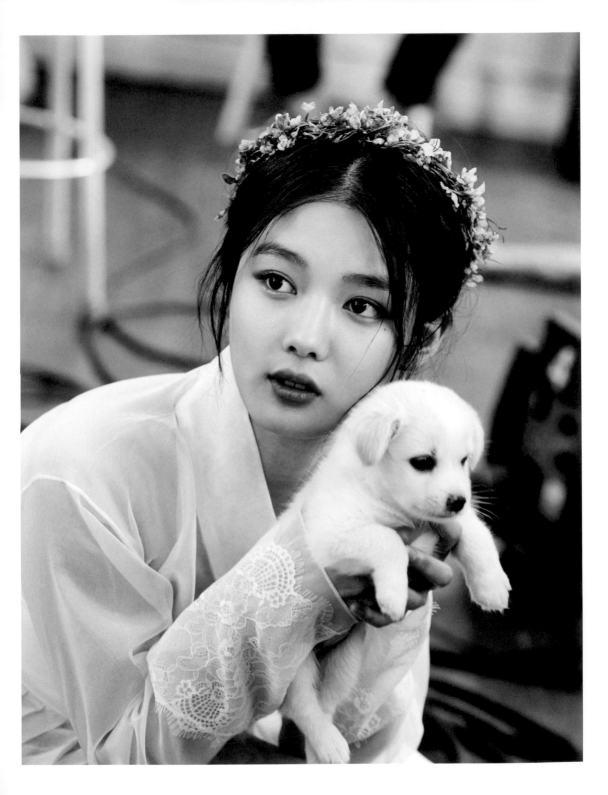

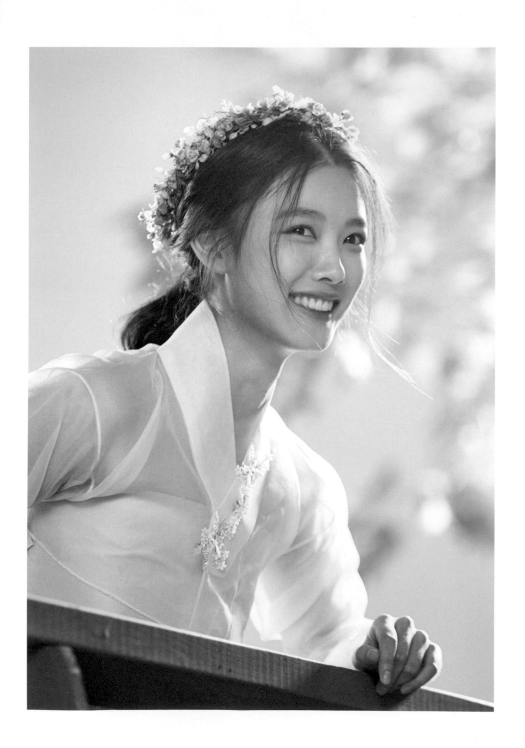

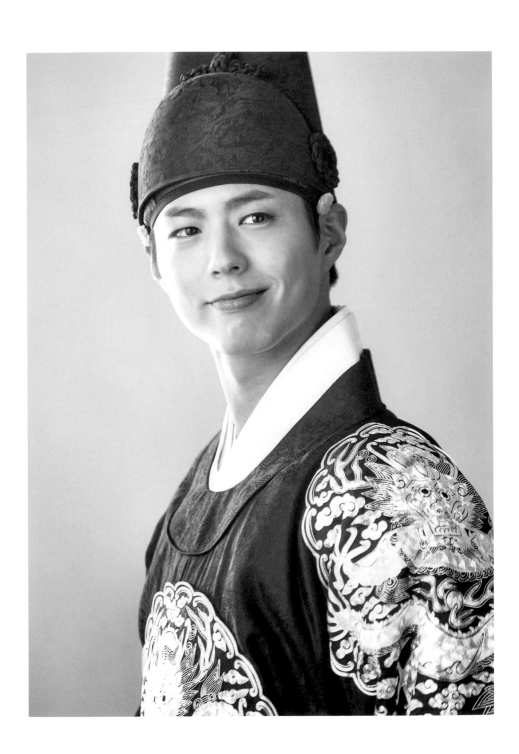

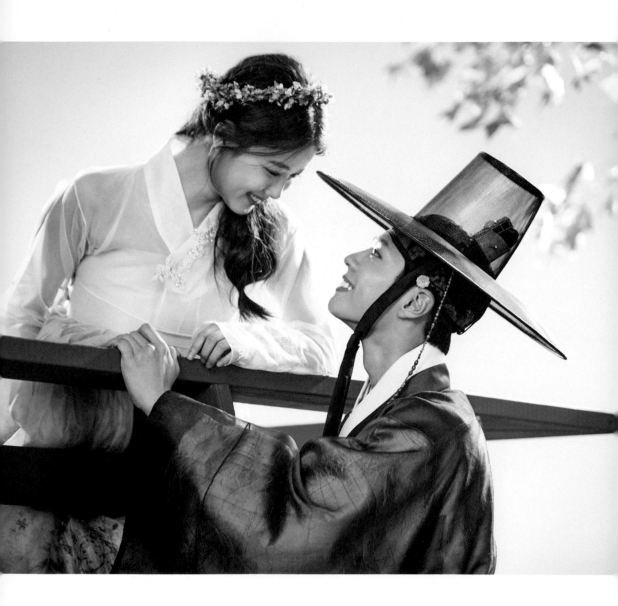

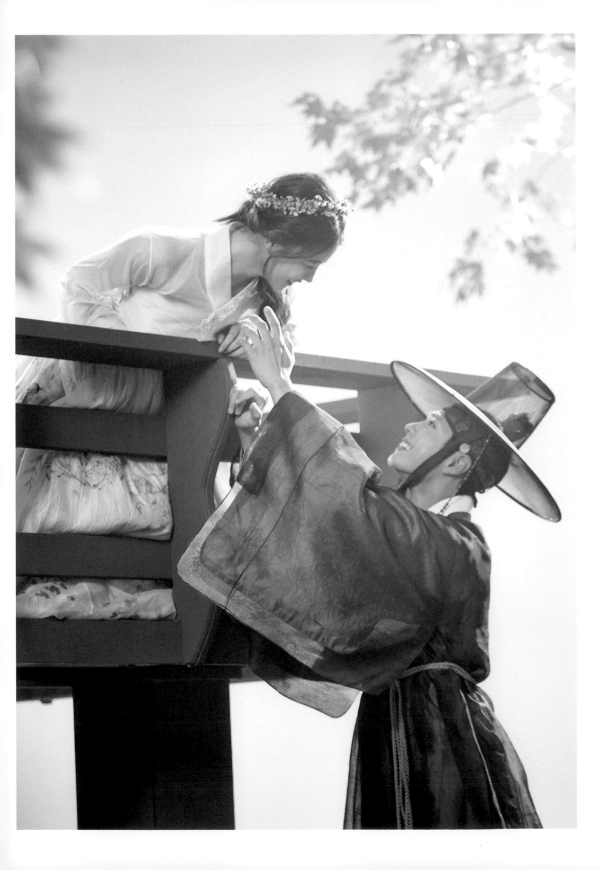

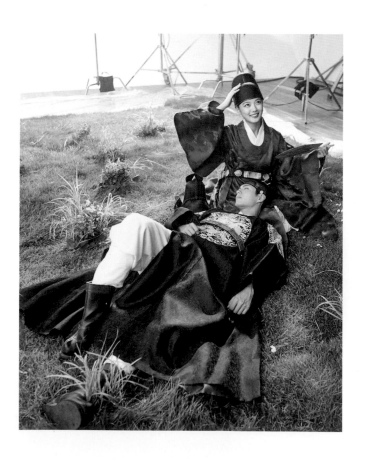

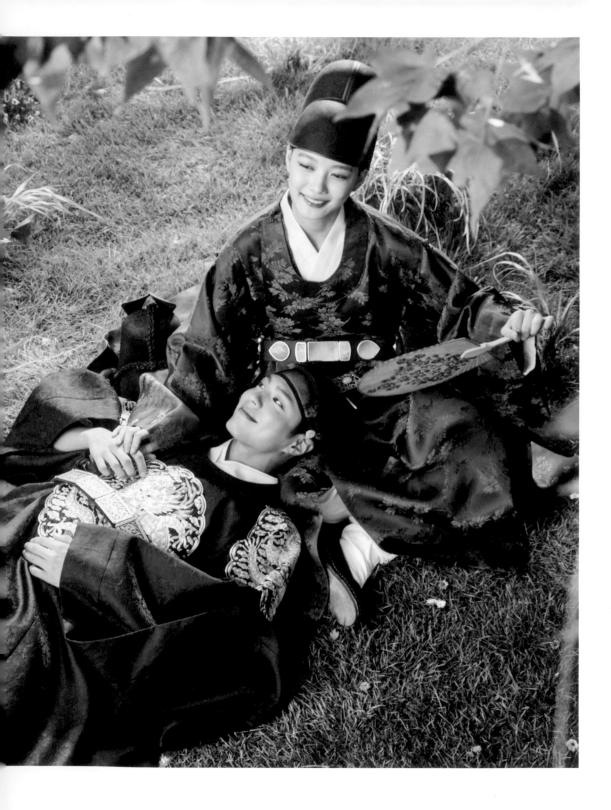

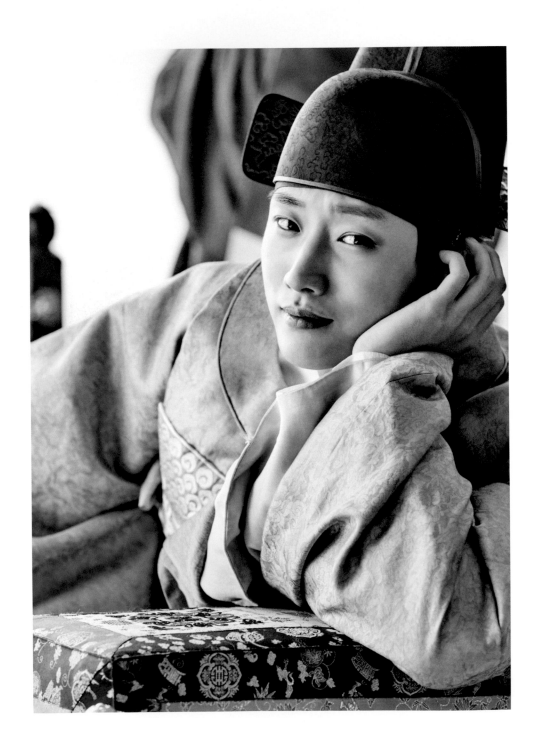

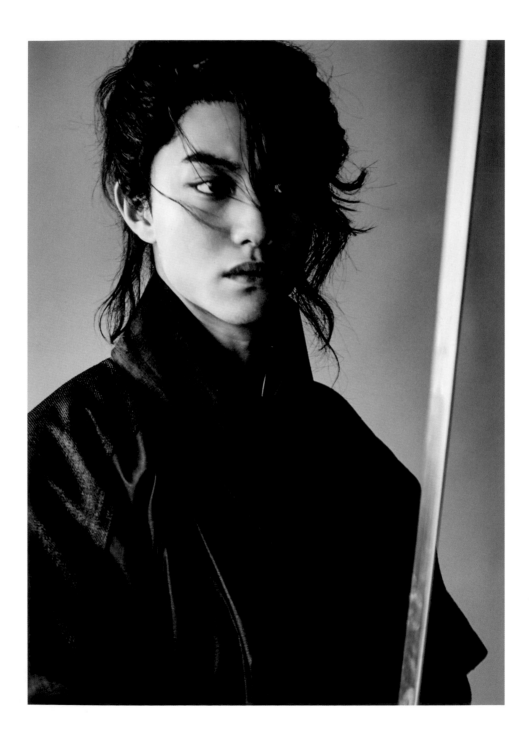

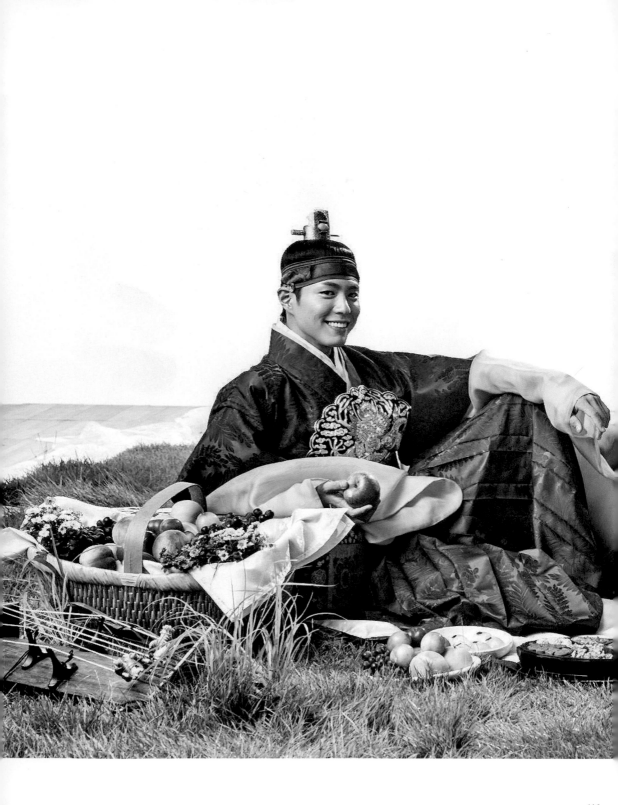

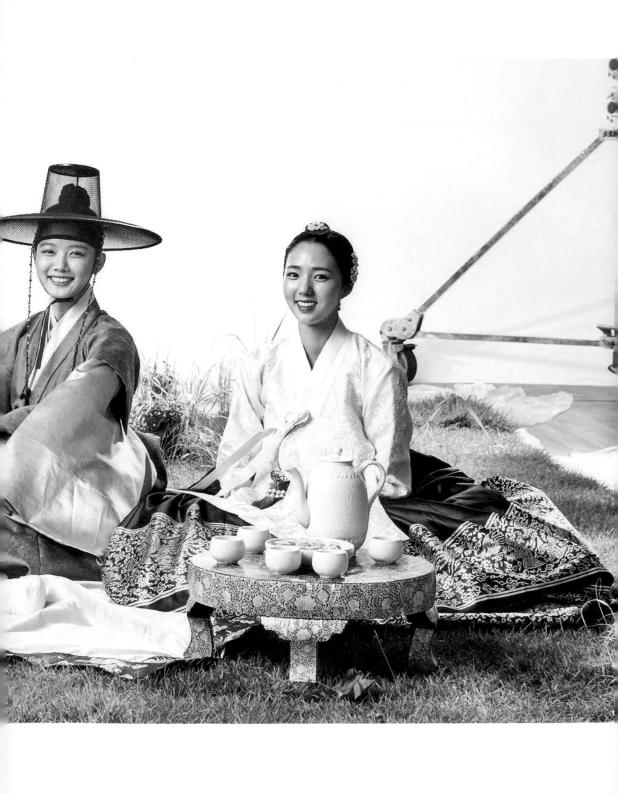

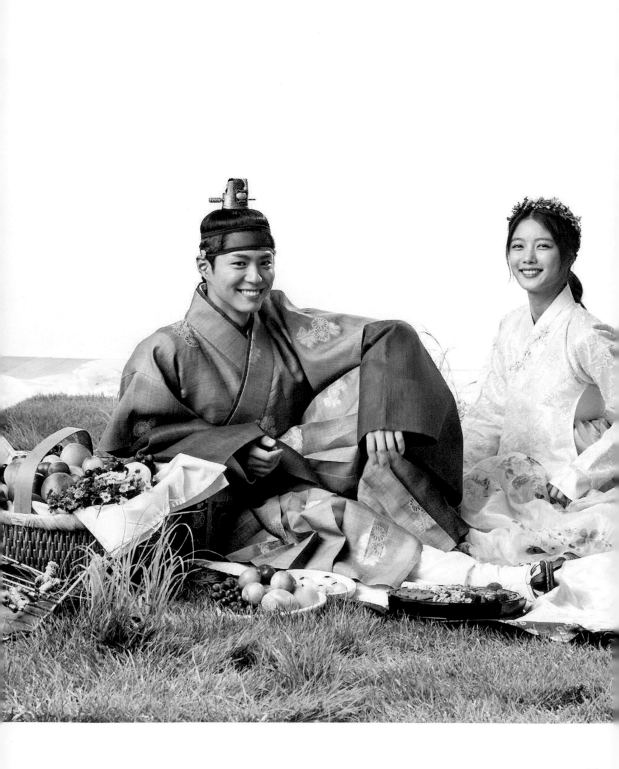

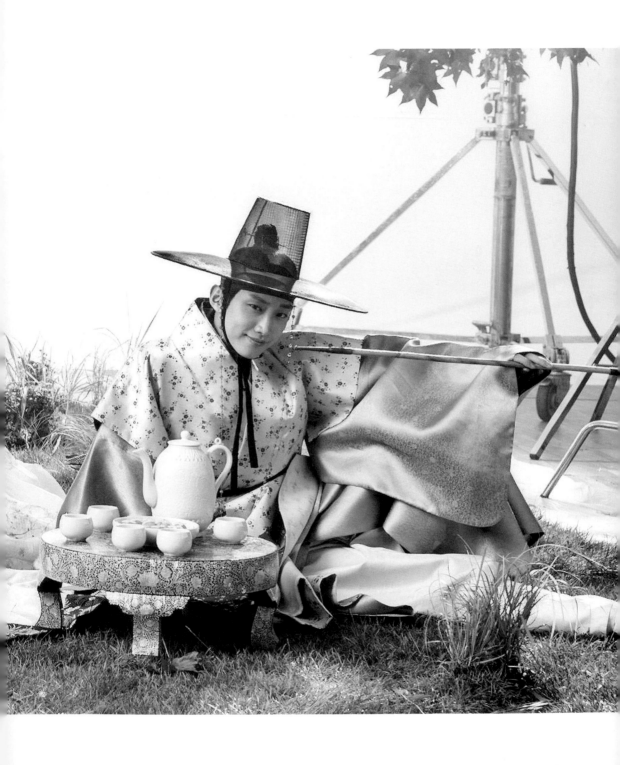

구르미 그린 달빛 月

二、不能說的祕密，
　　　想要說出口時

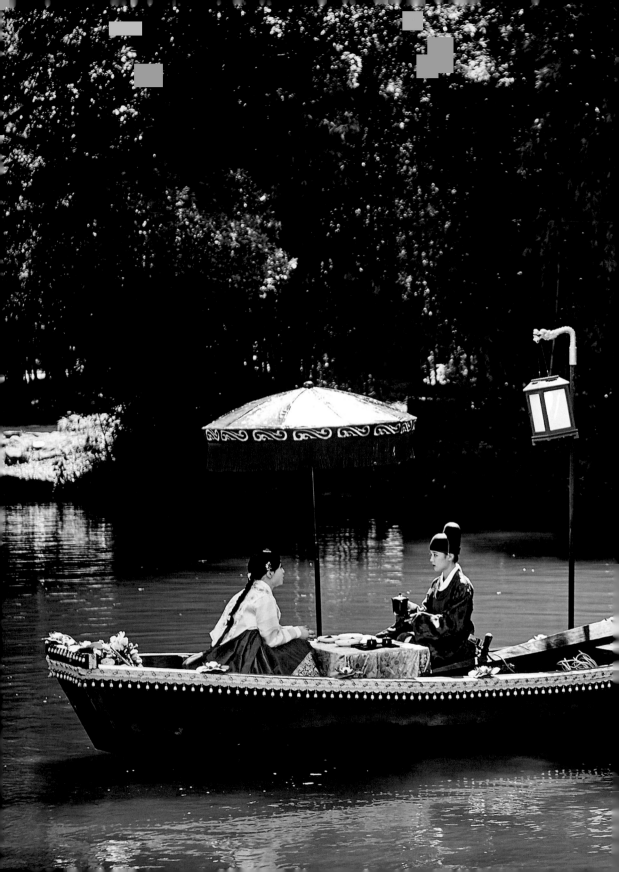

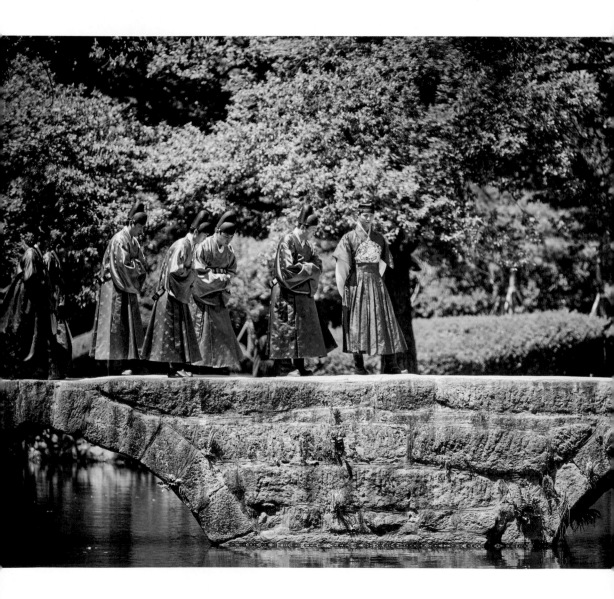

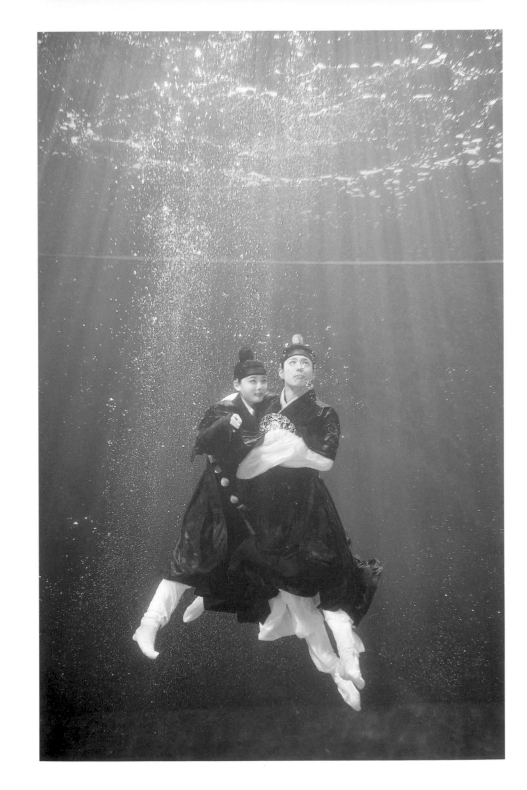

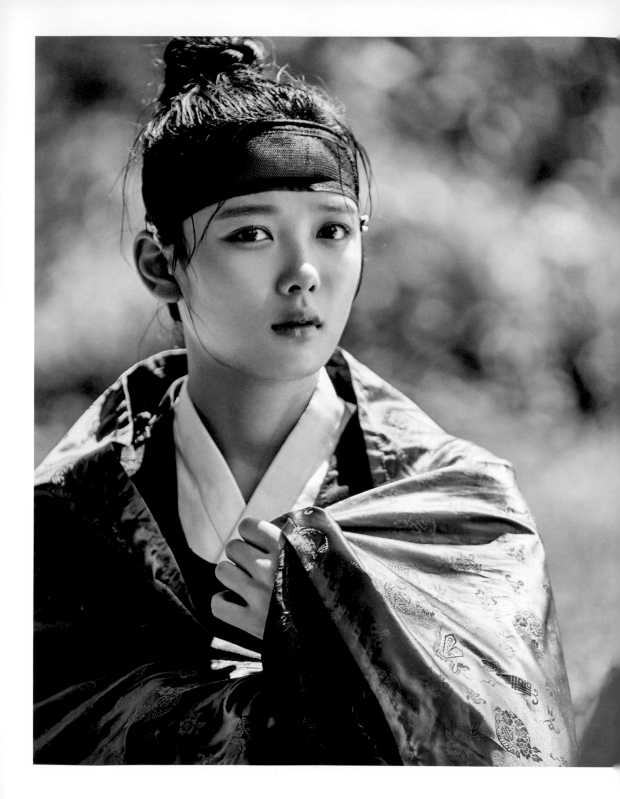

洪內官，你是覺得祕密被我發現了吧？

難道不能當作我是分享了洪內官的祕密嗎？

如此一來你就有了依靠，能不能相信我呢？

不要因為我而擔心受怕，也不要躲避我。

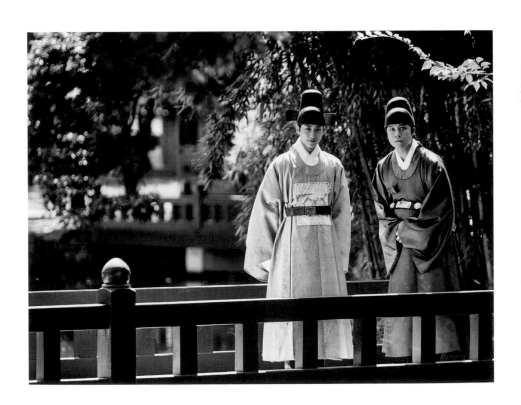

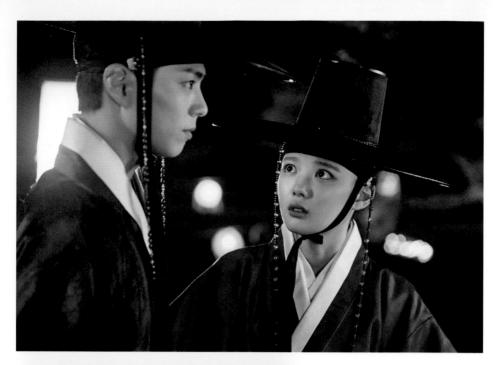

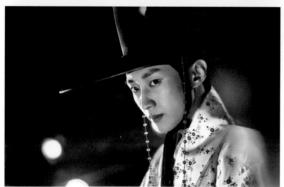

沒有忘記和我的約定吧？

現在一起去可好？

實在抱歉，先行告辭，邸下。

我不允許，他是我的人。

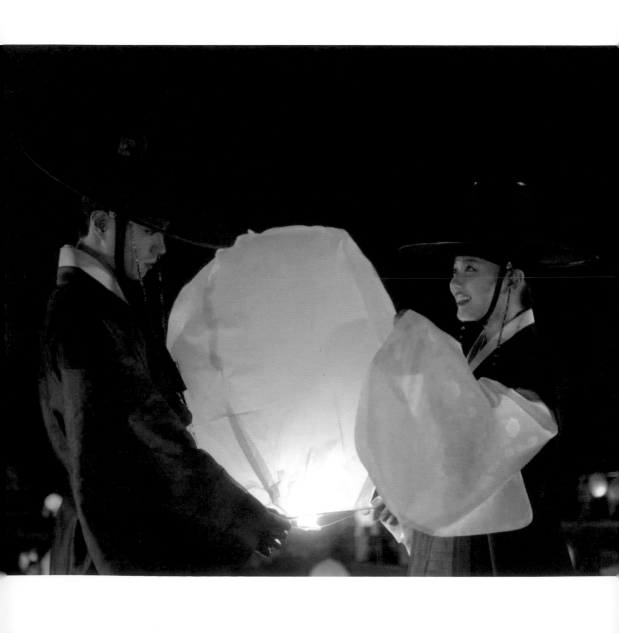

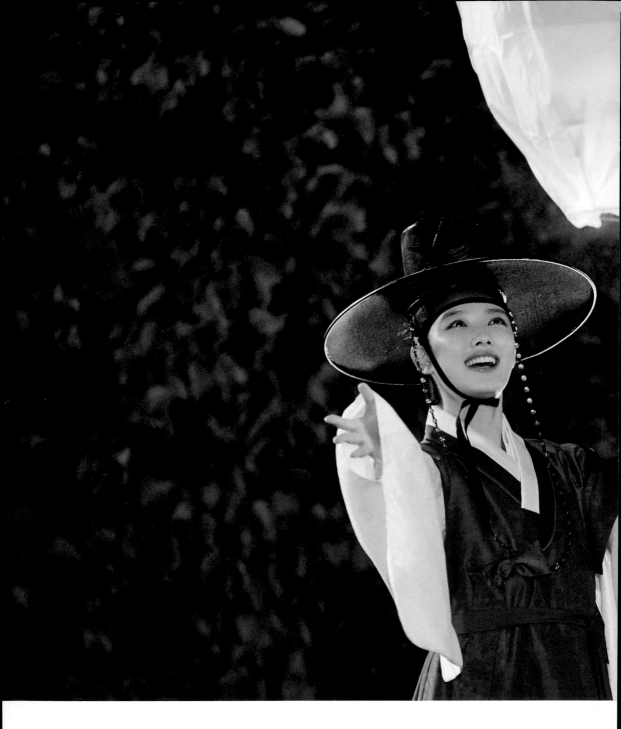

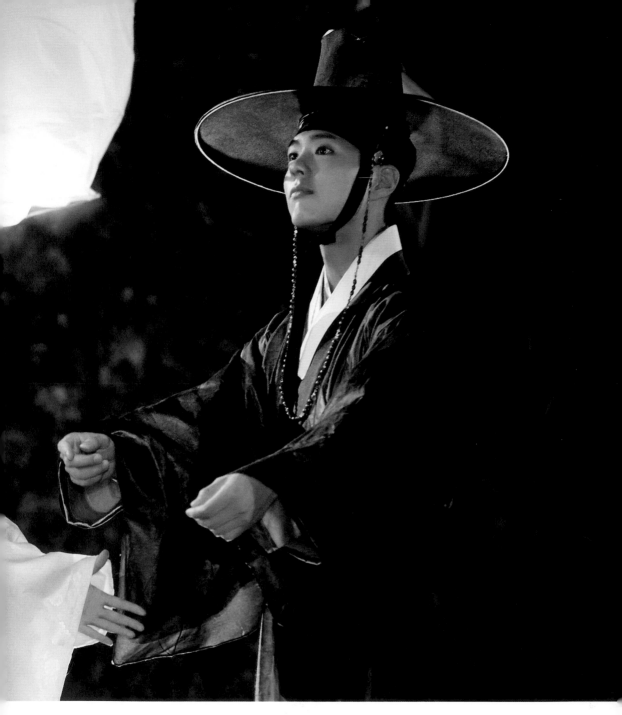

我的願望就是，希望你的願望能夠實現。

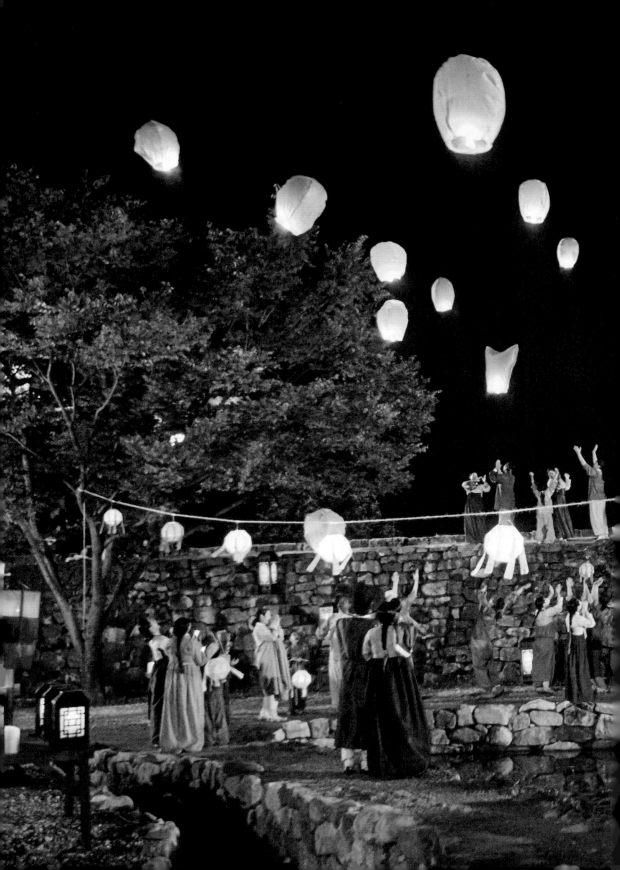

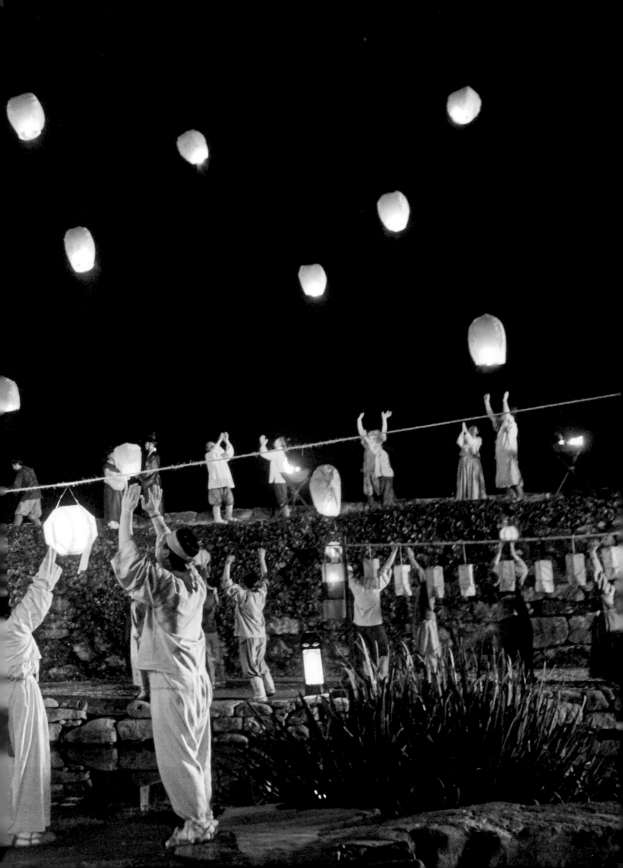

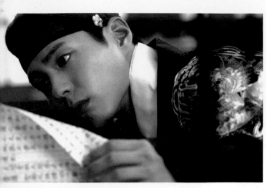

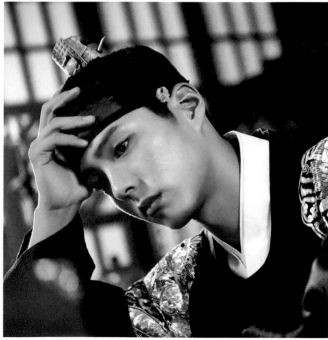

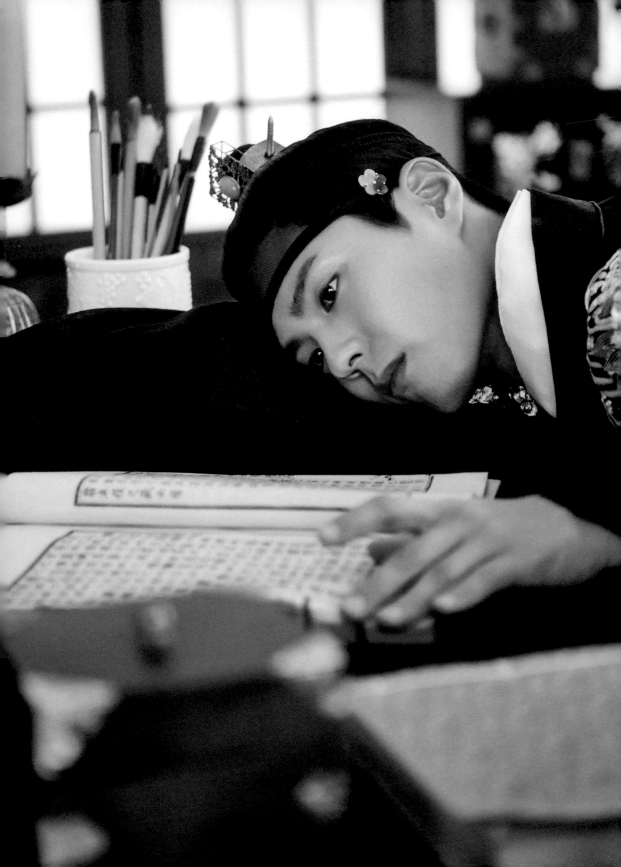

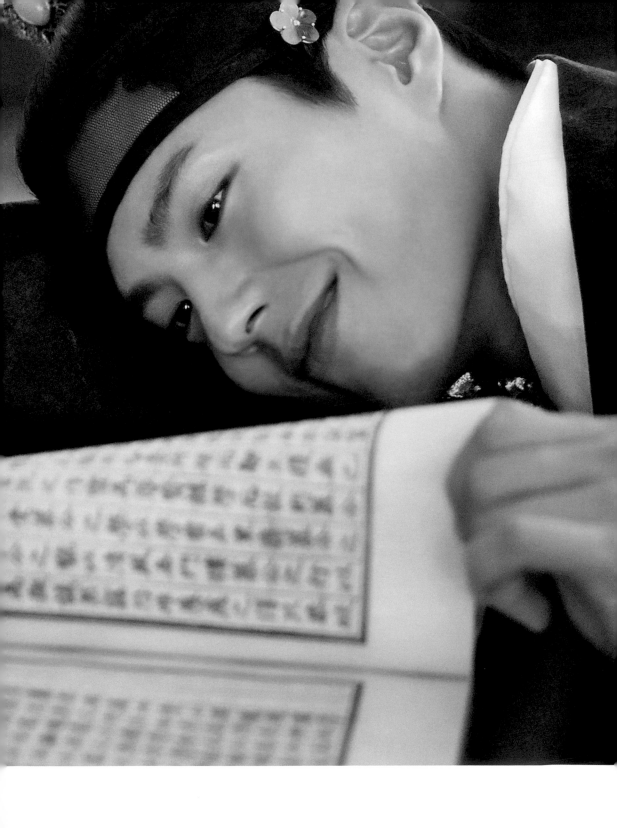

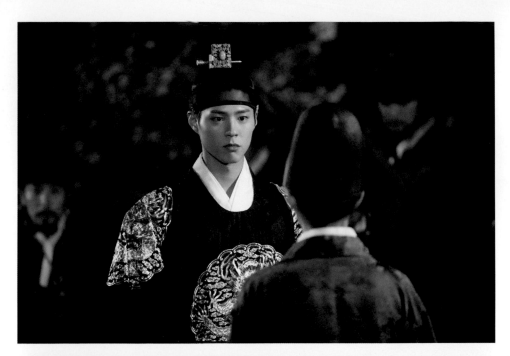

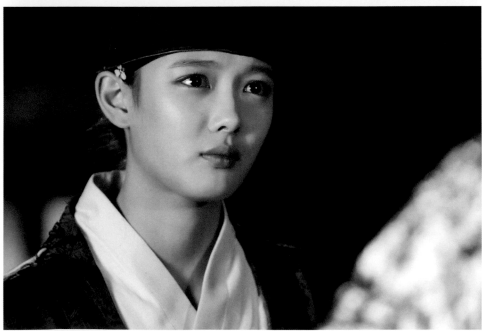

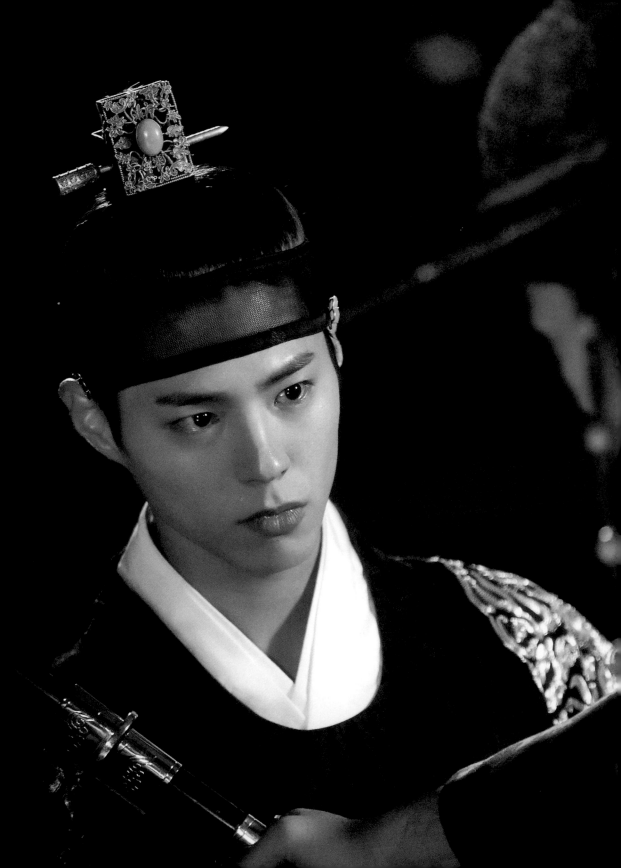

不要再打探，也不要再提起，
從現在開始，只要有人說起洪內官的祕密，
不管是誰，我都會殺了你。

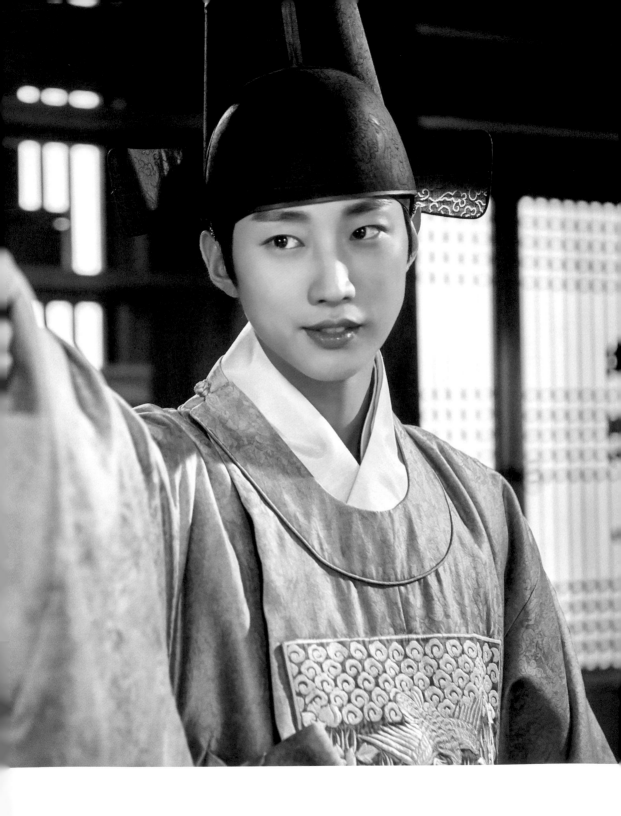

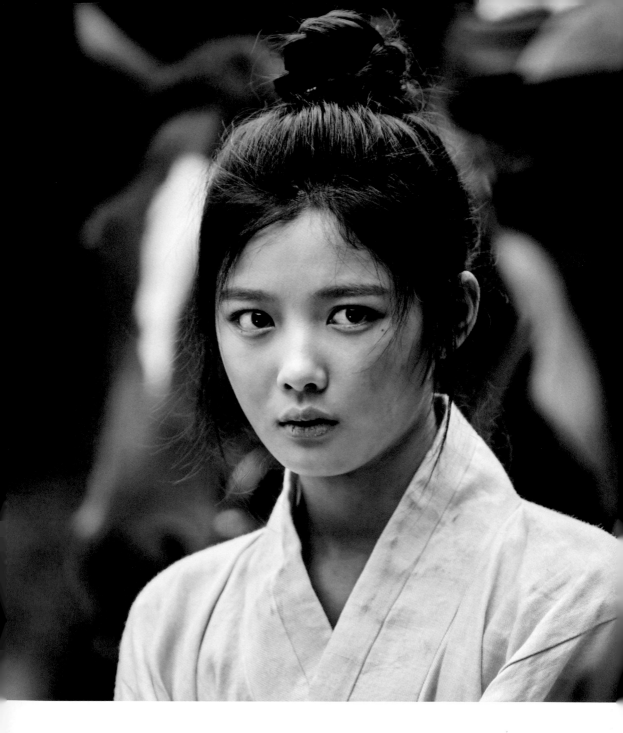

您曾要我不要隱忍吧？

所以我不會隱忍，會對您直言相告——

邸下必須忍耐，不是為了我，而是為了百姓。

因為您是這個國家的世子。

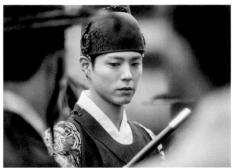
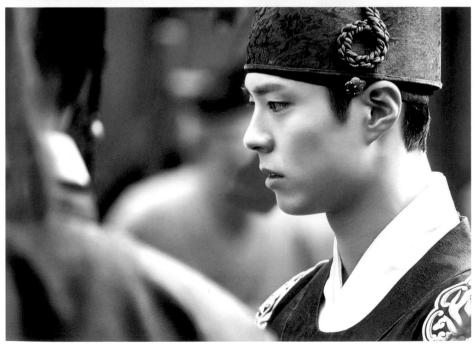

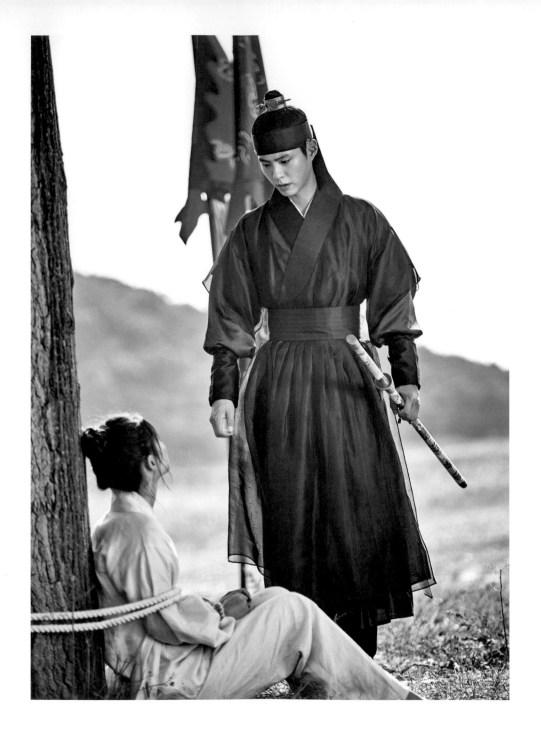

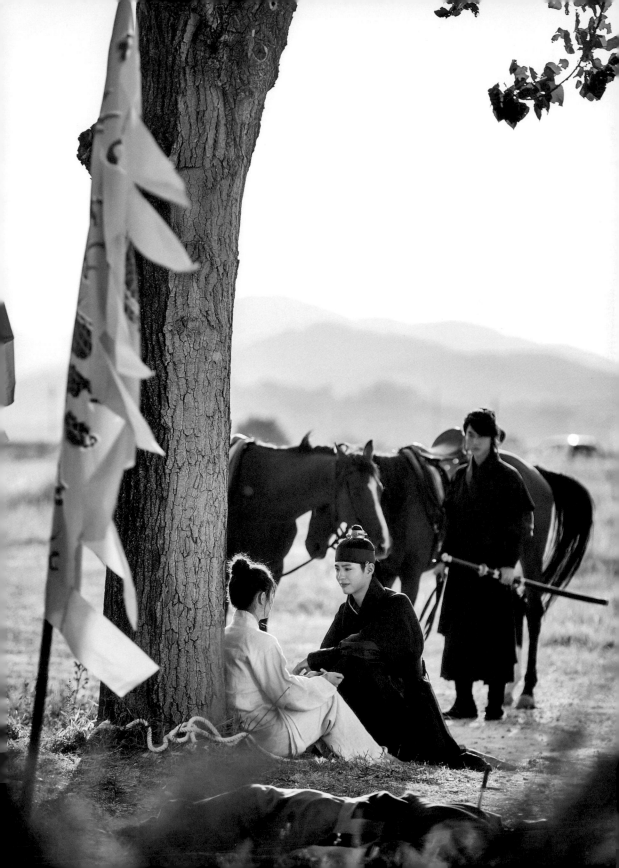

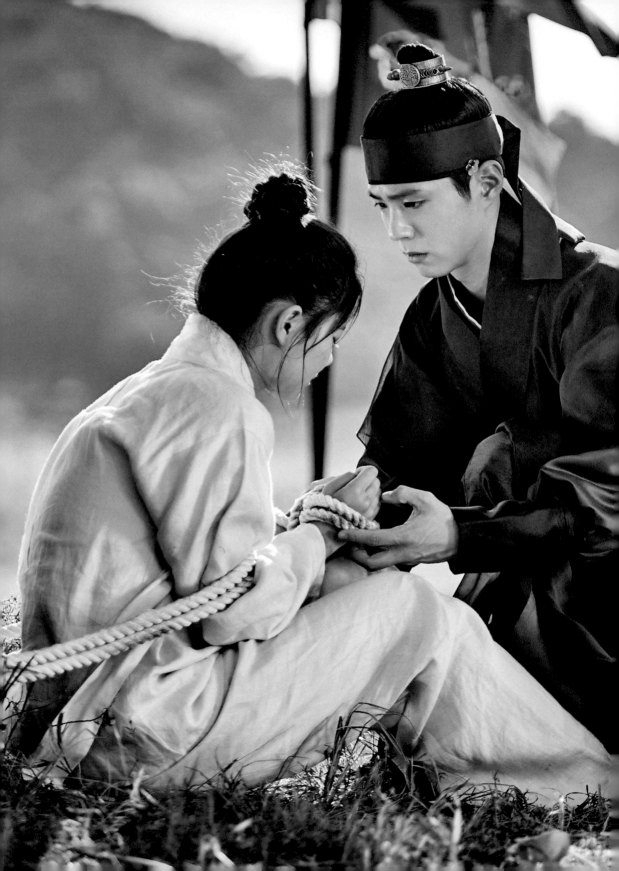

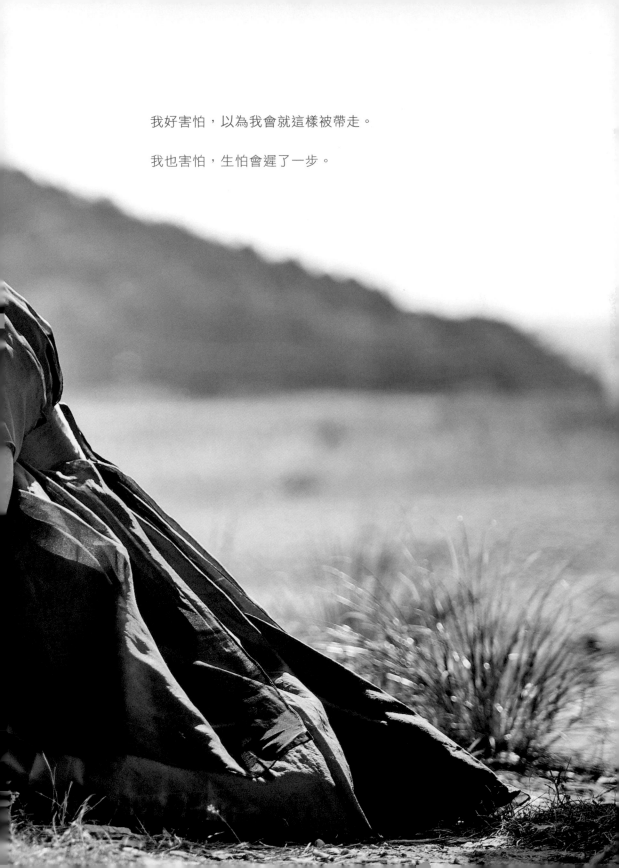

我好害怕，以為我會就這樣被帶走。

我也害怕，生怕會遲了一步。

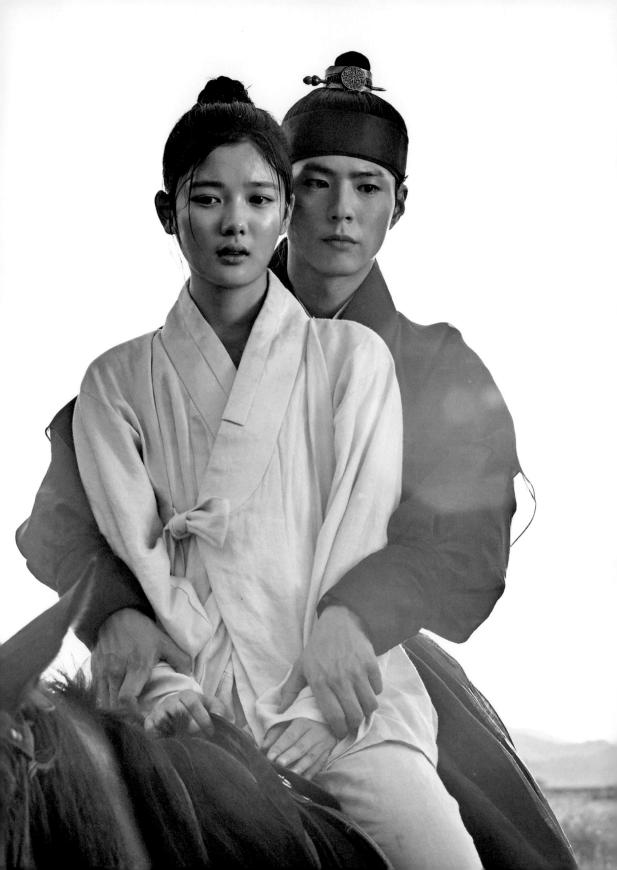

您不是說，看到我就會莫名的生氣嗎？

現在也是如此，一看到你就火冒三丈。
但是沒辦法，
若看不到你，更會讓我氣得快要發瘋。
所以，待在我身邊吧。

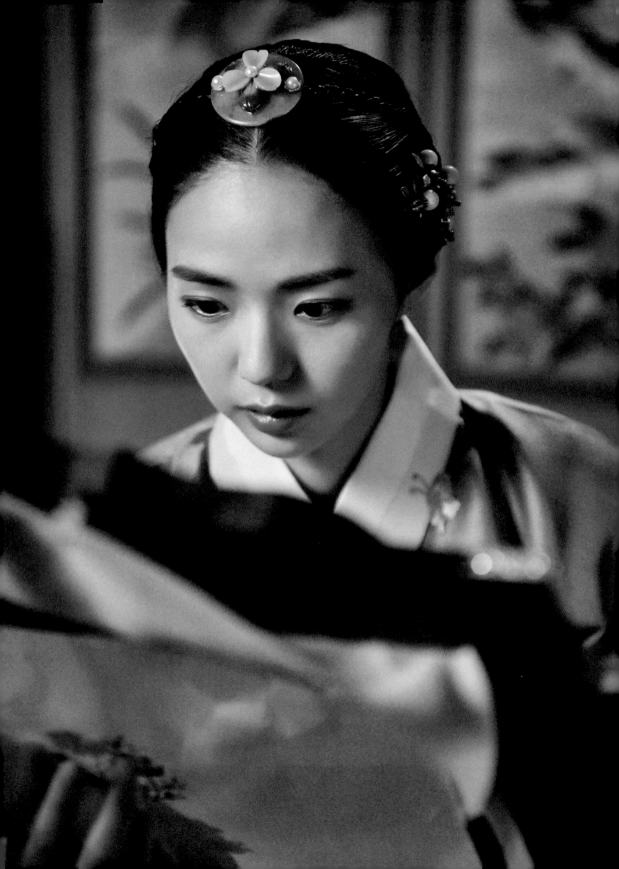

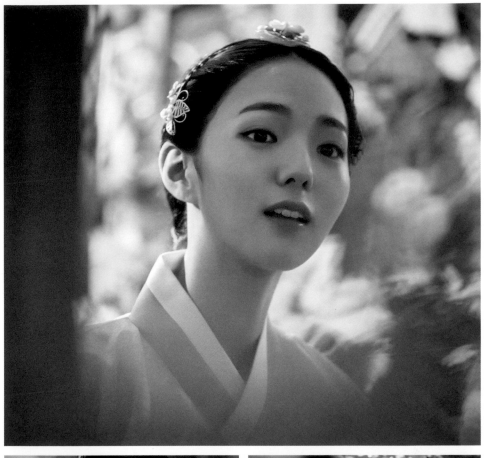

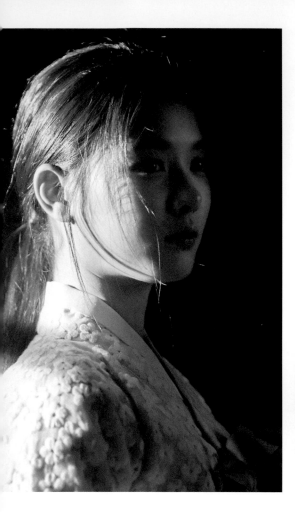

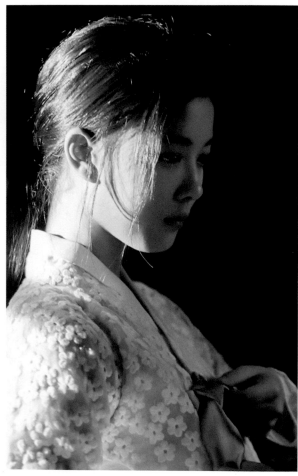

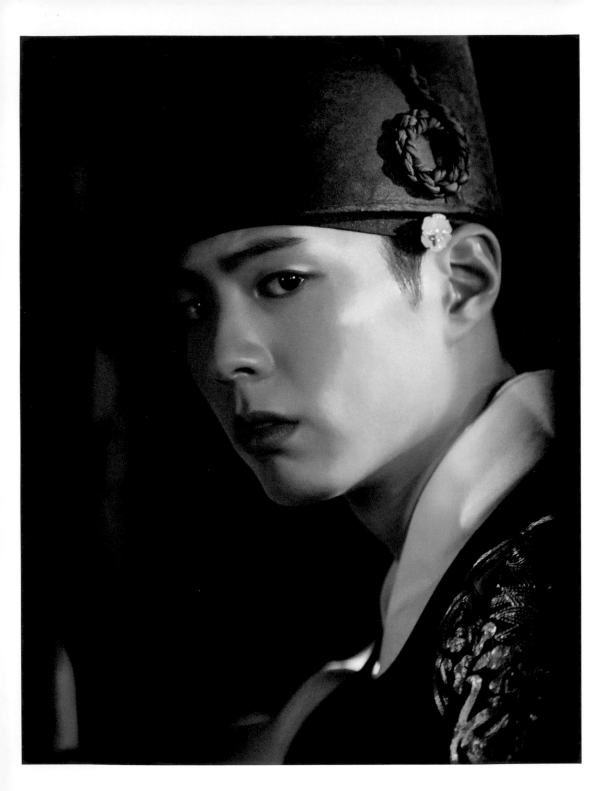

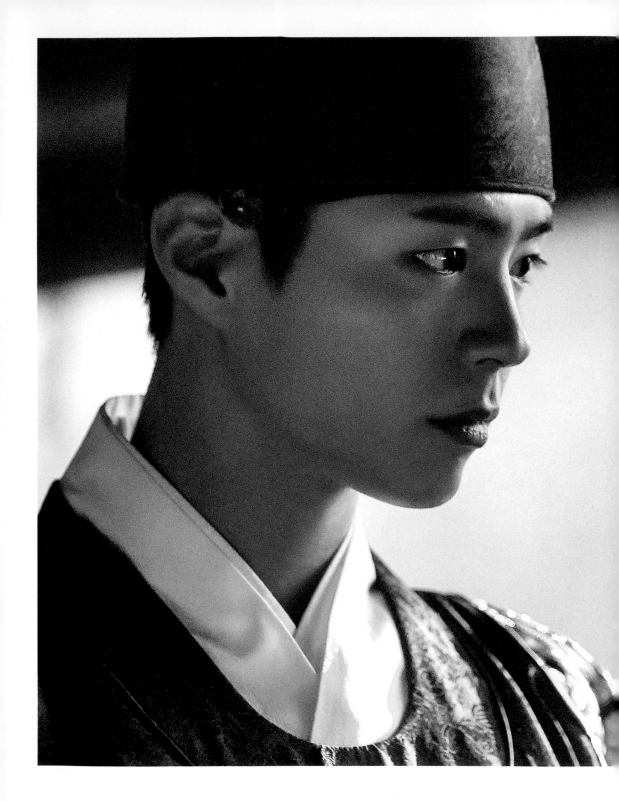

無法和那個人在一起，難道就不能表白了嗎？

好好將自己的心傳達出去，就如愛慕的情意一般溫暖。

被愛過的回憶，說不定會成為這輩子活下去的力量啊。

我是世子，

但在那之前我也是一個人，是一個男人。

我愛慕著你，這就是我的答案。

不要告訴我，我的心錯了。

你不是說過嗎？

不受控制的心，哪有對錯之分呢？

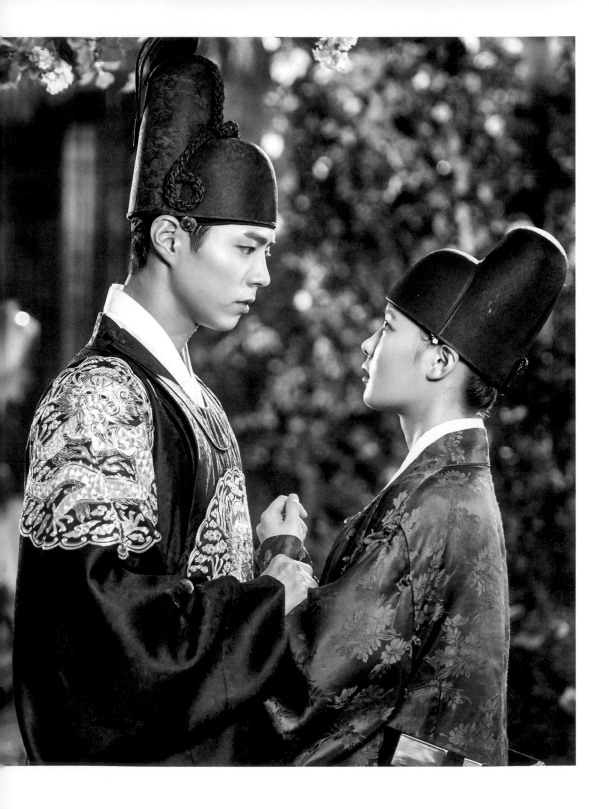

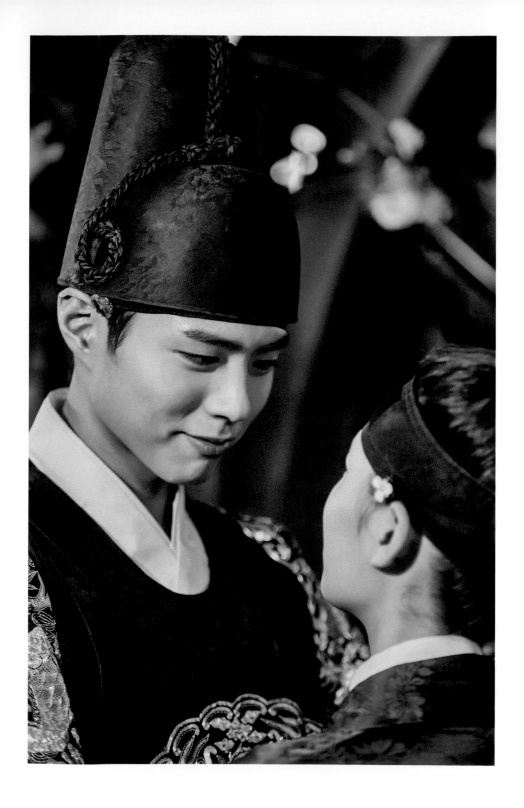

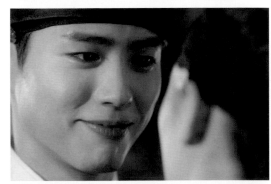

但是愛情也分為好的愛情、
或是不被容許的愛情……

那我想試一次看看──
不被容許的愛。

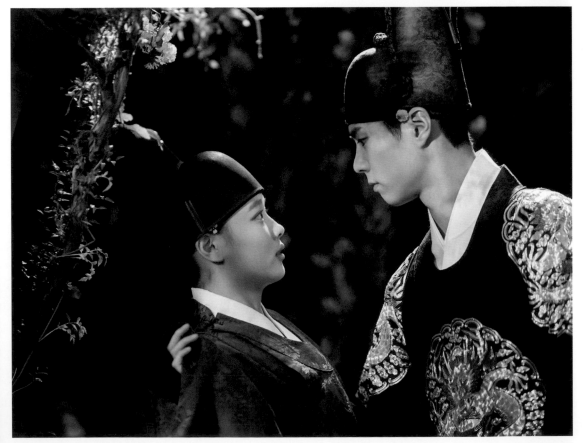

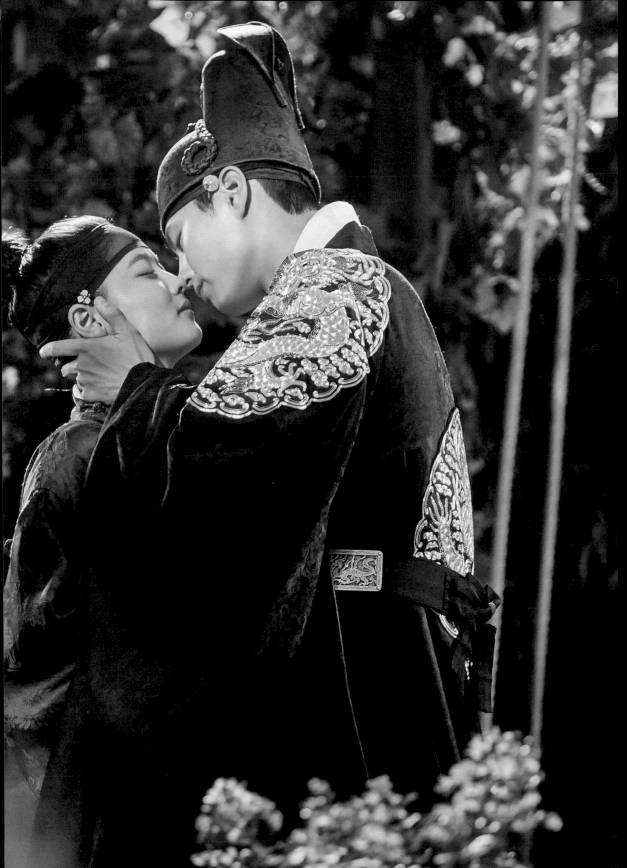

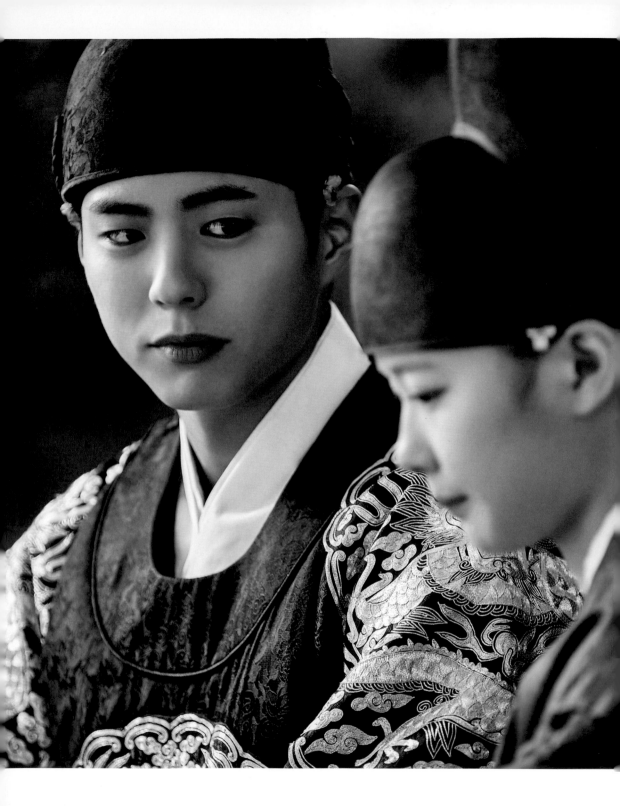

邸下，請別對我太好。

否則我會變得想一直依賴邸下，這樣不行……

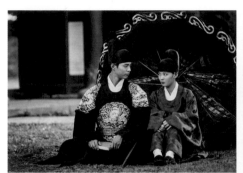
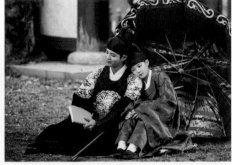

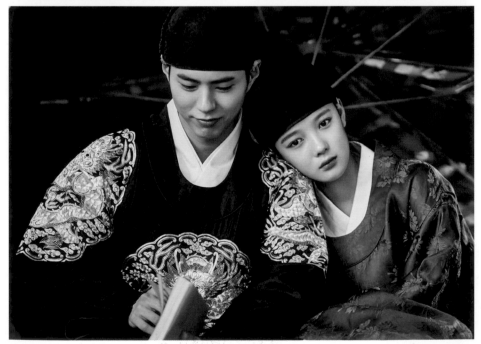

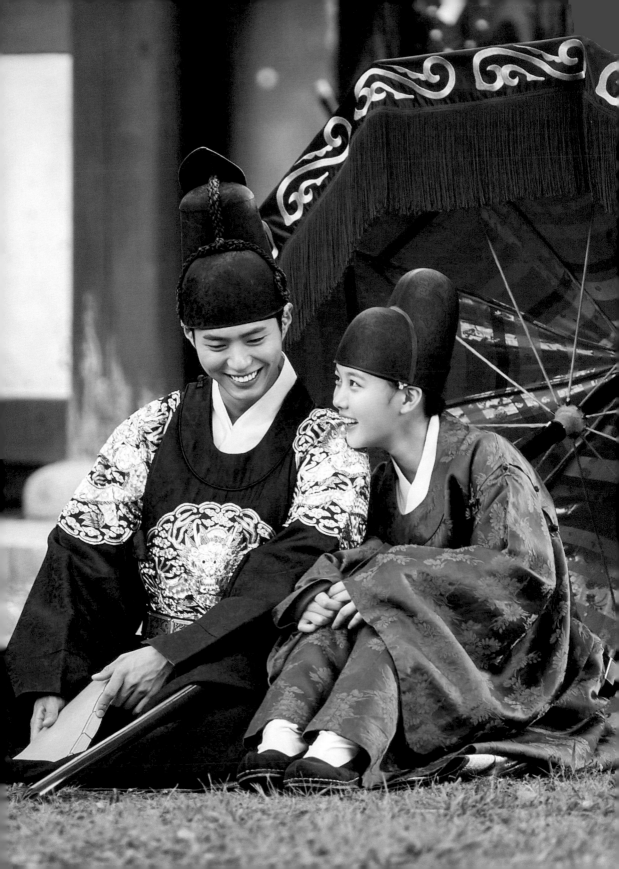

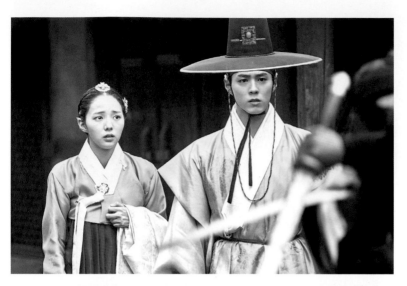

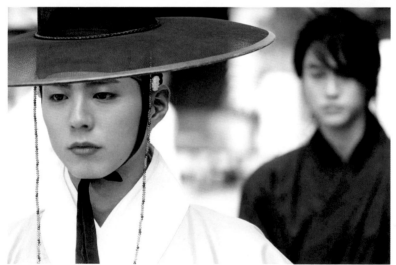

兵沿啊，

在這世界上，如果我只能相信一個人的話，

那個人就是你，知道嗎？

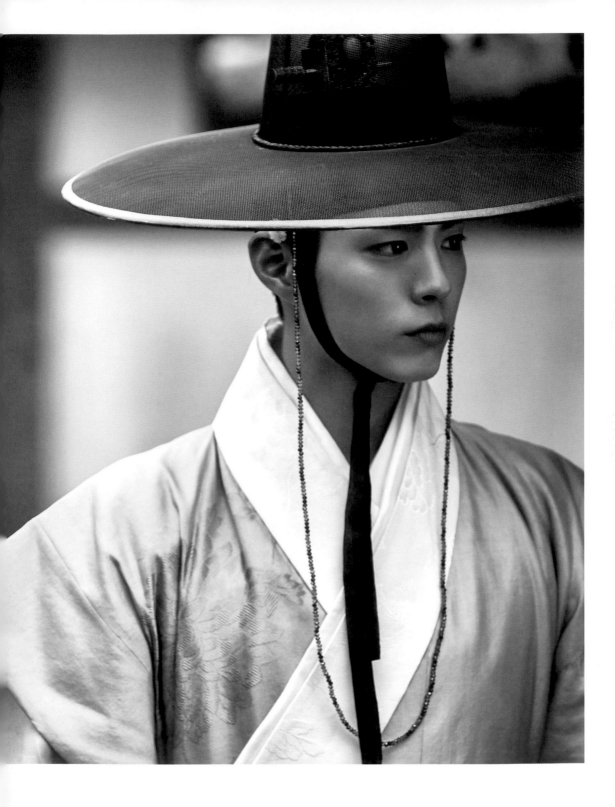

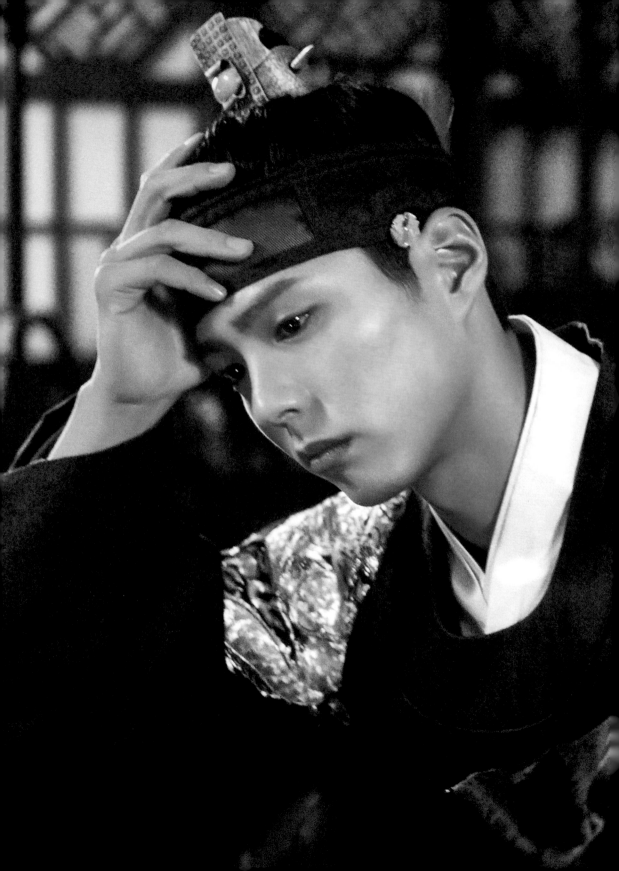

各角色之
韓服設計

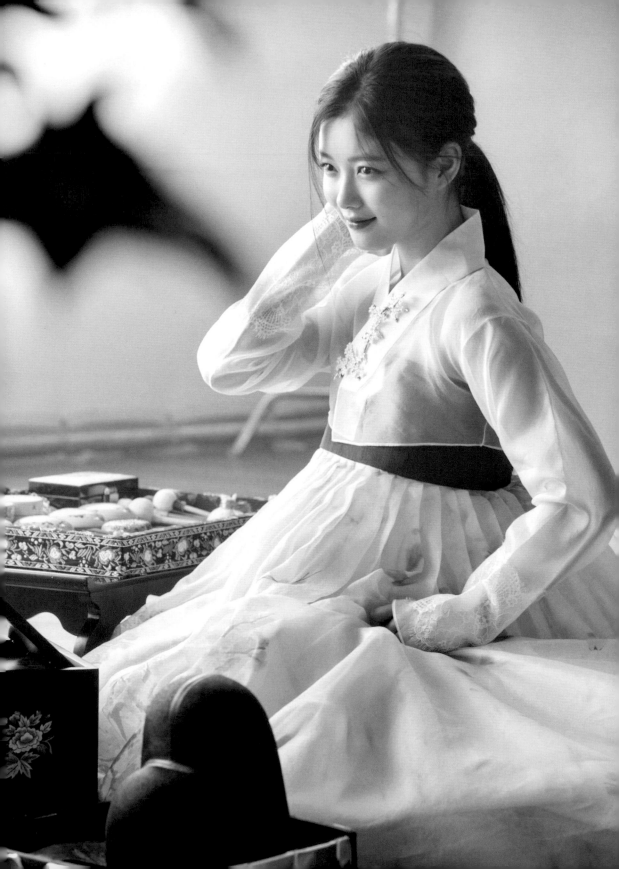

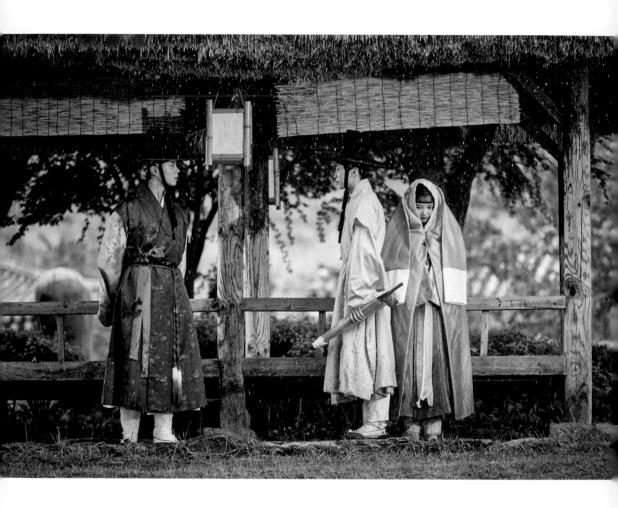

# 《雲畫的月光》服裝作品準備過程

|  服裝總監　李珍熙  |

參與過KBS戲劇《成均館緋聞》、電影《姦臣：色誘天下》等作品後，讓我對韓服設計的執行與研究打下深厚基礎，此次在《雲畫的月光》中，則致力呈現出韓服更好的顏色與質感。

實際上，服裝的完成度有百分之八十在於顏色和質感，為了做出符合期望的成品，我親自為布染色，也使用許多從國外收集來的緞面布料，希望加入在一般韓服中看不到的裝飾或圖案，設計出質感更出眾的韓服。

關於顏色的選擇，我也著實苦惱了好一陣子，不停將布料一一放到臉上比較，對於如何將人物個性藉由服裝表現得更鮮活，更是經過一番深思熟慮。

由於連續劇剛開始播出時還是夏天，因此不斷思考著如何讓服裝在視覺上具備清涼感，也必須搭配拍攝場景的色調。那樣的努力，在李昊、樂溫與胤聖的雨天相遇場面，以及樂溫抓著雞與胤聖走在一起的場面中，似乎都得到不錯的效果。以前的我總是抓著劇本不斷分析人物個性，但從某個瞬間開始，我開始專注在穿著戲服的演員身上，現在更喜歡觀察這個人原有的顏色、紋理、氛圍等。

負責製作《雲畫的月光》服裝時，我立下「讓年輕世代體會韓服之美」的目標，希望大家能看見韓服的現代感。韓服相當具有風格、顏色舒服，在依循傳統的輪廓、細節的同時，也努力讓時尚的顏色能與之完美融合。

一般來說，除了主要演員，大部分的基本服裝都是將以前的史劇或其他戲劇服裝拿來再利用。這次為了使整體色調更現代，本劇中不只是主要演員，包括配角及臨時演員的衣服、官服均為全新製作，數量多達三千多套。

期望大家能透過這部作品，盡情感受韓服的個性與美麗。

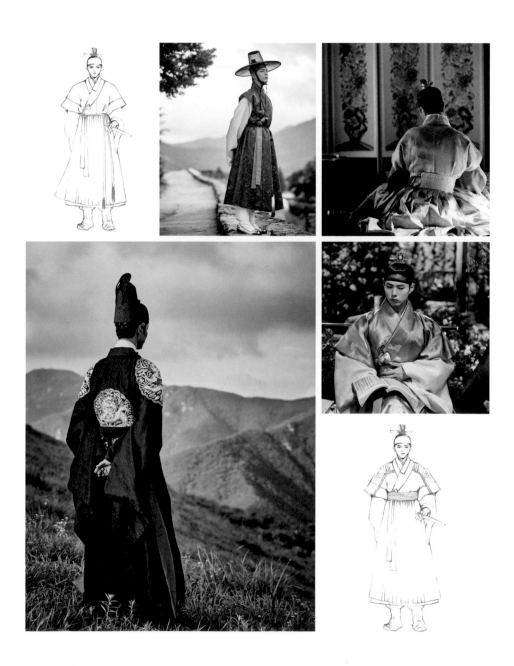

## 角色性格與演員特質應相輔相成──
## 李昊,從男孩蛻變為男人,他的深沉、動搖與核心

　　世子李昊個性非常細膩卻堅韌,是具備多樣魅力的人物。當他是肩負重擔的世子時,性情深沉且充滿力量,而面對洪內官和朋友時則展現出另一面──善解人意,也相當感性。這樣充滿雙重魅力的人物,任誰都想要擁有。

　　為了表現出世子情感豐富、又有著與普通少年不同處境的心理負擔,其袞龍袍和翼蟬冠都製作得比歷史考證尺寸更大、更高,展現世子的威嚴與品格,也能讓整個身形放大。再大量使用具質感、份量的素材,用銀線刺繡襯托,使得整體效果更加突出。

　　李昊其他的服裝也一樣要維持品格、富含藝術性,因此捨棄刺繡或描金圖案,使用大量顏色但降低鮮豔度,表現其敏銳且溫暖的性情,且與胤聖的色調不同,都選擇較柔和的顏色。像是花園場景中的服裝就與綠蔭十分相稱,又充分了表現李昊的感性;為了拯救落水的樂溫而跳入水中的場面,穿著的雖是深藍色綢緞,但在光線下會折射出紫色光澤,表面彷彿有圖案一般,是充滿細節的布料。

　　我認為,若可以將世子內心的苦惱用顏色深刻地表現出來,會更加完美,因此嘗試了許多略微透視的雪紡材質。尤其在天燈節時,李昊身穿的服飾雖然看起來是深綠色,其實是用藍色和綠色的麻質布料搭配,內裡則穿著芥末黃色。因此隨著動作變化,會透出兩種顏色的不同深淺,表現出世子的溫柔感性。

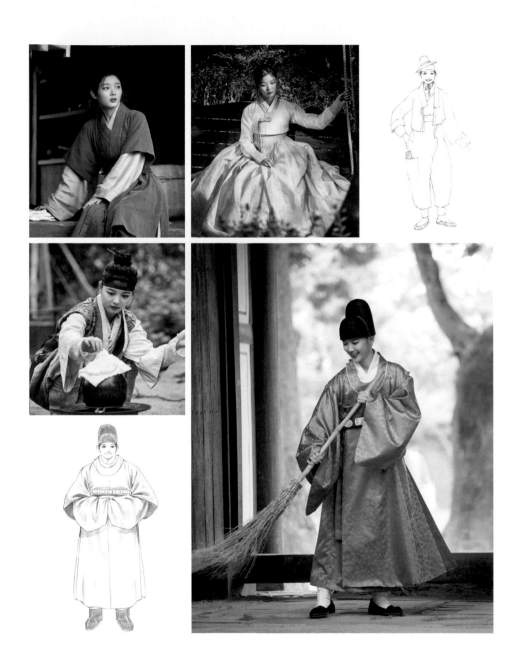

## 洪樂溫，美麗高貴的女人

　　與李旲身處不同的環境、身分多變的樂溫，服裝得根據環境而改變。樂溫獨有的朝氣與爽朗，是這個角色最鮮明之處，她女扮男裝入宮，以及之後身為洪景來的女兒必須逃亡的命運，都要以服裝來表現。

　　以洪三才的身分在雲從街生活時，她所穿的服裝是清爽的橘色、綠色，為了在戲劇一開始就突顯演員健康、活力十足的形象，著實費了一番工夫。身為逆賊洪景來女兒的事實被發現後，原本明朗的感覺由於處境產生變化，必須表現出角色的成長。即使身穿男子的衣服，也要刻畫出女子成熟的內心，因此降低了鮮豔度，強調端莊感。

　　不過，樂溫最常穿的服裝當屬內官服了。身為女主角，得要穿著內官服談戀愛，實在是一大考驗，因此我認為不應該過於強調女性線條，像用包袱巾包住身體那種寬大、可愛的感覺會更適合。樂溫搬到東宮殿後，服裝花紋也有變化，當鏡頭近拍演員時，衣服就會有全新的感覺。

　　「樂溫風」韓服則使用柔和色系，裙子內、外層選擇兩種不同素材，賦予服裝豐富度，盡情展現韓服樣貌的豐富想像。韓服擁有舒服的美麗顏色、獨具風格，希望現代人也能感受到這樣的美麗，因此也加入許多西洋繪畫或現代色調等元素。

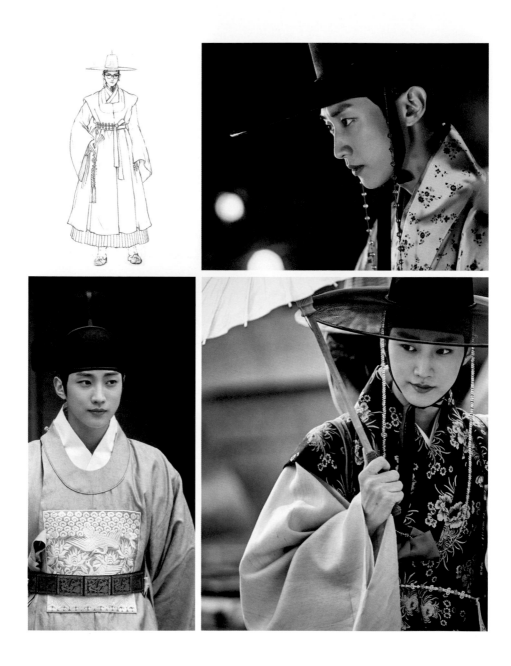

# 金胤聖，溫柔卻冷漠，寂寞滿溢、細膩又空虛

金胤聖同時具備貼心與冷漠的性情，是個兩面並存的角色。他彷彿擁有了一切，其實什麼都無法擁有，個性溫柔細膩，也相當冷峻。

根據我個人的解析，金胤聖的人生從小直到自大清國留學回來為止，實際上從來沒有屬於自己的成就，是個無法跨越某條界線的人物。為呈現胤聖內心的空虛感，設計了細膩的圖案，並選用冷調質感的素材。

不同於世子李昊的服裝，是用好幾種顏色疊出豐富的深淺度，金胤聖則以對比配色強調「黑與白」的雙面性，如以黑色袍子內搭配黃色或淡紫色衣服。另外，因為胤聖在劇中登場時，是從大清國留學歸國的貴公子，必須展現出「帥氣的留學生」感，因此選用華麗的顏色與刺繡，加上搶眼的顏色對比設計，服裝呈現的風格力道十足。

胤聖穿的官服並沒有在考據資料中，為了突顯胤聖的形象，官服並不特意強調鮮豔度，採用天空藍為底色，胸背紋樣也與一般官服上鮮豔的顏色不同，直接拿掉了胤聖官服上胸背紋樣的顏色，改成白色。

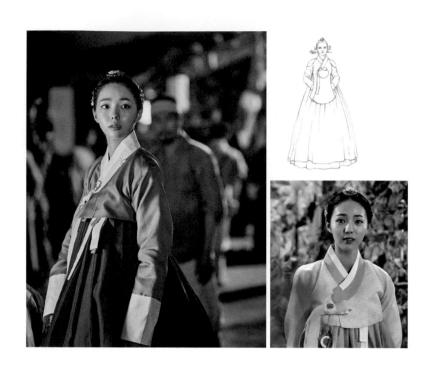

## 趙霞妍，有如秋日成熟的果實，具備端莊深刻的心

　　霞妍純真開朗，是為了喜歡的人勇於改變的人物。為突顯出霞妍初次遇見李旲時，她那明亮、充滿自信的魅力，服裝的整體設計端莊文靜，但使用一些稍微強烈的顏色點綴。

　　之後，她眼睜睜看著李旲與樂溫的感情發展，內心也有所成長。為了表現出心境改變的世子嬪，服裝不只高雅、也要傳達出溫暖的感覺。

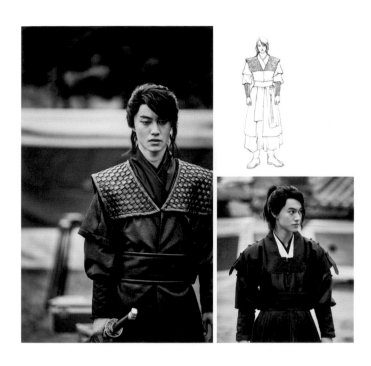

## 金兵沿，隱藏自己只為守護你
## ──這樣的男人，他的服裝

　　兵沿就如同李昊身後的影子，是李昊堅強的後盾。服裝基本上要表現出角色黑暗、沉重的內在特質。由於李昊的服裝變化多端，因此兩個人物一同出現時，顏色不會相互衝突。

　　為了讓兵沿形象更鮮明一致，他的服裝均使用類似的暗色系及質感厚重的素材，因此觀眾看到時，也可能會覺得服裝不太多變。

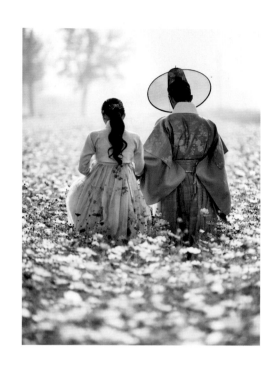

## 再會了，李昰與樂溫

　　大結局中李昰與樂溫身穿的服裝，其實我從很早之前就開始準備了。最後一集劇本出來前，我真心希望他們未來的日子是條充滿花朵的幸福之路，因此李昰的服裝以花朵圖案點綴襯托，外衣則搭配雪紡材質的布料。

　　最後一集播出後，有人對我說：「這場戲的服裝看起來彷彿是在給予這兩人祝福，希望他們的未來是充滿花朵的幸福之路。」我個人藏在服裝裡的心情，居然被別人發現，實在感到神奇又開心啊。

## 最喜愛的服裝

　　若要我選出本劇中最喜歡的服裝，當屬李昊穿的藍色袞龍袍了。這件衣服原本預計使用的布料，現在可是再也買不到了呢！那是一位現在已經過世、後繼無人的布料匠人，將最後一匹布料給了我，我更親自為這珍貴的布料染色。

　　但也因為製作十分費工，無法配合緊湊的拍攝行程，袞龍袍最後是以之前做好的布料代替，來不及使用那匹匠人給的布，成為我心中永遠的遺憾。

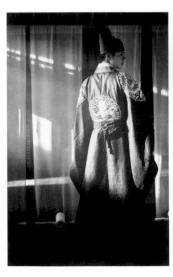

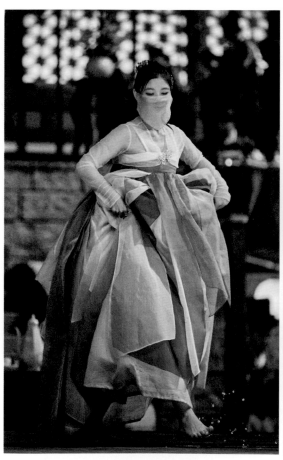
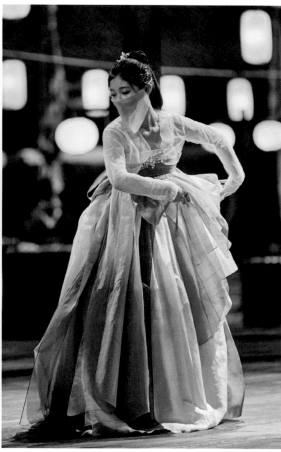

# 樂溫的獨舞，一朵翩然起舞的花

| 造型師 李多蓮 企畫理事 |

彷彿一朵花般翩然起舞的樂溫，
以及看著樂溫、想起母親的李吳。
樂溫的身影穿梭於幻想和現實間，輕盈美麗，
與一直以來女扮男裝的形象截然不同，充滿柔美的色調與光影。

　　為了設計獨舞戲的服裝，我得到劇組的邀請。看過劇本後，我特別記下其中很有感覺的部分，服裝大致輪廓也浮現眼前，整體視覺概念便完成了。

　　布料以白色為底，打下輪廓、創造質感，其上再以各種布料堆疊、搭配出繽紛色彩，就如同樂溫彷彿飛舞的花瓣一般的絕妙舞姿。

　　第一次試穿後，再深入瞭解編舞與整體美術設計等相關細節，決定讓獨舞服更華麗，因此增加了下襬的份量，層層疊疊，創造出花瓣飛舞的感覺。主色則選擇男裝時的樂溫幾乎不會穿的粉紅色、藕色，再搭配紫色、葡萄紅點綴。

　　特別是獨舞服的赤古里上衣，選擇了雪紡材質，如果顏色不搶眼一些，可能難以呈現出華麗感，因此加入紫色和葡萄紅。直到拍攝當日，我都還在追加布料，現場彩排時也不斷地修正裙襬，讓每片裙襬能相互映襯，從螢幕中觀看畫面後再重新調整，可說是十分耗費心力的服裝。

구르미 그린 달빛 月

# 三、打開心門
## 的瞬間

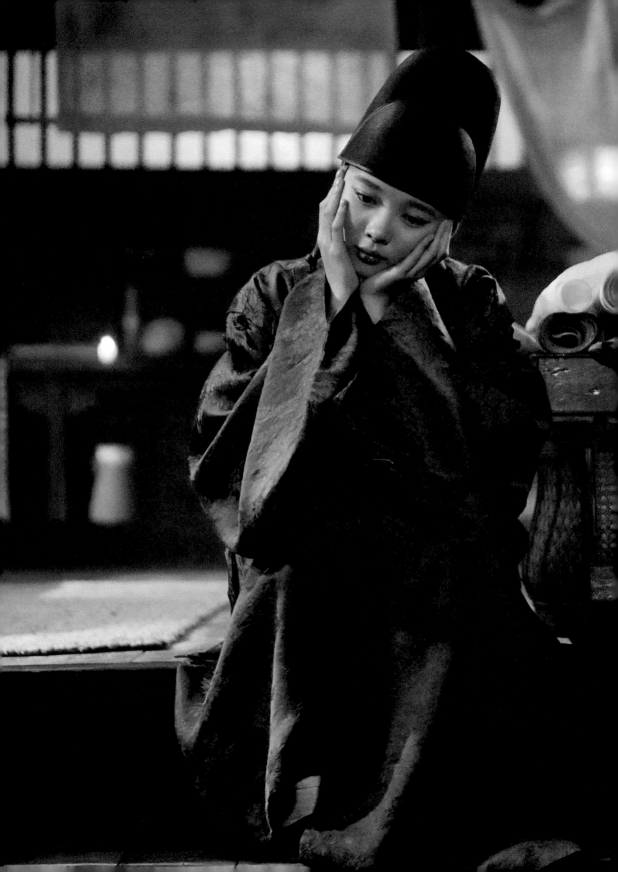

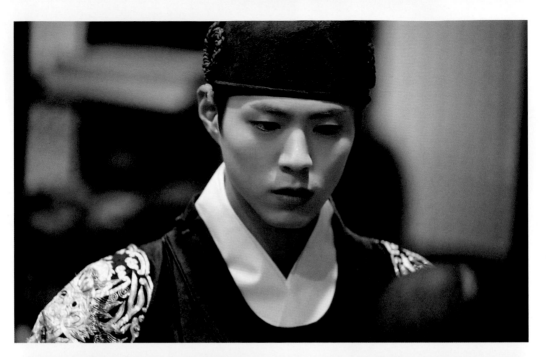

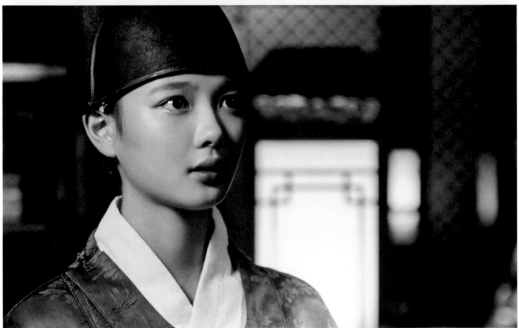

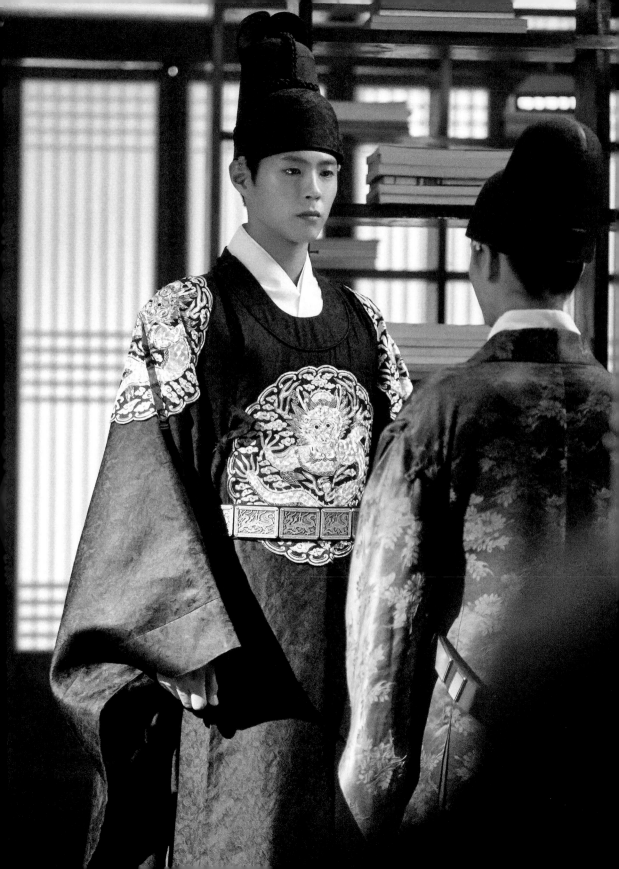

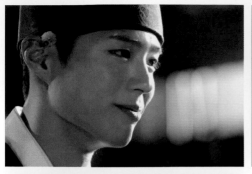
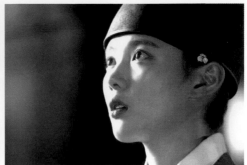

我不是說過了嗎？

我愛慕著的女人，現在就在我眼前。

## 今後，妳就是我在這世上最珍惜的女人。

我會為妳擋風、為妳遮陽，愛護著妳。

好嗎？

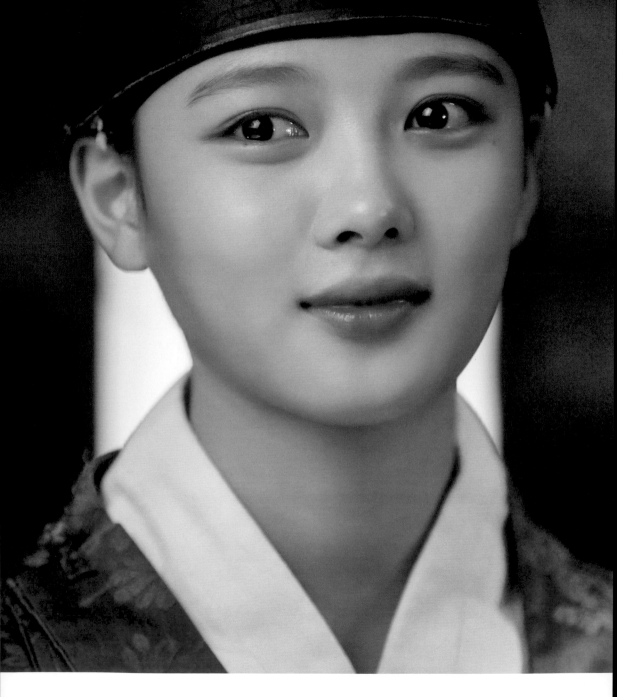

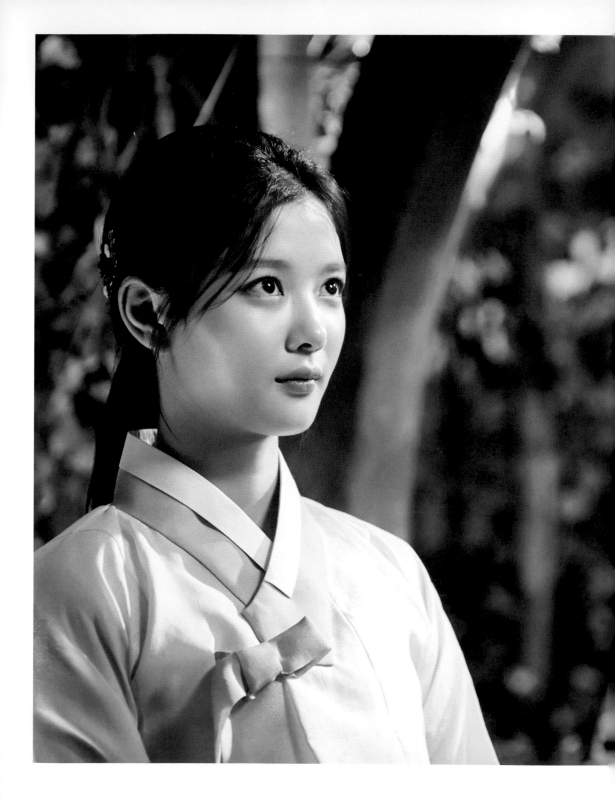

我該如何稱呼，身為女人的妳？

我叫洪……樂溫，邸下。

樂溫啊。

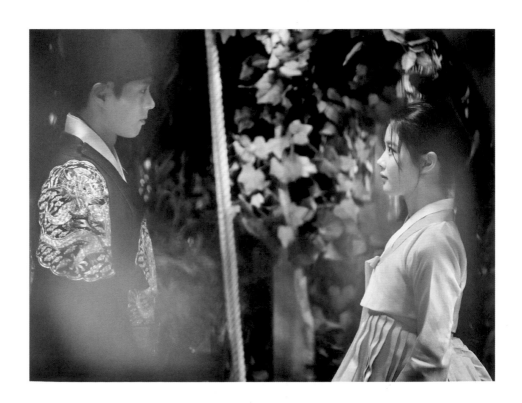

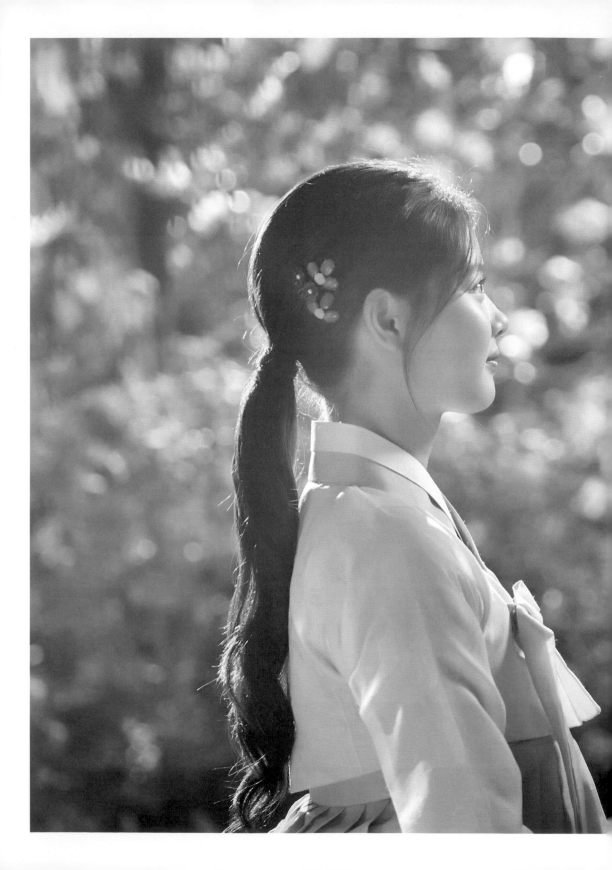

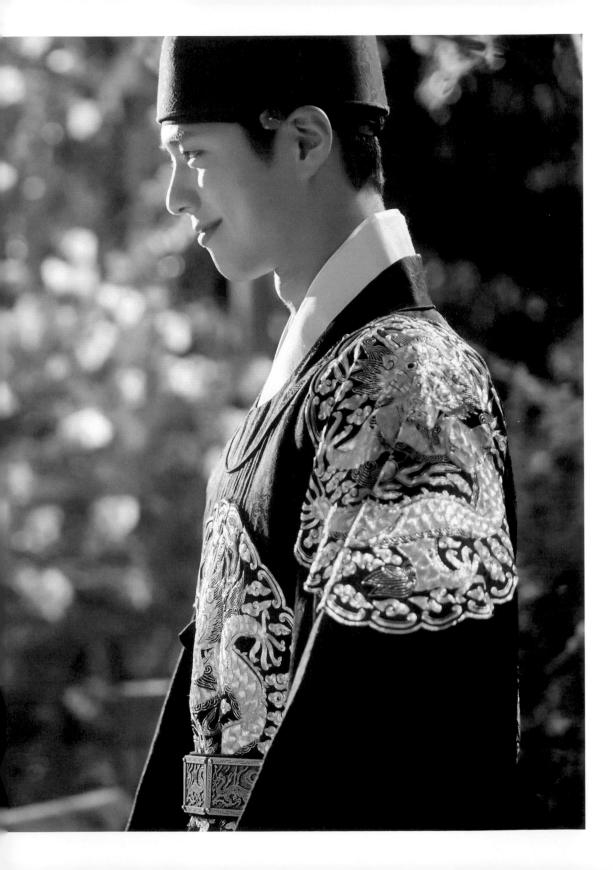

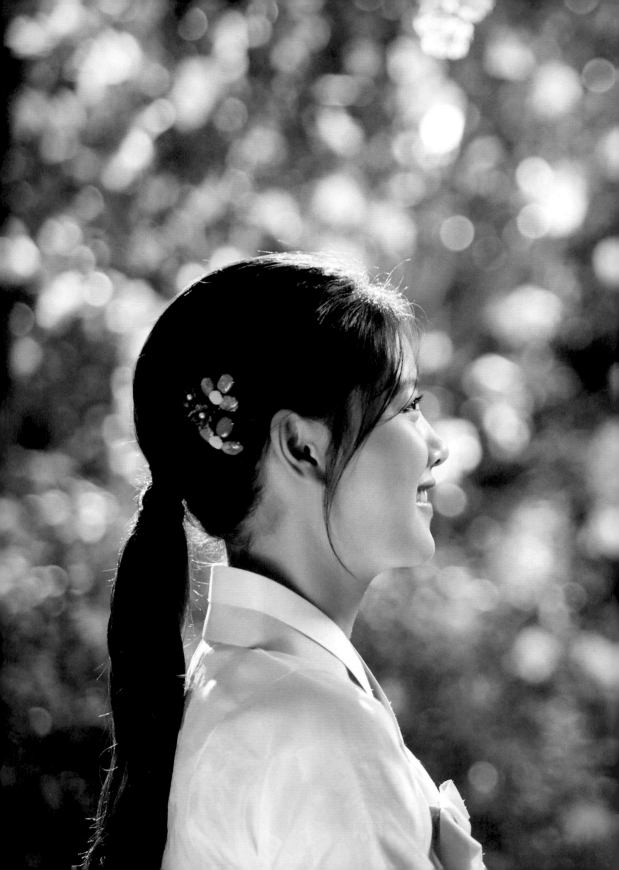

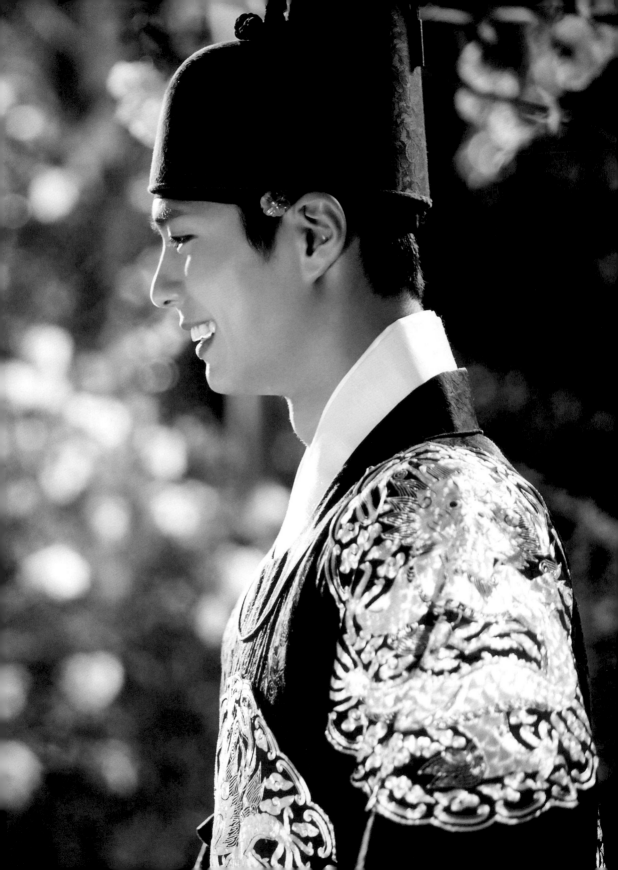

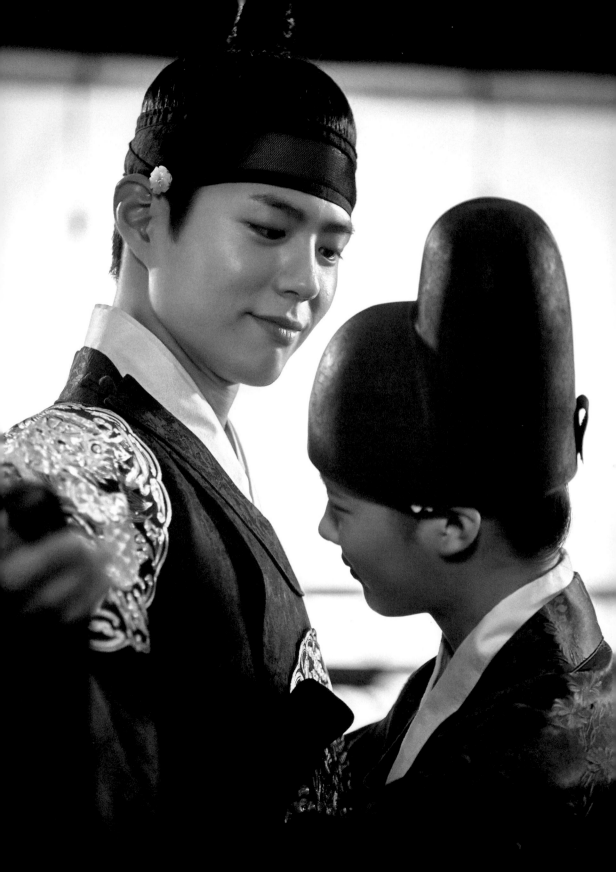

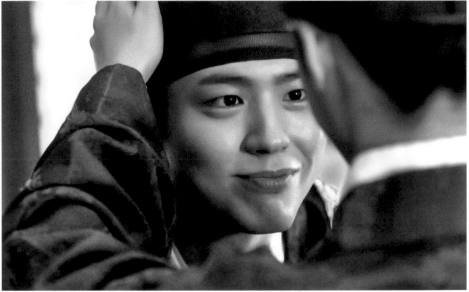

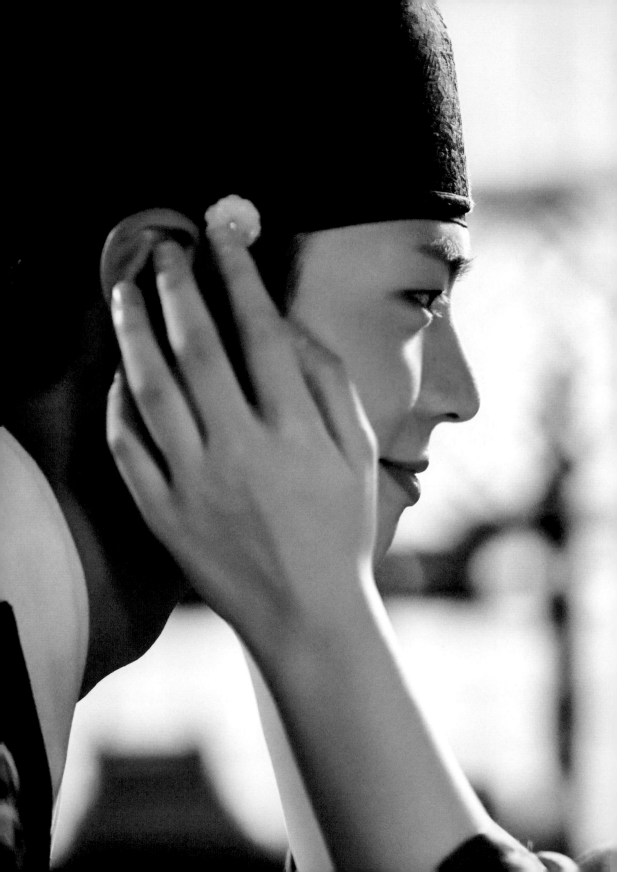

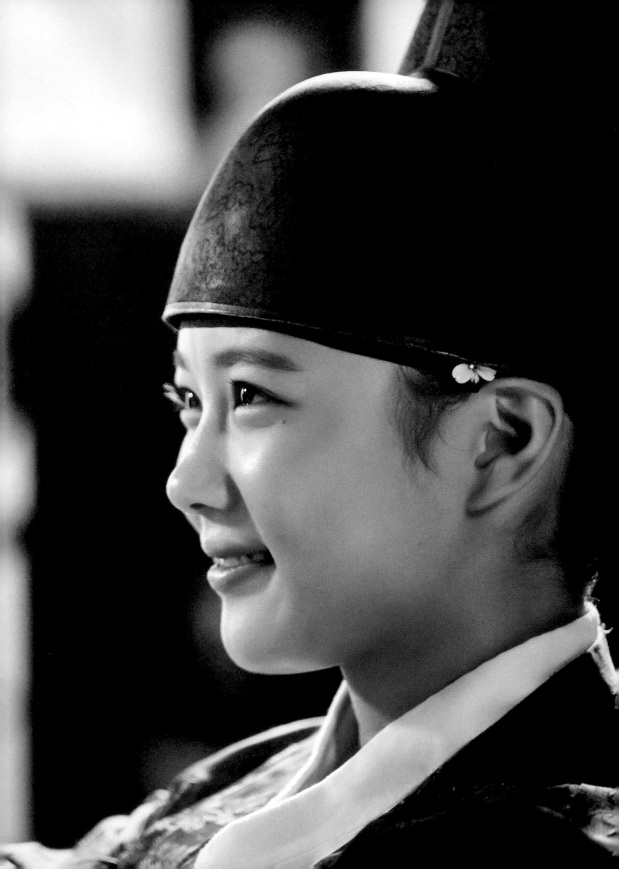

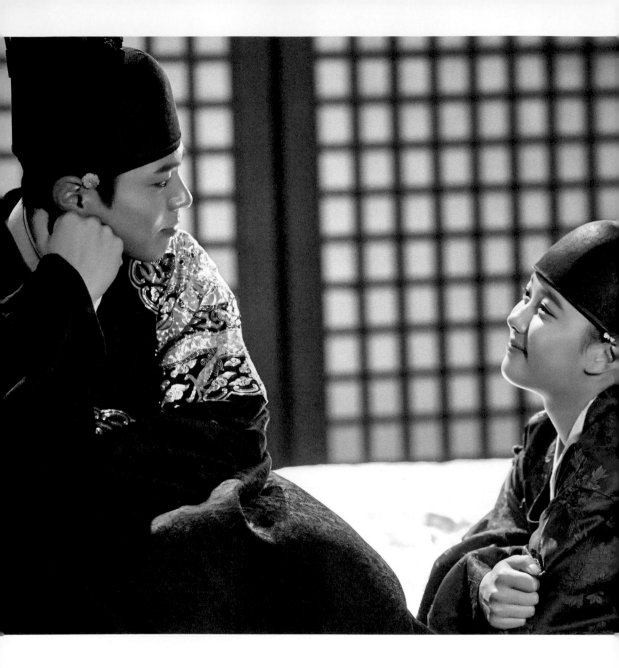

樂溫,不就是「快樂」的意思嗎?

是啊,父親為我取這個名字,就是希望我能快樂地生活。

真是與妳十分相稱的名字。

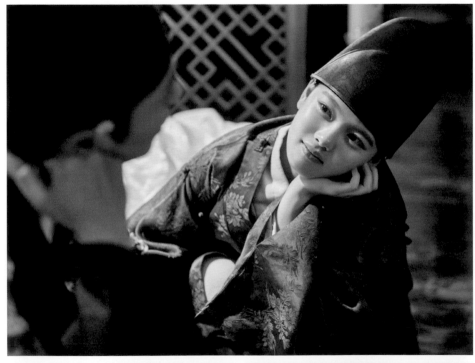

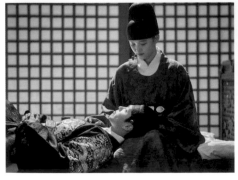

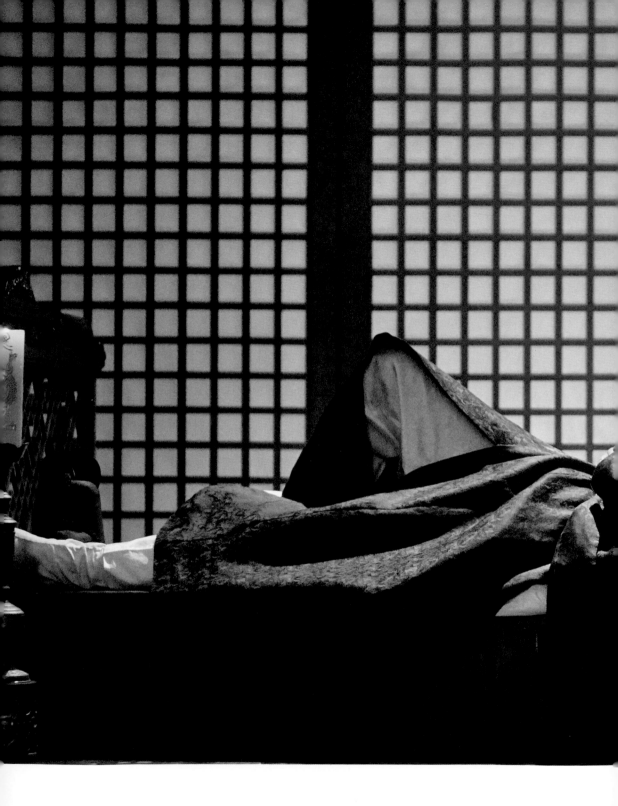

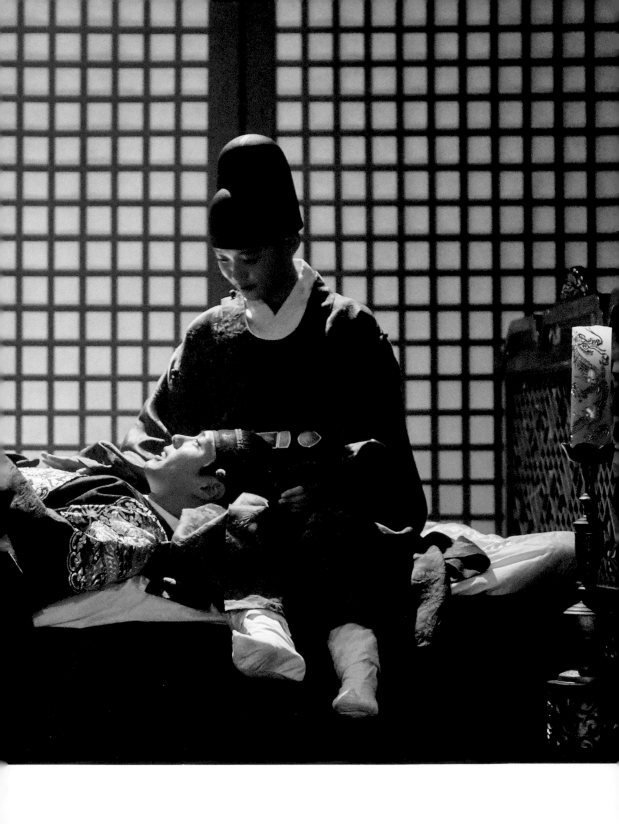

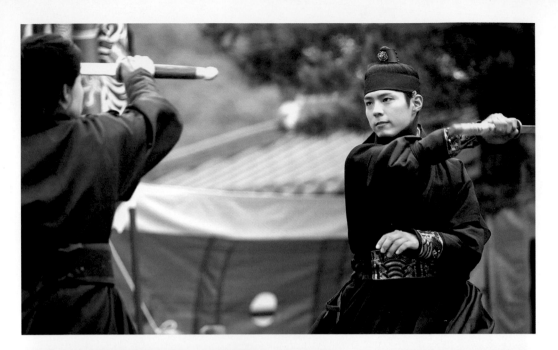

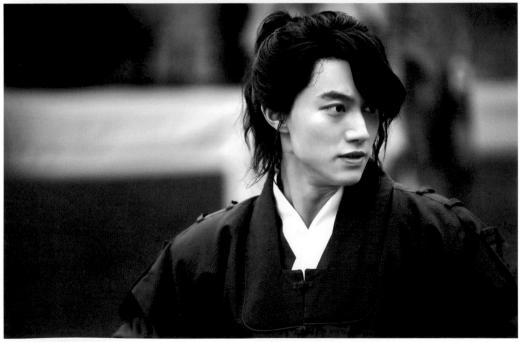

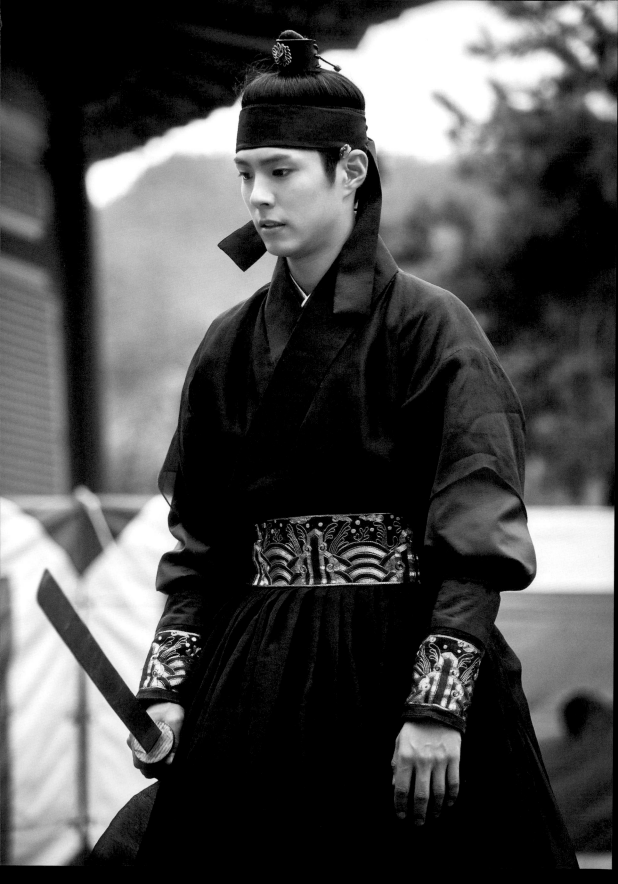

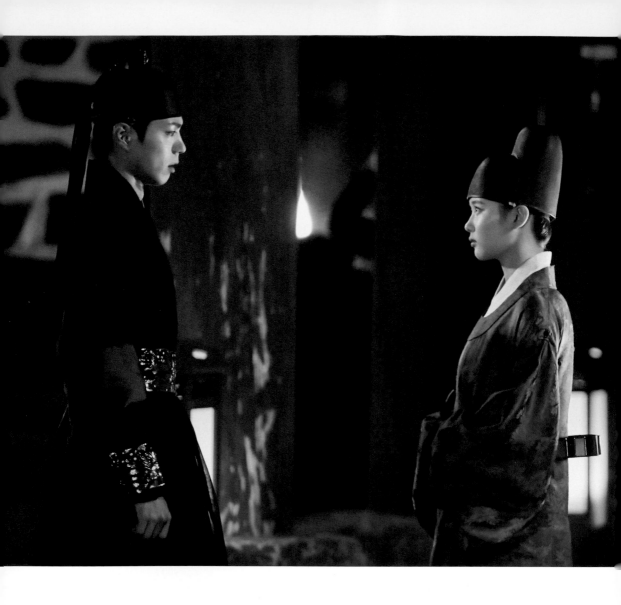

最後，那兩個人怎麼樣了呢？

王子不明白人魚公主的心意，與別的女人結婚了，
人魚公主就變成泡沫，永遠地消失了。

真是悲傷的故事啊。

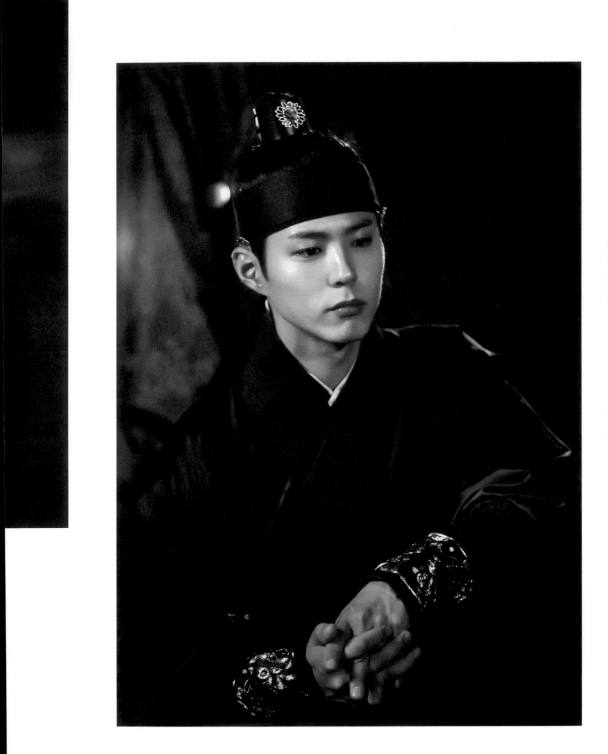

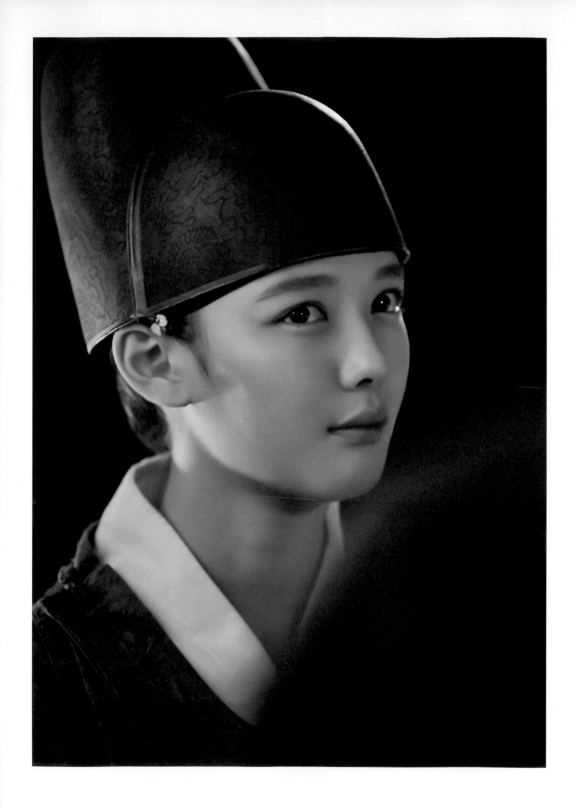

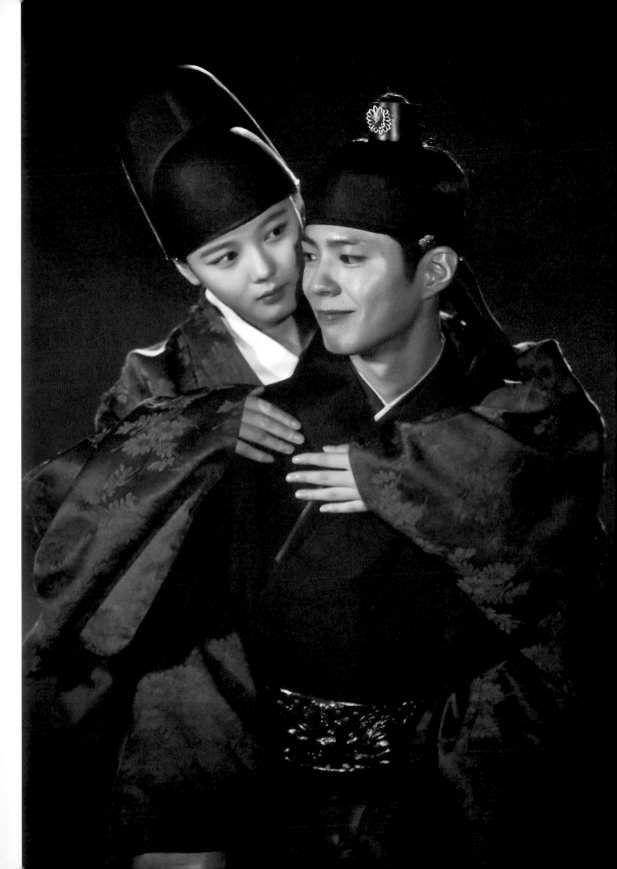

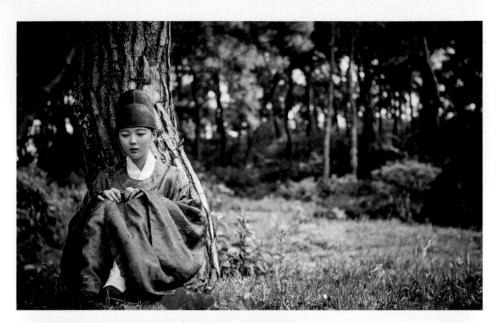

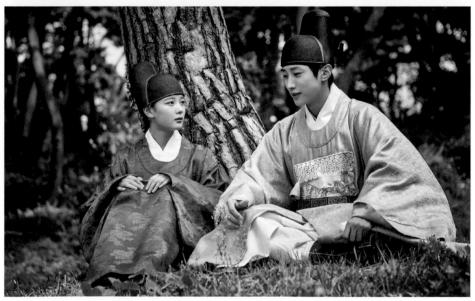

盡情地悲傷吧。

痛快的哭過、徹底的心痛後，

再來到我身邊吧。

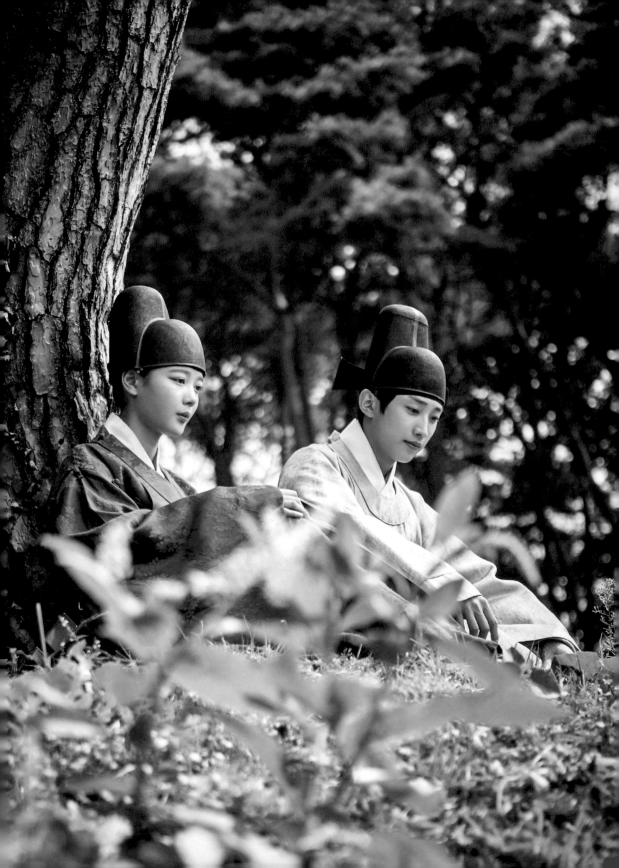

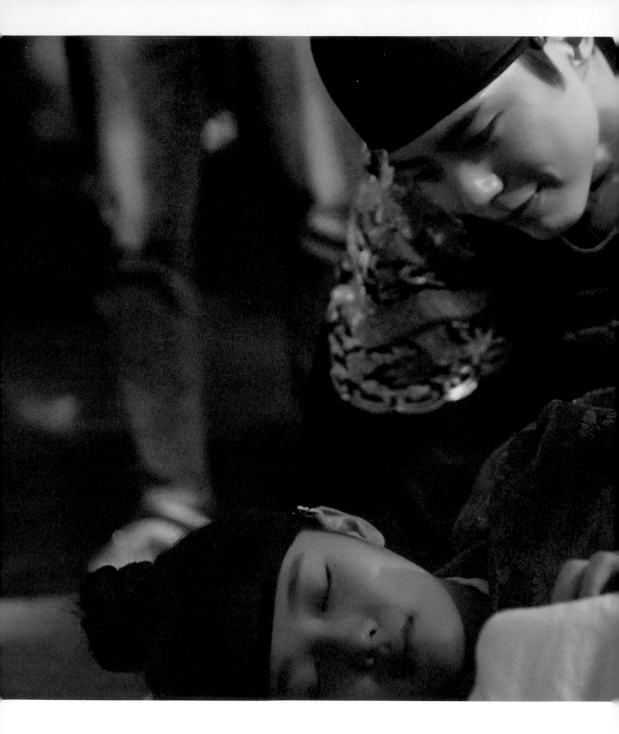

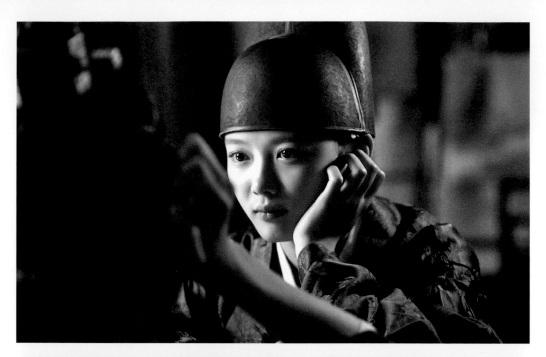

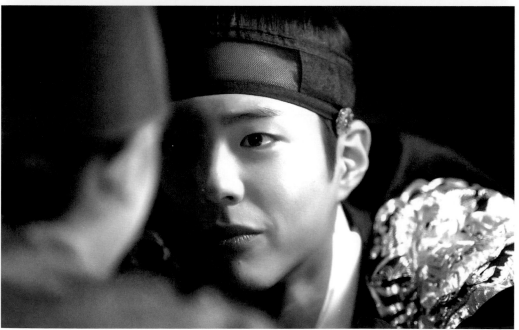

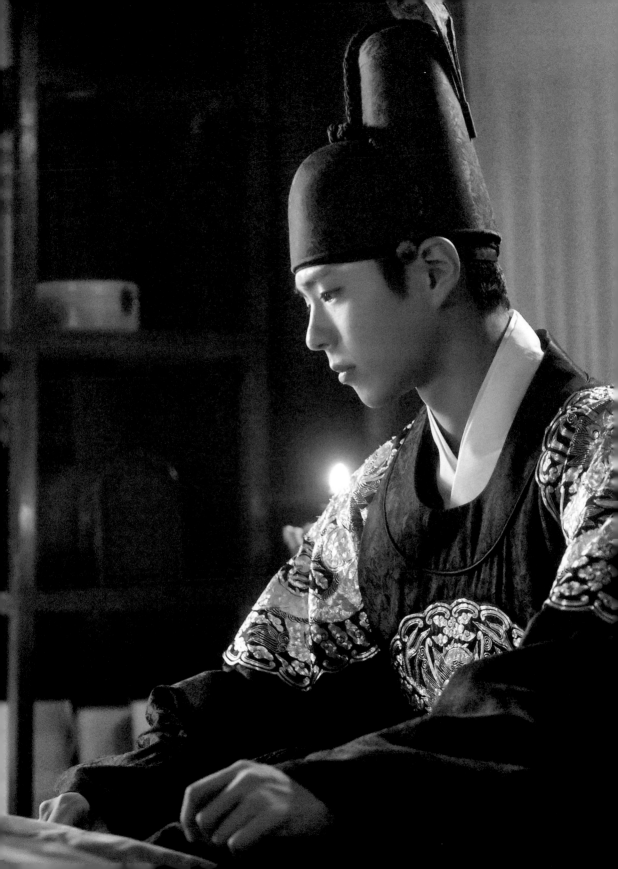

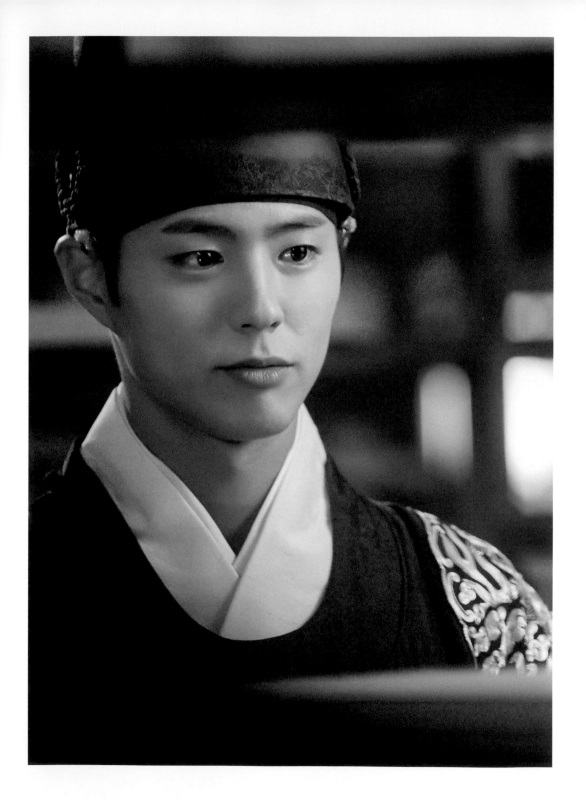

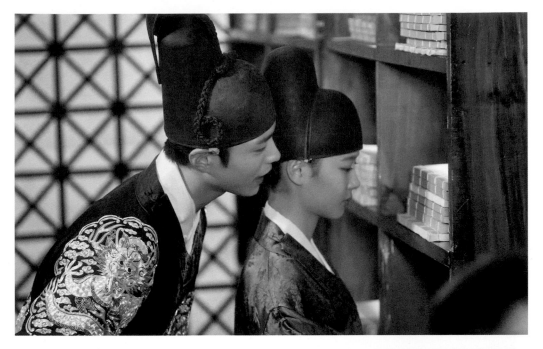

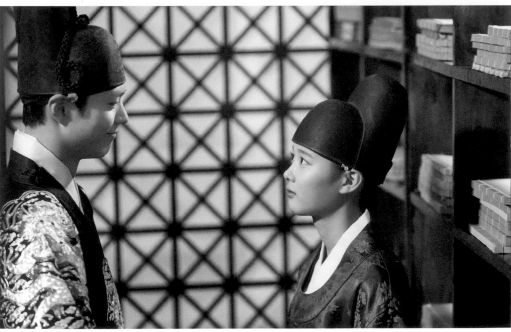

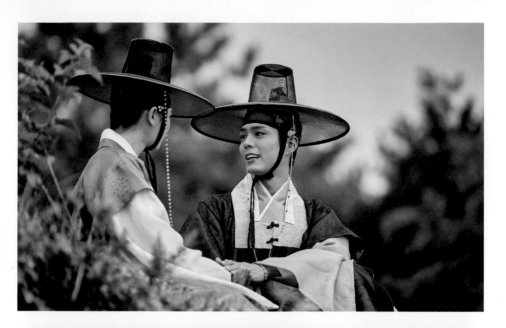

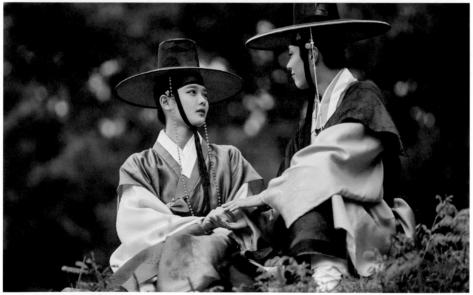

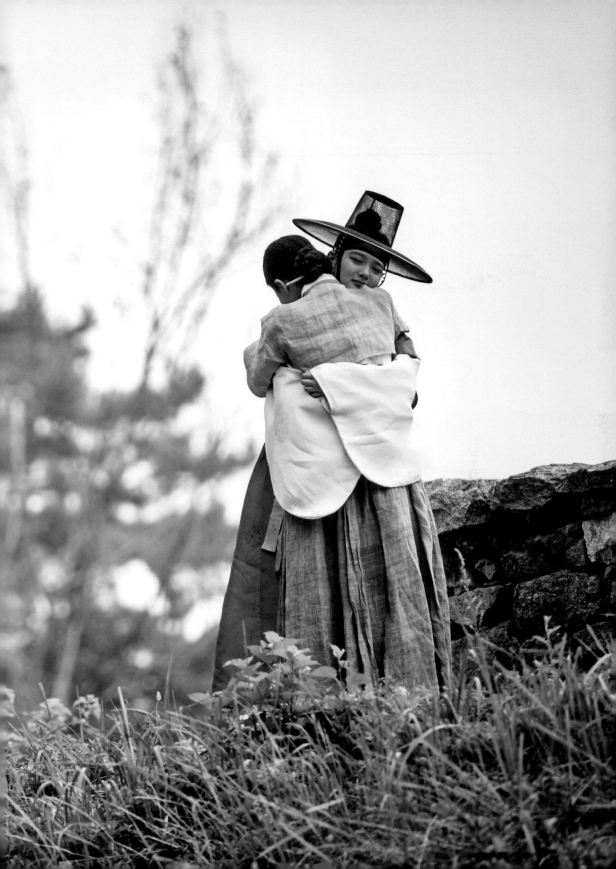

萬一，在覺得非常辛苦的瞬間，
如果必須得放棄什麼的話，
那絕對不能是我。

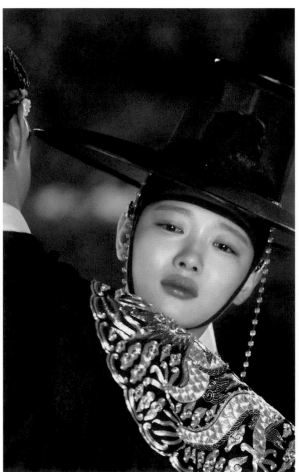

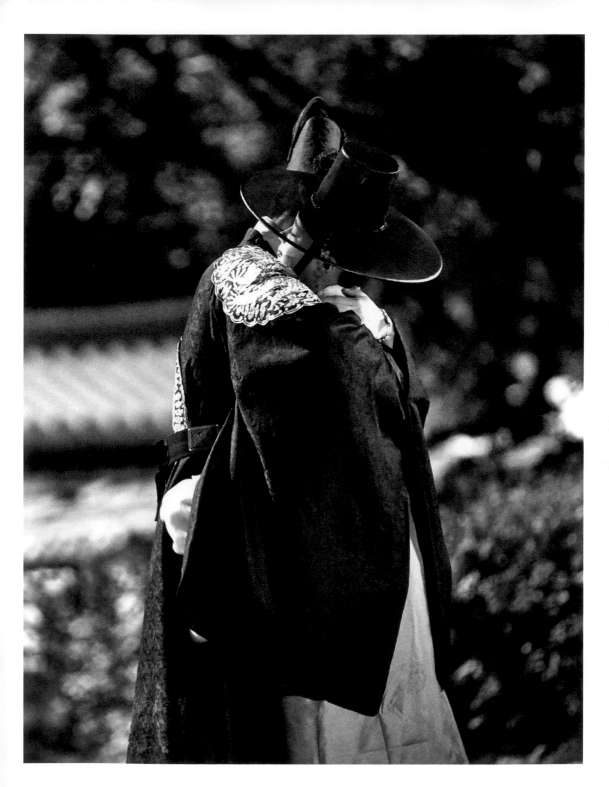

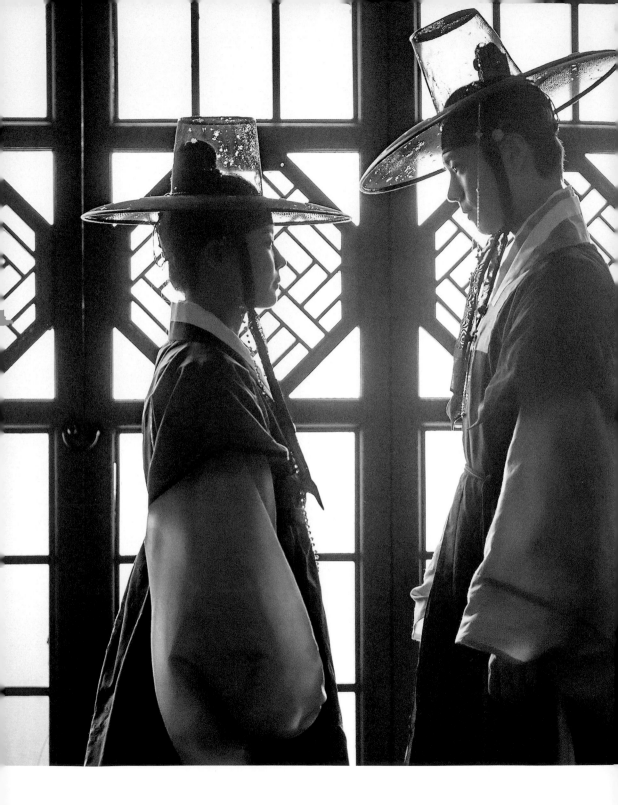

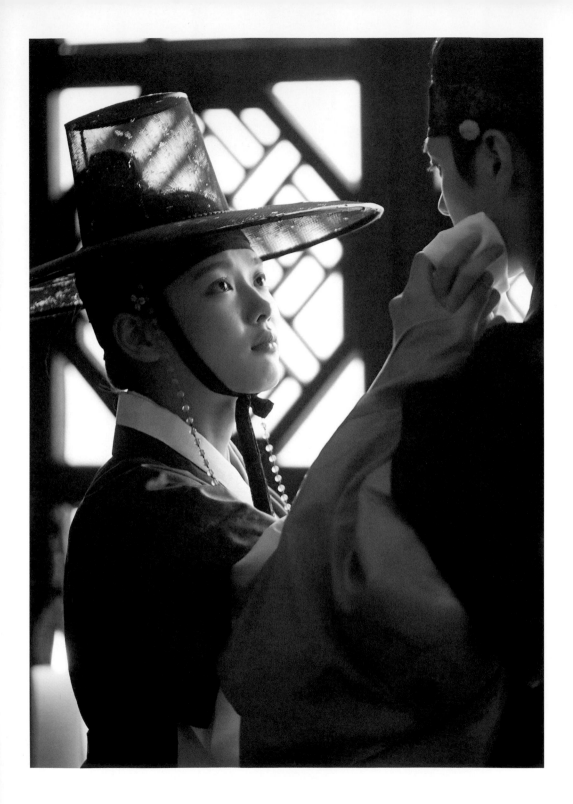

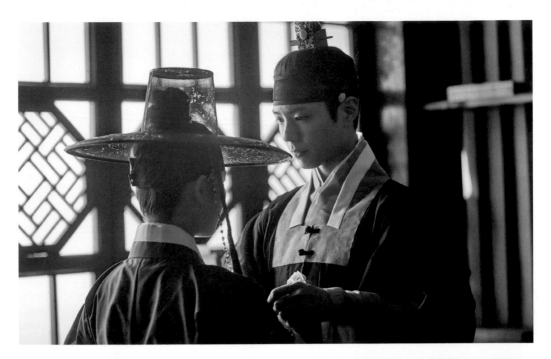

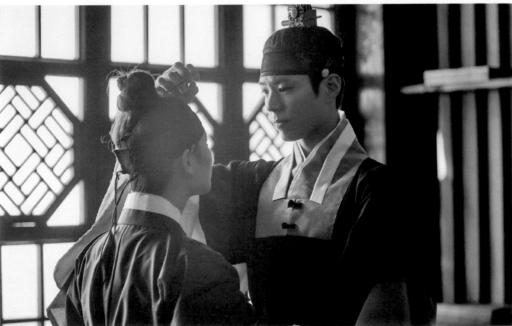

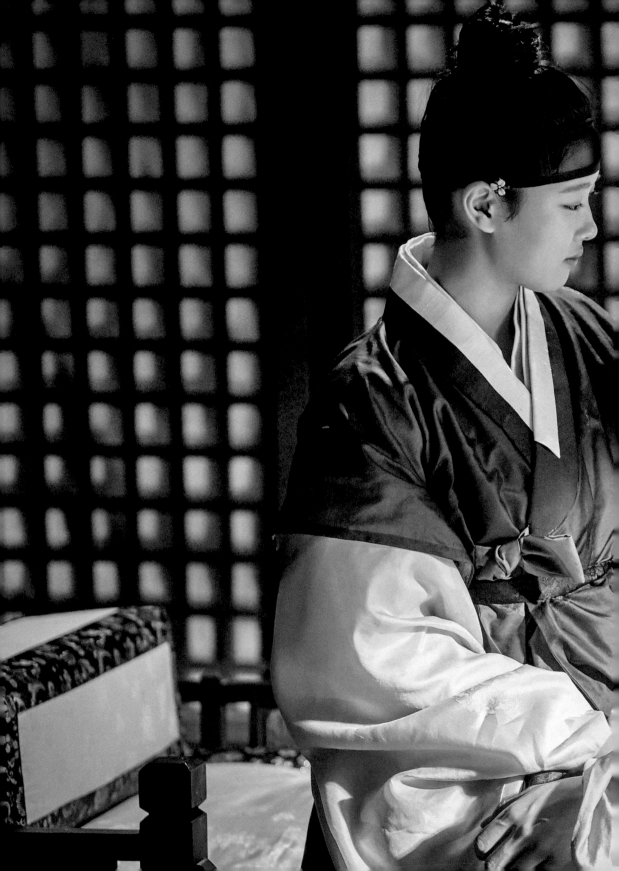

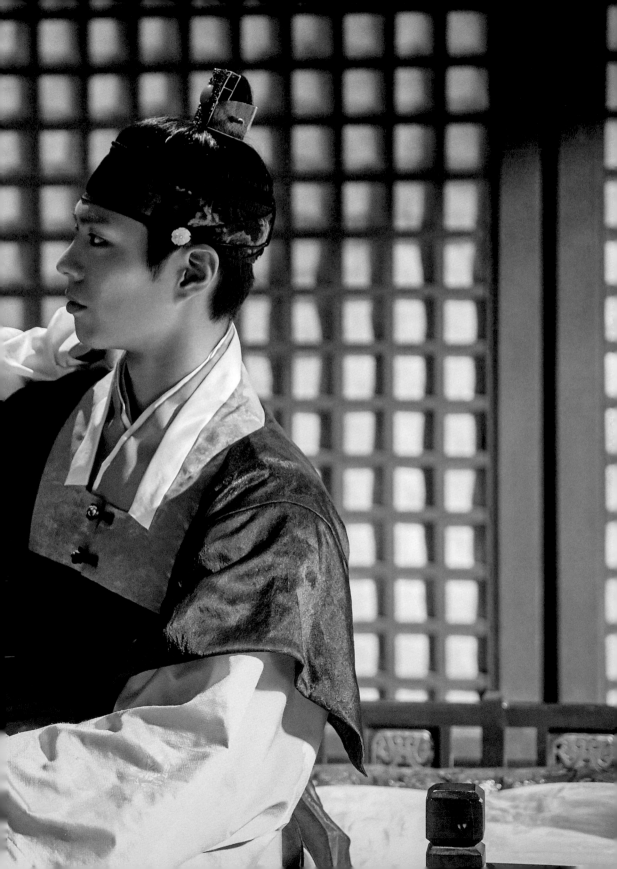

SPECIAL 03
――――――
讓名場面誕生的
拍攝場景
――――――

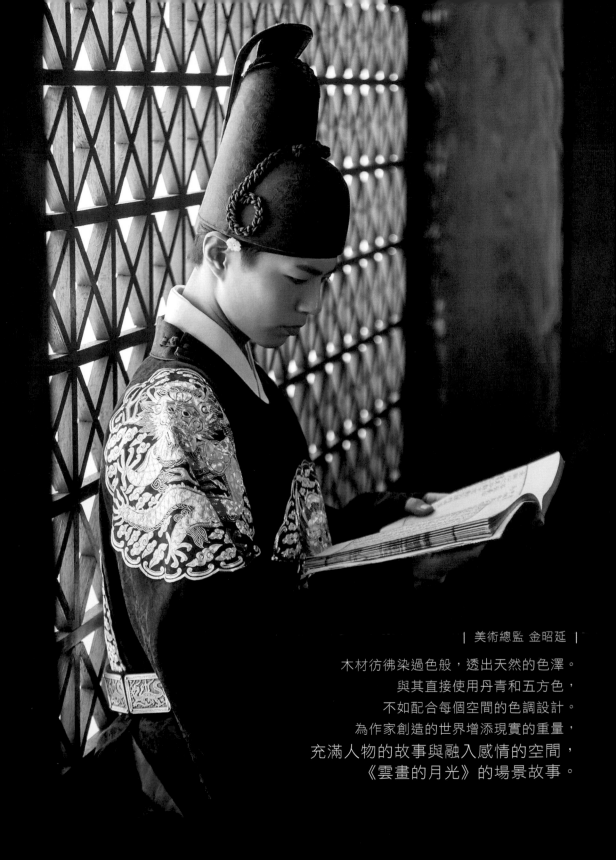

| 美術總監 金昭延 |

木材彷彿染過色般，透出天然的色澤。
與其直接使用丹青和五方色，
不如配合每個空間的色調設計。
為作家創造的世界增添現實的重量，
充滿人物的故事與融入感情的空間，
《雲畫的月光》的場景故事。

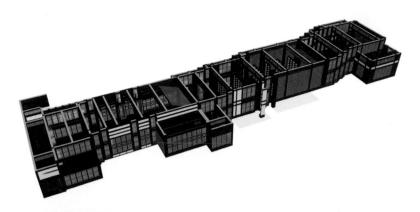

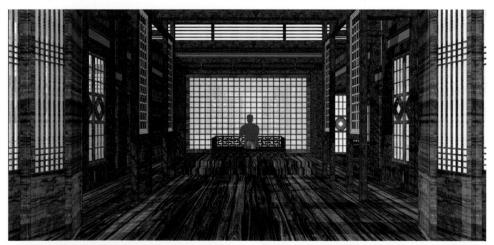

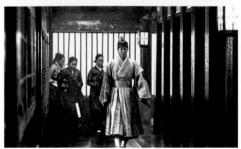

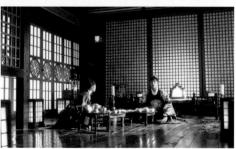

# 東宮殿

　　總長五十二公尺，寬廣的空間裡要變化出包含寢宮、辦公場所、書庫和偏殿等地方：這裡如果設置成睡覺的地方，就是寢宮；在那裡放張書桌，則為辦公處；從這裡到那裡若擺上十幾個書架，就成了書庫；打開此建築全部的門，就搖身一變成為偏殿了。以前的史劇中那沉悶、狹小的宮殿，實在看得心裡很難受，因此我決定用一個大的場景，展現出那個時代的規模。雖然都是同一個空間，但要讓觀眾看起來以為是不同的建築。

　　立足於現實所建構的宮殿，其建築規模要展現出權力的象徵。但李昊雖然在此議事、讀書、起居，這裡卻不是能讓他的心停留之處。因此，雖然建築熠熠生輝，地面光潔得能折射出燈光，看起來十分華麗，卻會有一點冷清、不親切的感覺。

　　門窗的尺寸都放大，即使不是一次讓整體空間都打開，視覺上也相當清爽，五十公尺長的走廊，其中二十五公尺改為階梯構造，另一條則維持筆直的長廊，營造出深度。從最低之處到最高的寢宮，高低差足有三公尺。

　　在東宮殿裡，上演著幻想的故事，輕快的感情線，而透過空間的份量，增添了些許真實。

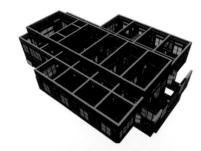
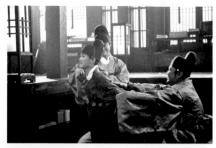
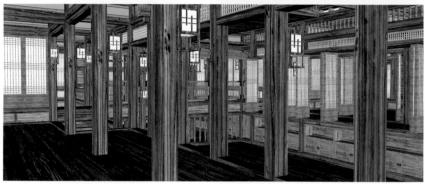

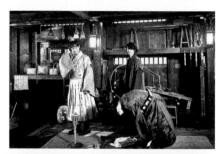
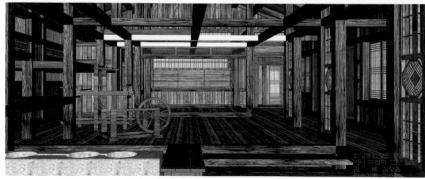

## 內班院

　　這裡並非主要的空間，雖然建造方式與東宮殿相同，設計時也耗費許多心力，但色調與以紅色為基調的東宮殿不同，內班院是比較暗的藍色調，而且雖然使用的燈光一樣，但看起來比較樸素一些。

　　其實，在內班院中要做的事情太多了，因此設計上不能只是一層單純平坦的構造，兩邊與前方設計成略為高起，中央則略低。內侍們在此睡覺、吃飯、接受教育、聚在一起說壞話……根據空間高低不同，無論是集中在某一邊或中央拍攝，甚至一次使用整層空間，都能營造出不同感覺。也不用擺放多個小場景，只要將中間和側邊的門關上，就可以創造出全新空間。大家一次聚集在整個大空間裡時，看起來也不會太狹窄擁擠。

## 資泫堂

　　資泫堂是一幢廢棄的建築，曾經是李旲的母親為布染色、刺繡的地方。仔細看的話，可以發現裡面放置著紡織車、布及染色道具。中央的空地曾經是房間，掉落的門扇等也留下來繼續使用。宮中建築不斷改建、時常清掃，只有這裡是不變的，就如同李旲的內心，裡面住著兵沿，然後走入了樂溫……

　　這個空間就像孩子們的祕密基地，充滿自由與個性，是充滿感情的地方。而且與溫室連結，只要出了資泫堂的院子，馬上就到達溫室了。

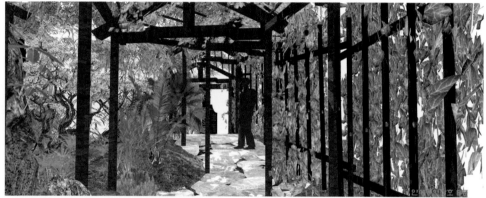

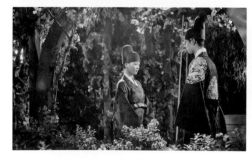

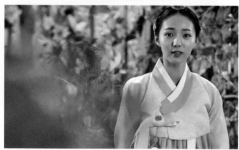

# 溫室花園

　　溫室花園特地設計成沒有牆壁、彷彿「莫比烏斯帶」般的循環空間，是個讓劇中人物表露真心、傾訴愛意的地方。中間有一條蜿蜒小徑穿過，四周種植樹木代替牆壁，三層的造景讓光能穿透，卻看不見外面。人在此進出是設計成繞圈的方式，彷彿在比喻「懷抱祕密、必須偷偷相愛的兩人」，這段感情無法在外面流露，只能藏在這座花園當中。

　　因為溫室內蜿蜒曲折，從入口往中間看，構造上雖然能夠看到，卻無法馬上走過去。視覺上通透但彎彎曲曲的，走在裡面時雖然能夠對視到彼此，環境上卻被阻擋住，用以暗喻兩人的感情。

　　但兩人的感情不是永遠只能藏在這裡，而是要掙脫束縛，且必須有能衝破藩籬的機會，因為若所有希望都被消滅，人是無法活下去的。這也就是溫室之所以沒有用牆壁徹底阻隔住的理由，引進亮度和通風，有了光也就會有風，代表著「希望」的意含。

구르미 그린 달빛 月

四、深情的
　　　　告別

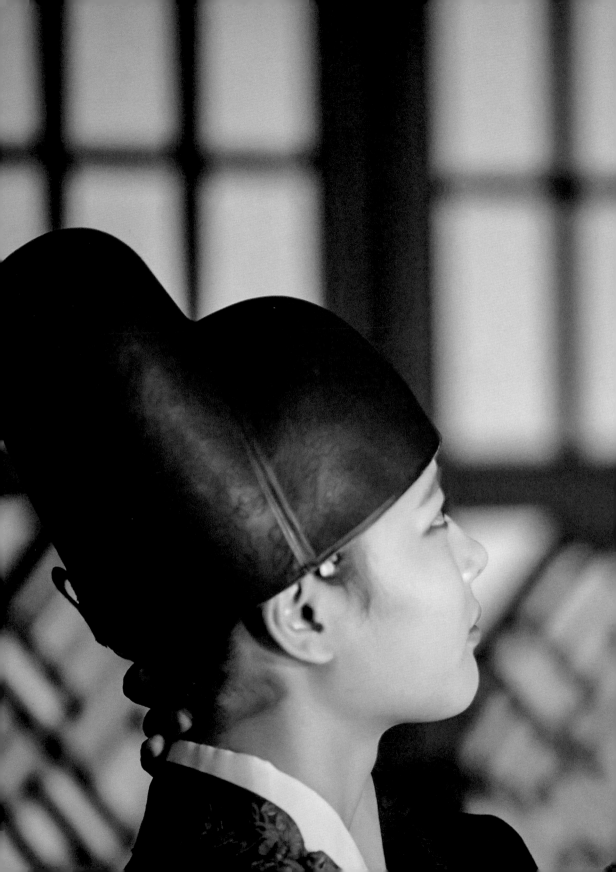

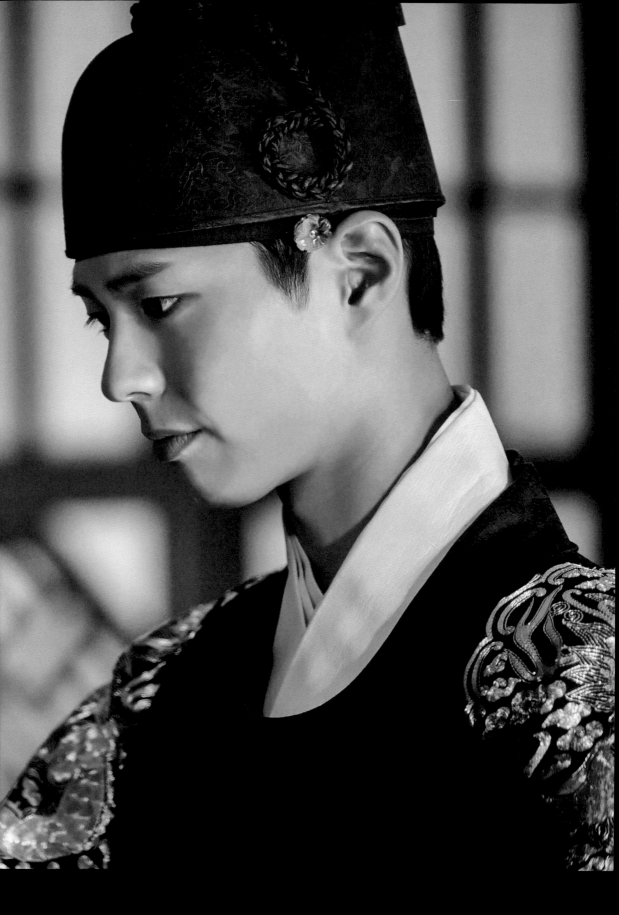

昨天跟今天一樣，今天跟昨天一樣，
即使是些瑣碎小事，也變得很特別，
只要想到這是最後一次……

邸下，你會不會偶爾想起，現在這一刻？

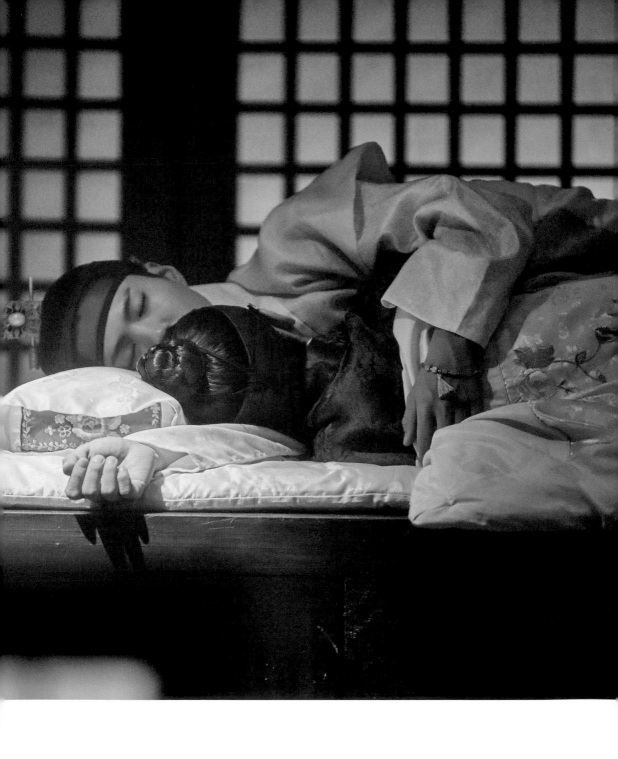

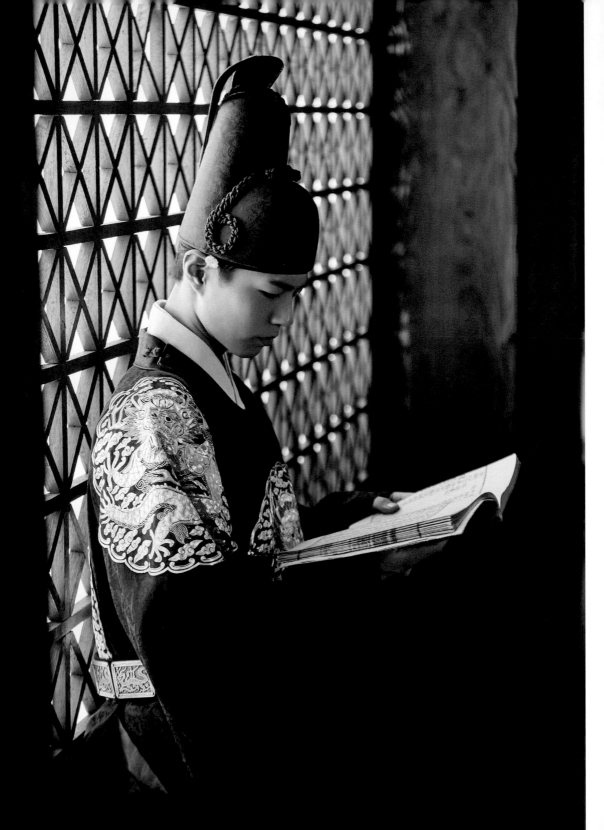

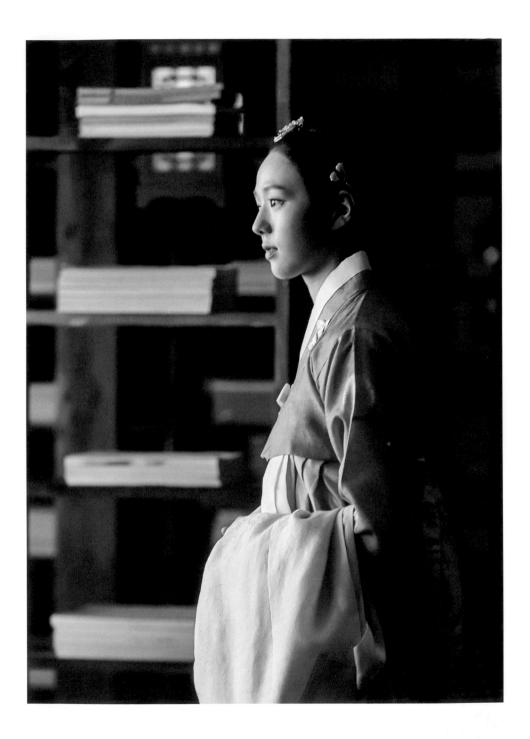

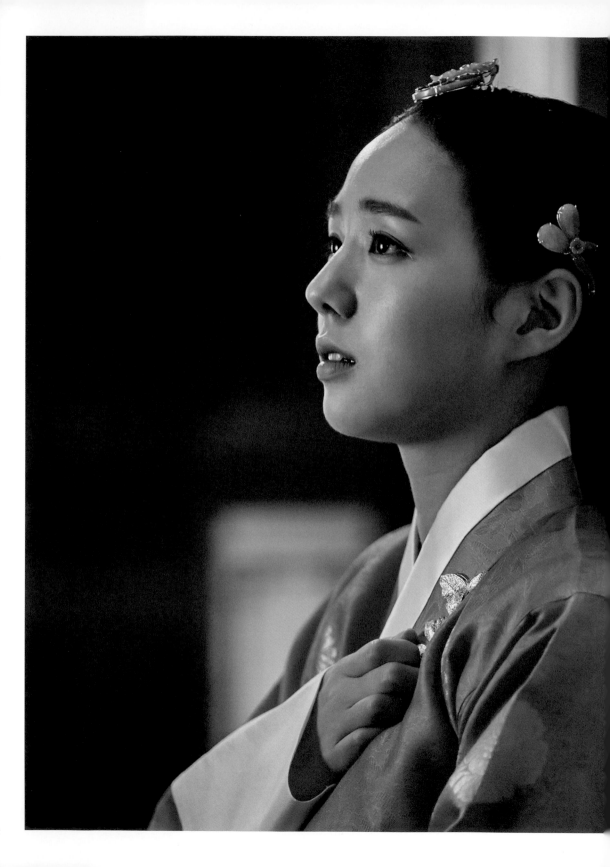

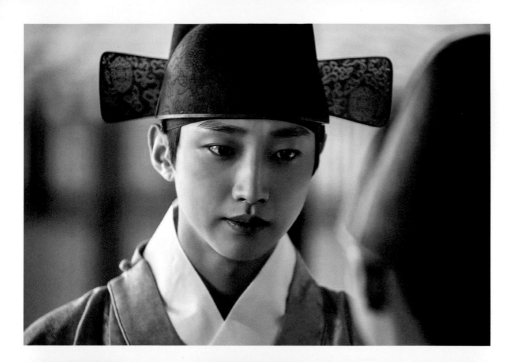

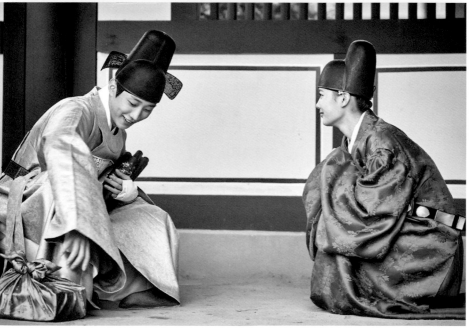

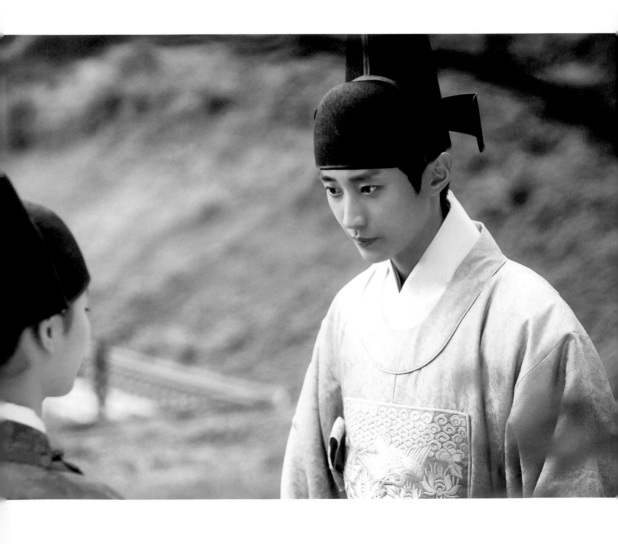

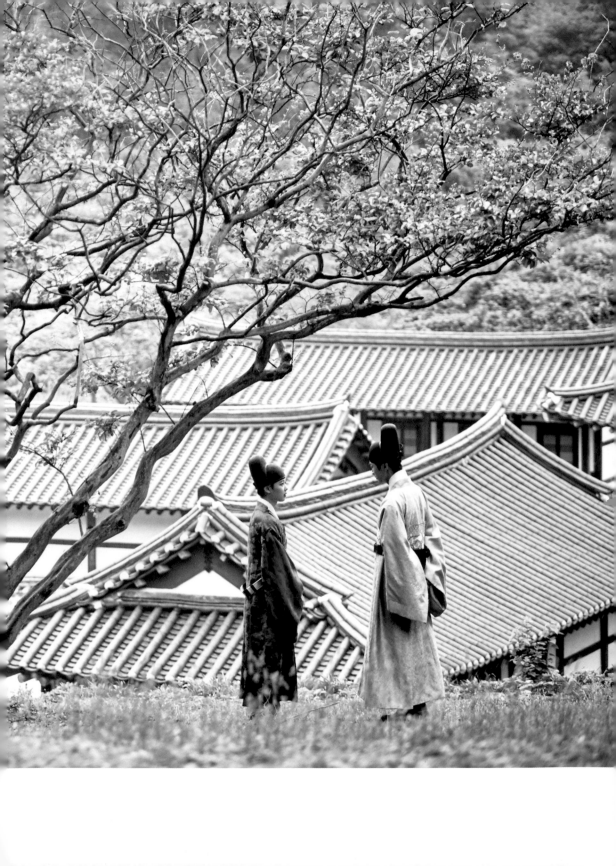

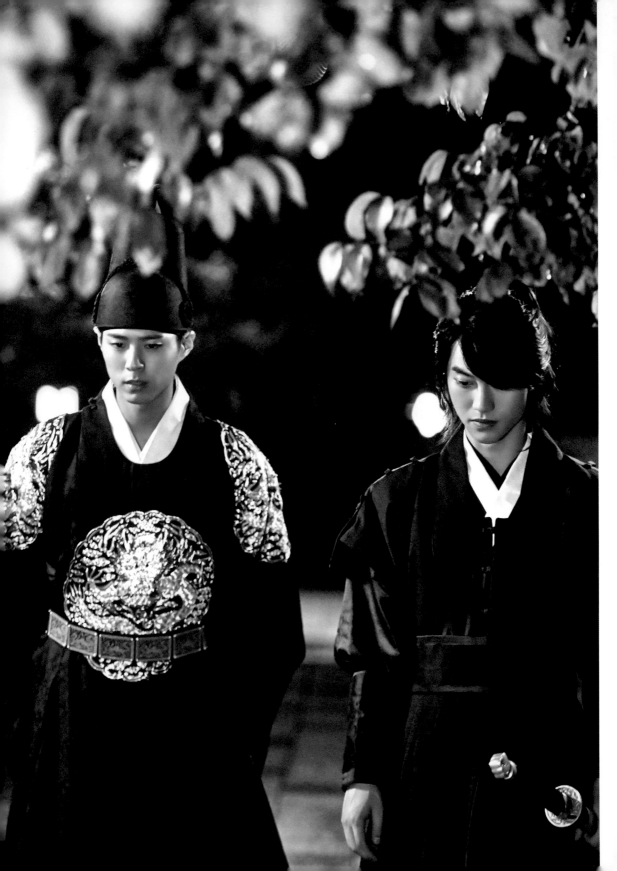

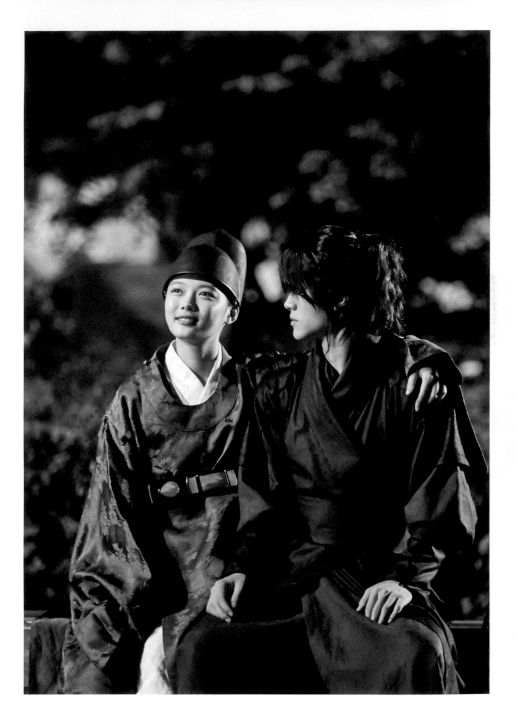

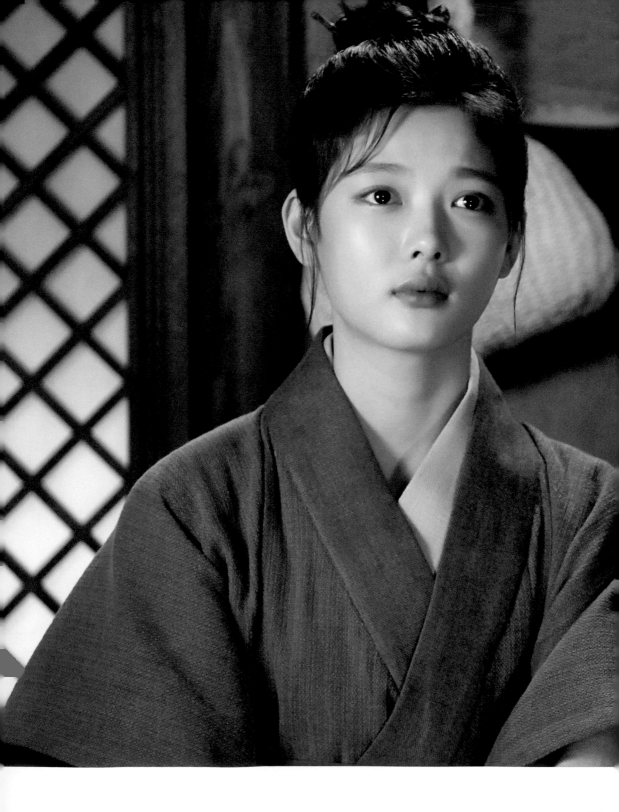

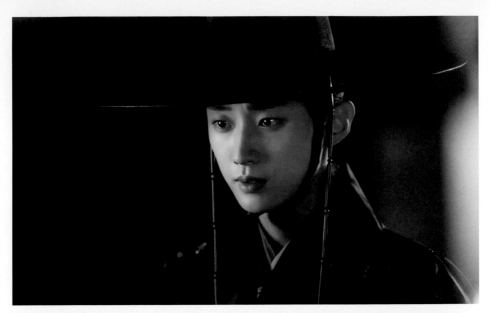

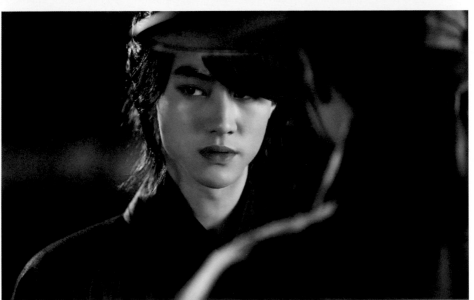

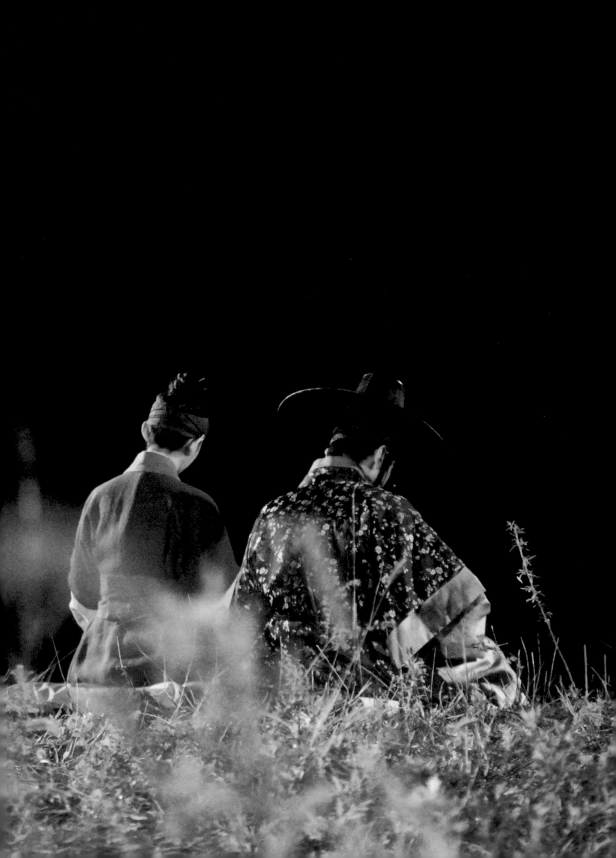

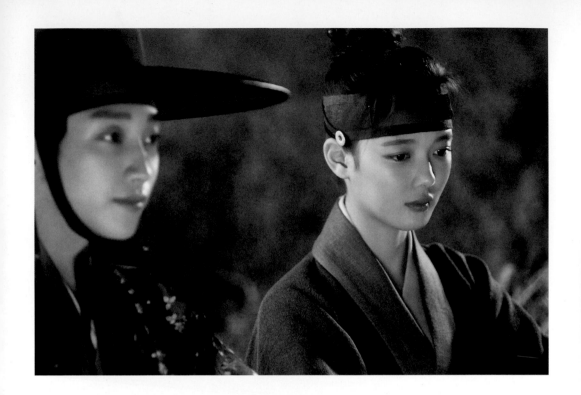

眼裡充滿了月亮呢。

⋯⋯正在想念著遠方的某人嗎？

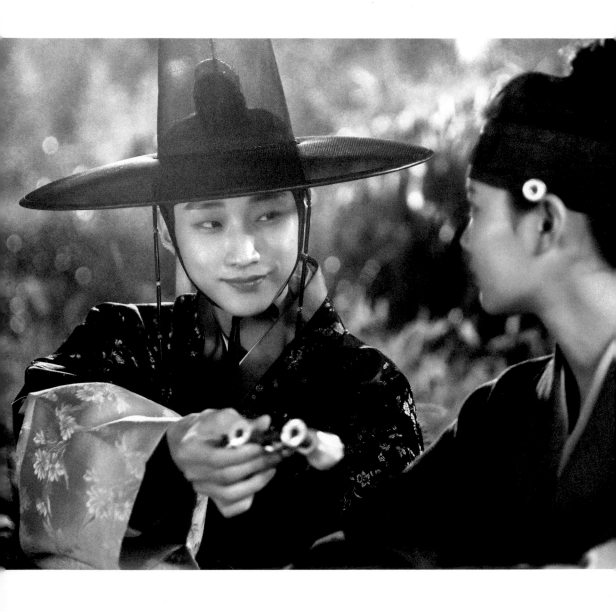

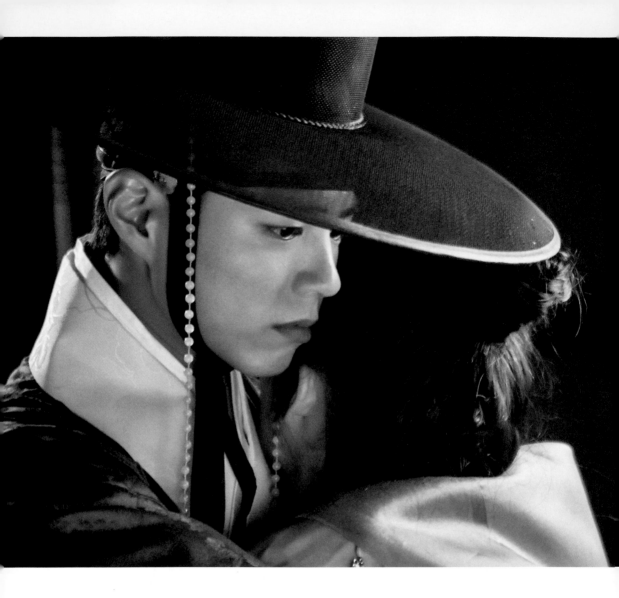

我……

絕對不會原諒妳。

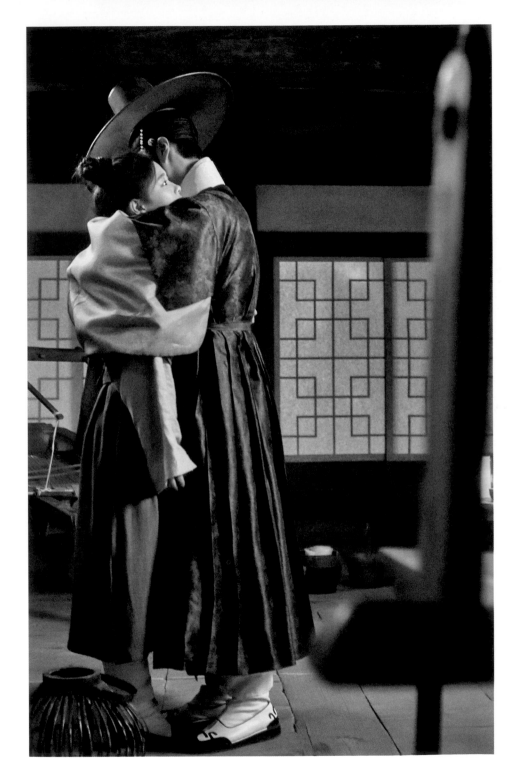

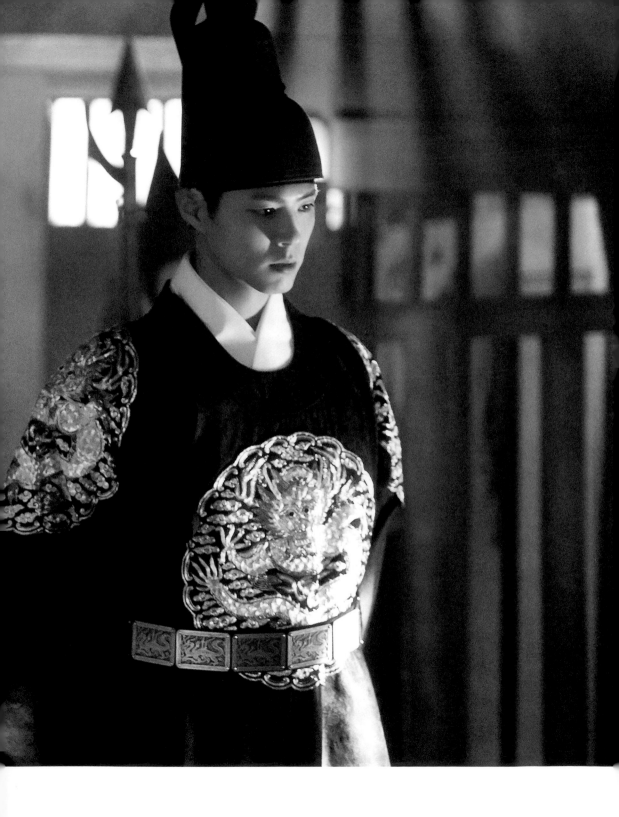

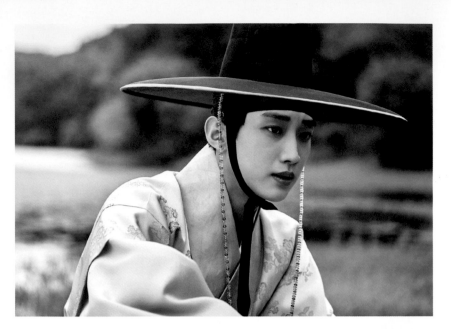

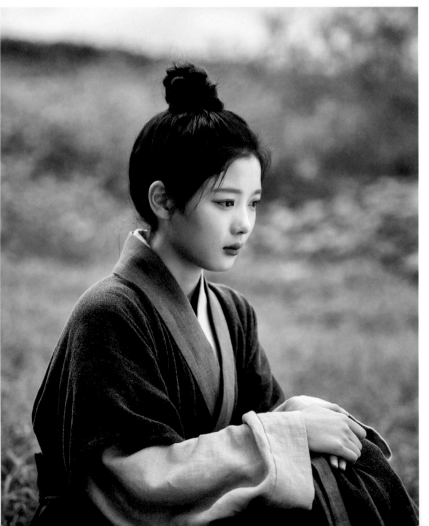

這樣看著大人，我實在太痛苦了。

因為總是會想問起邸下，

必須要忘了他，必須要什麼都不知道才對，卻總是想問。

沒關係，

我心裡也每天都有這種幼稚的想法：

等這些地獄般的日子過去，

洪內官也許就會傾心於我……

哭吧。

我不會心懷期待，也不會誤會的……

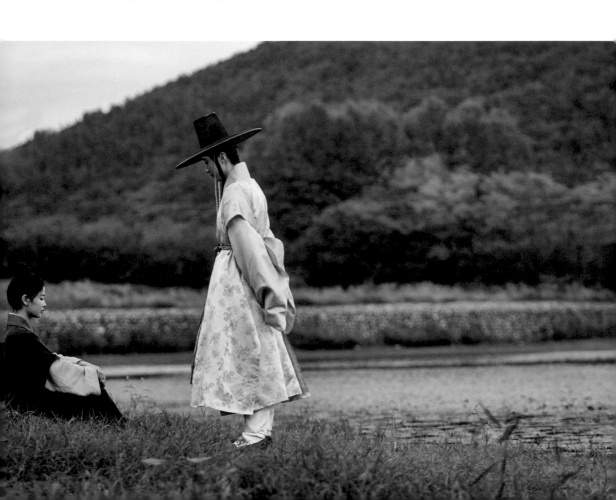

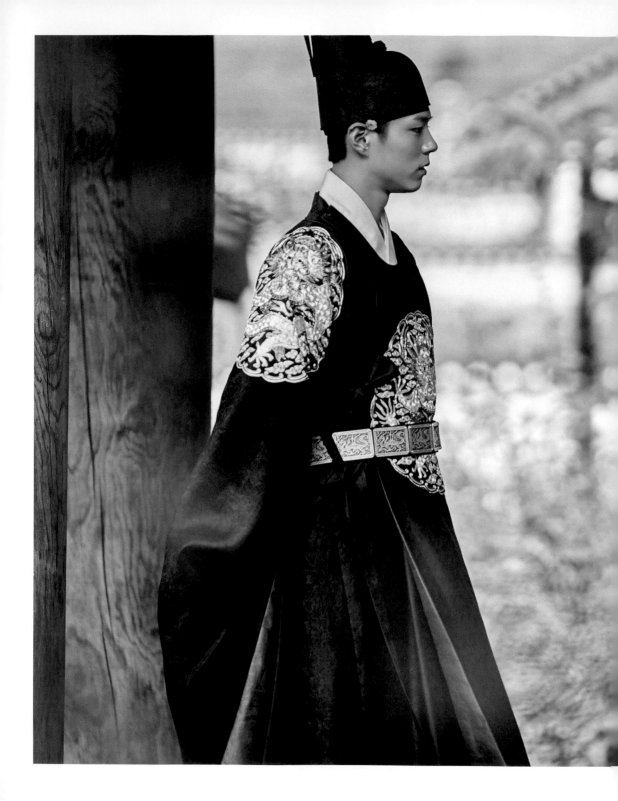

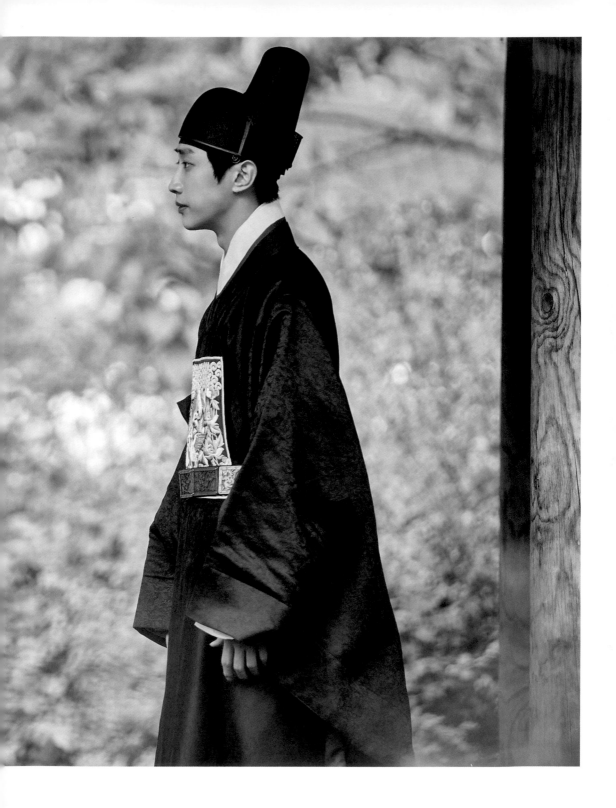

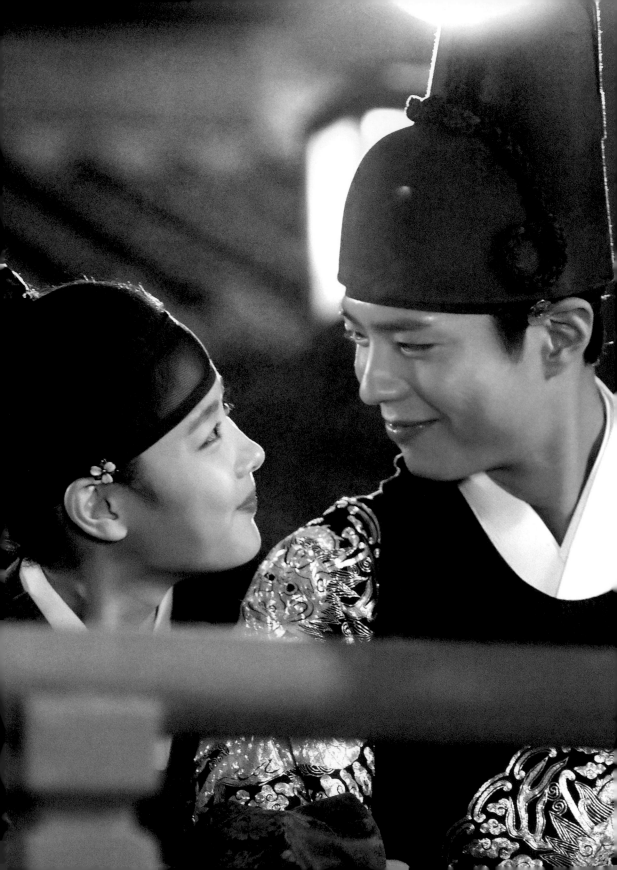

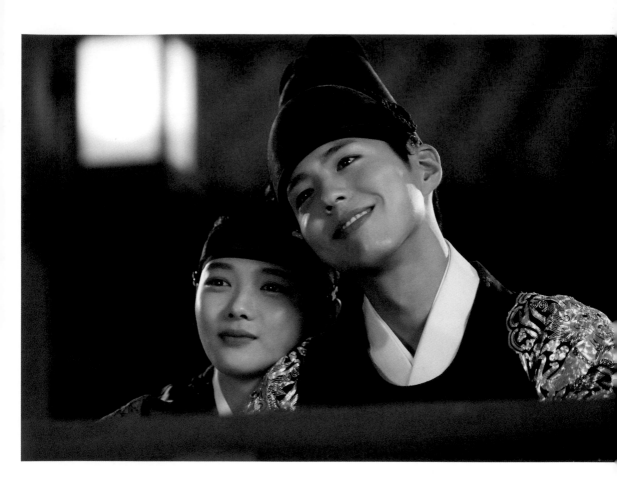

雖然我是世子，

但無論妳是何身分，無論何時何地，

只要我們心意相通就可以了。

就像那月亮一樣。

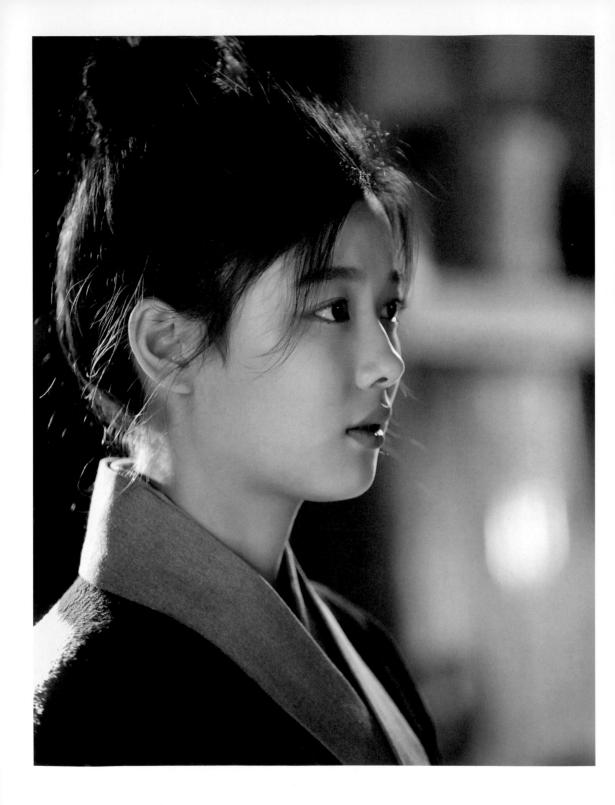

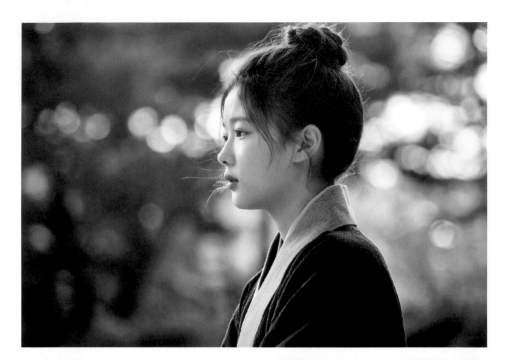

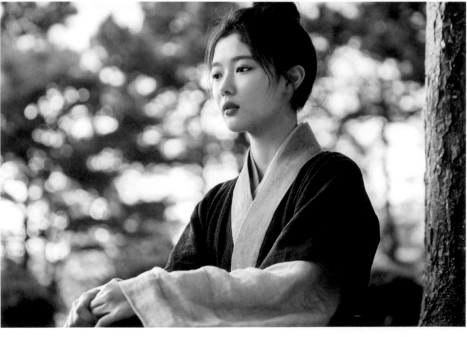

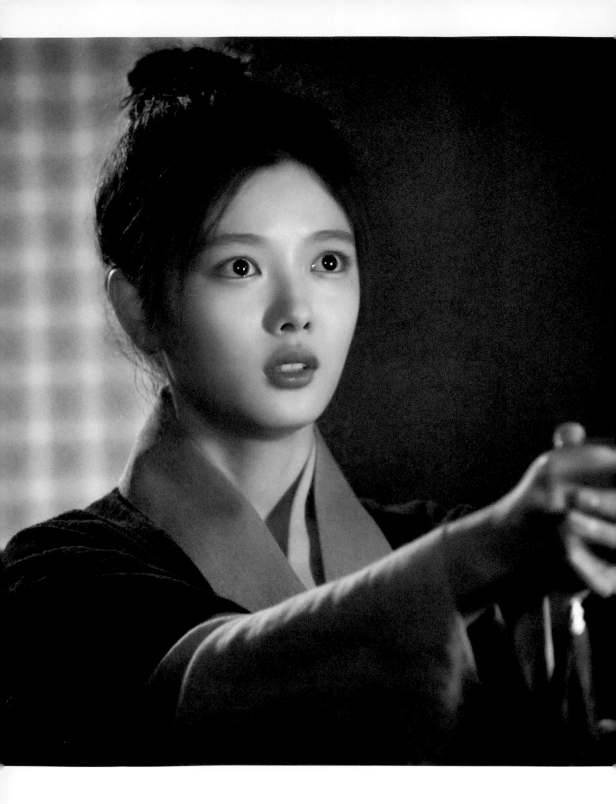

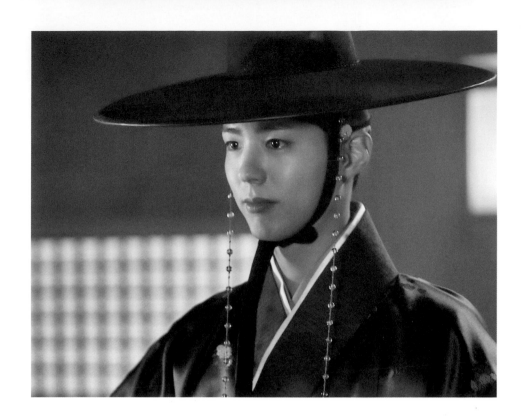

我不是說過，無論妳說什麼我全都會相信嗎？

即使是妳的謊言……

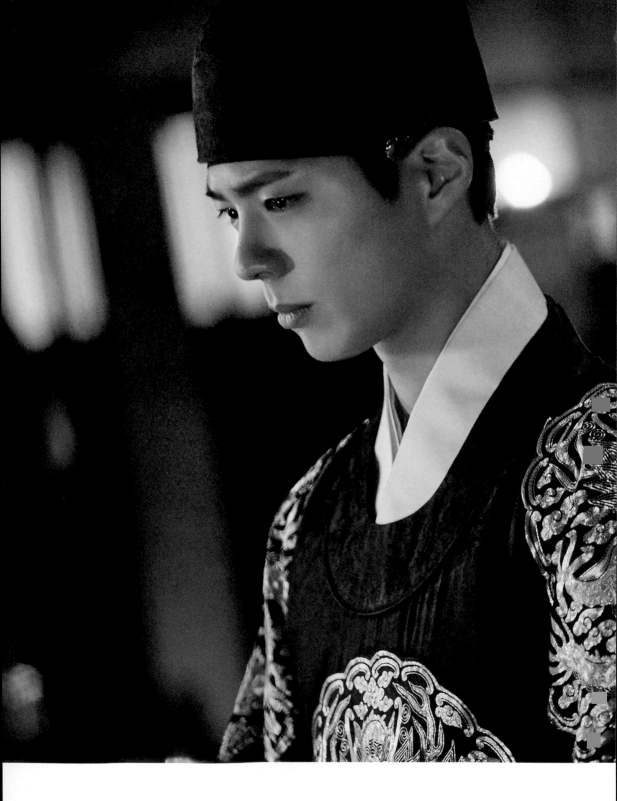

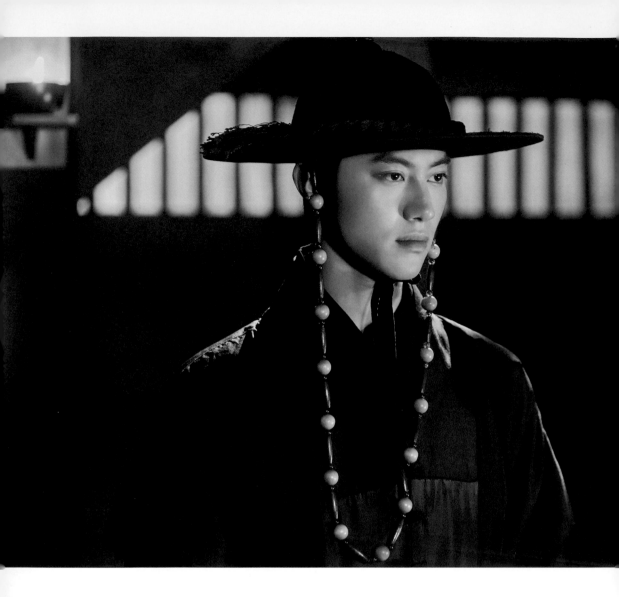

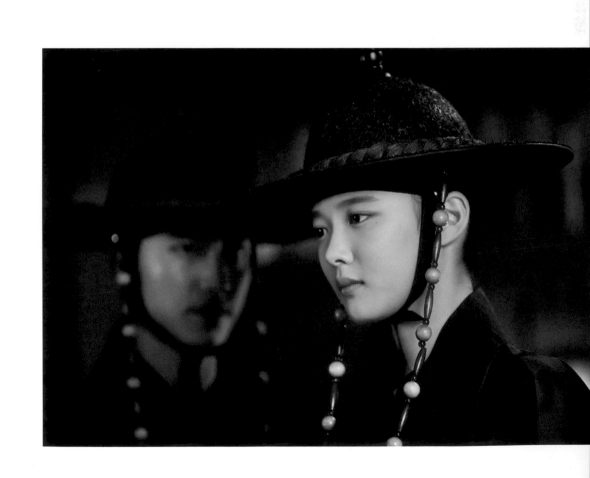

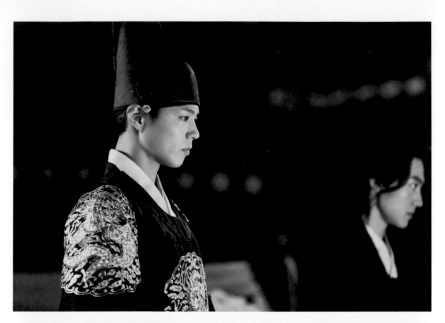

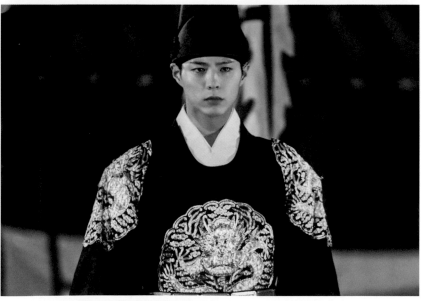

只願最後一刻，我們是朋友……

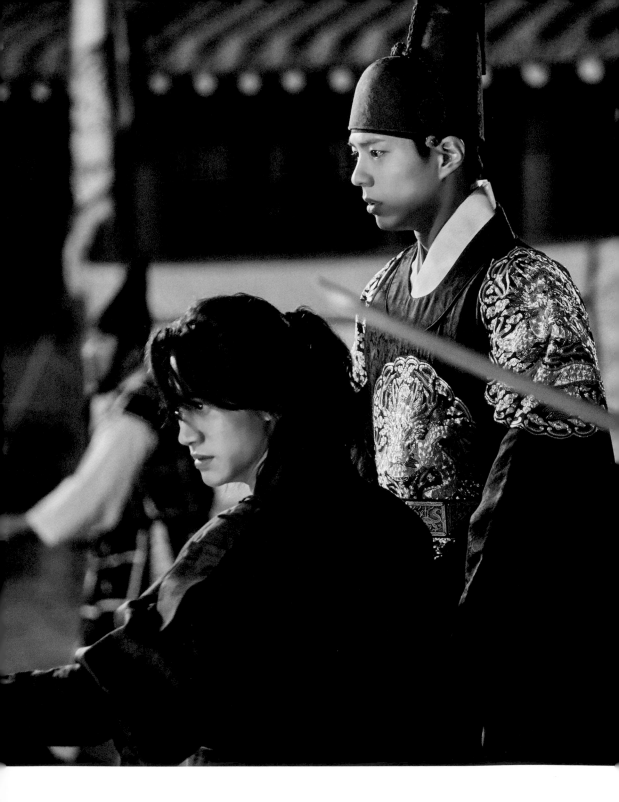

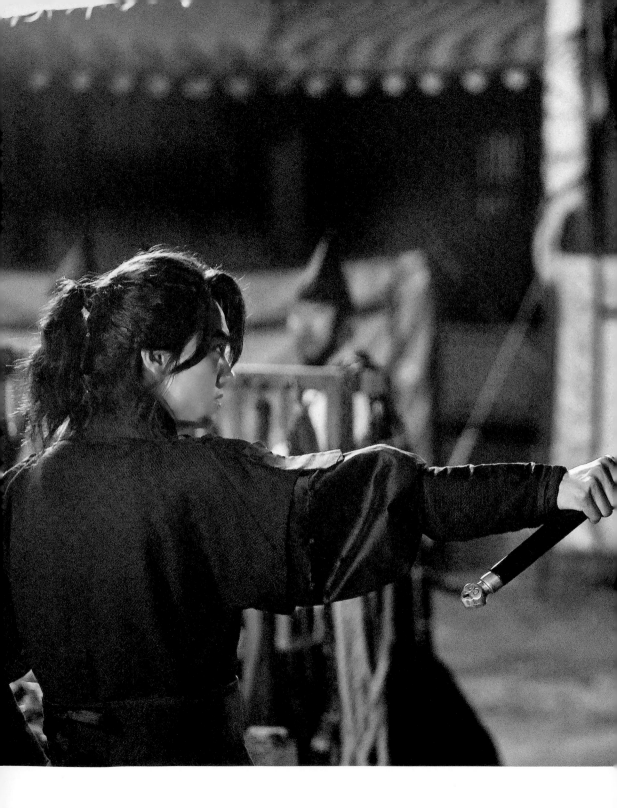

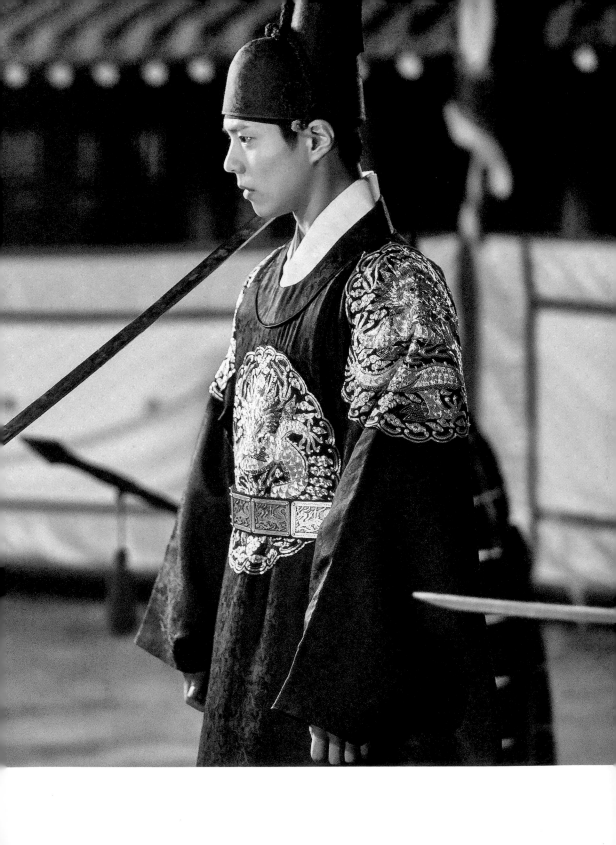

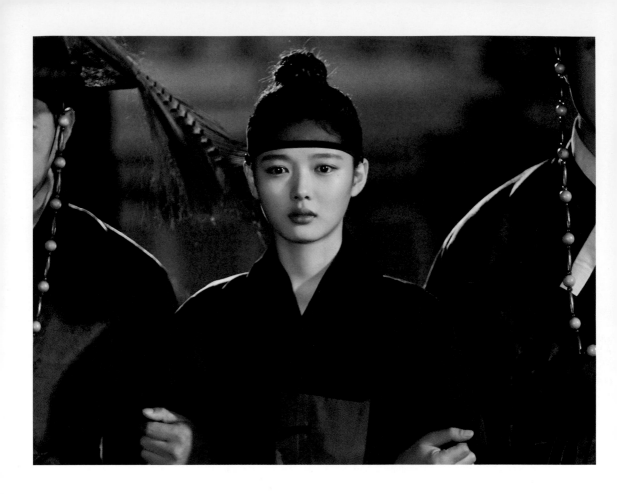

邸下，從此刻開始，請不要再愛我了，

只要記得我是逆賊的女兒就好，

我不想留給邸下，

無法守護所愛的女人這樣悲慘的痛苦。

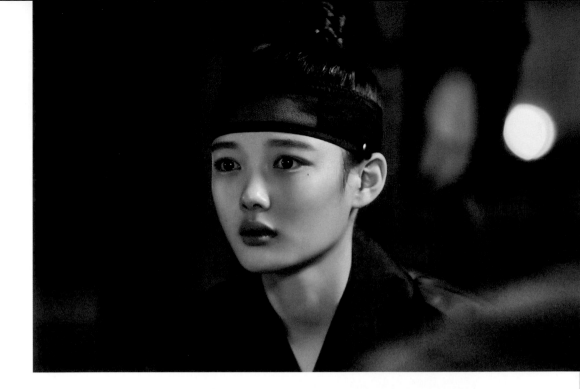

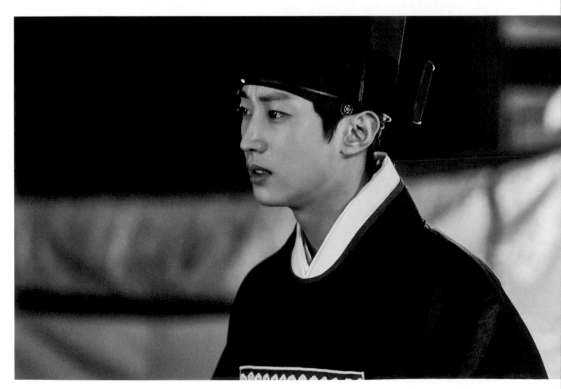

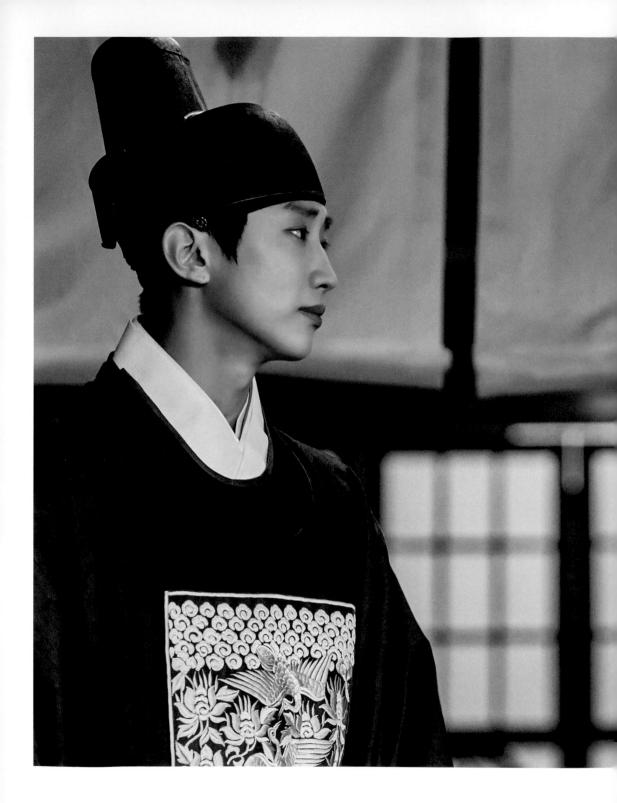

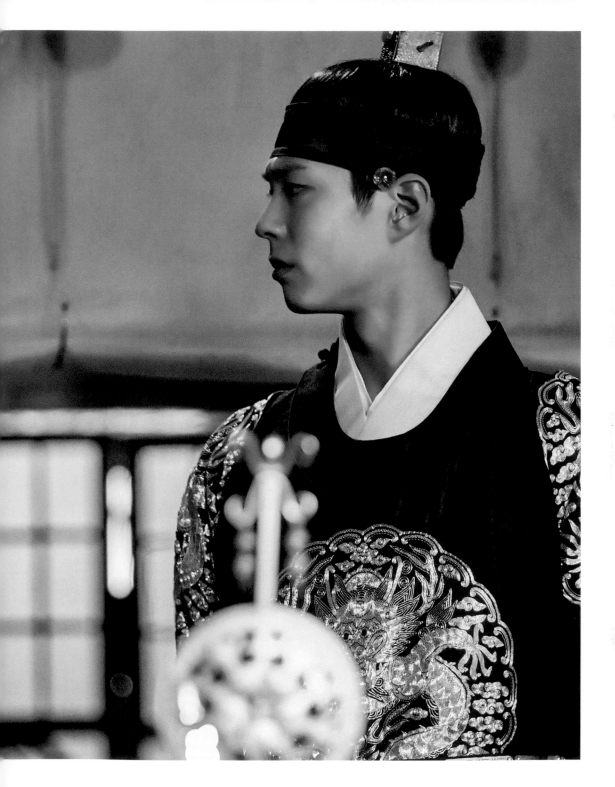

身軀太大的老虎，很難一舉擒獲。

先砍掉右腳，再砍掉左腳，

直到最後砍掉牠的頭之前，

絕對不能掉以輕心。

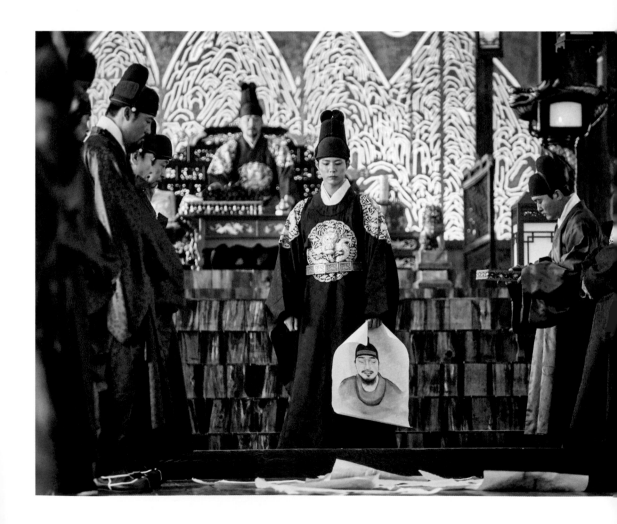

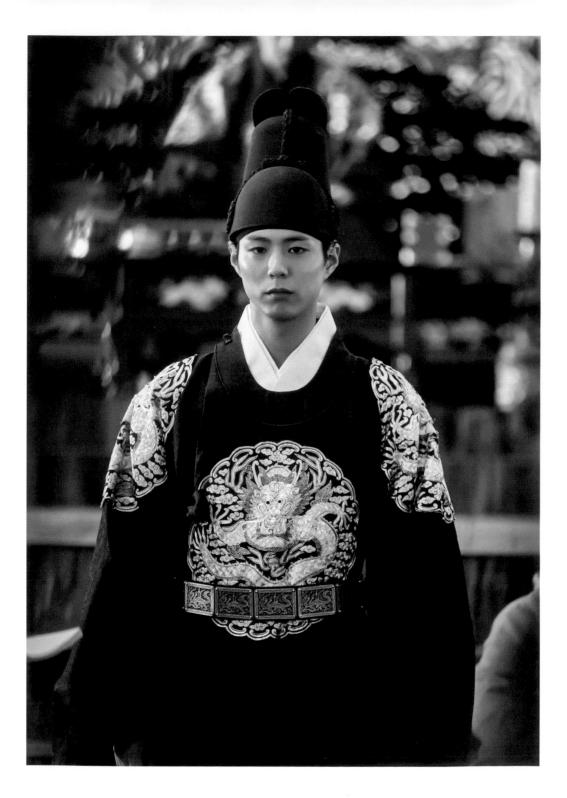

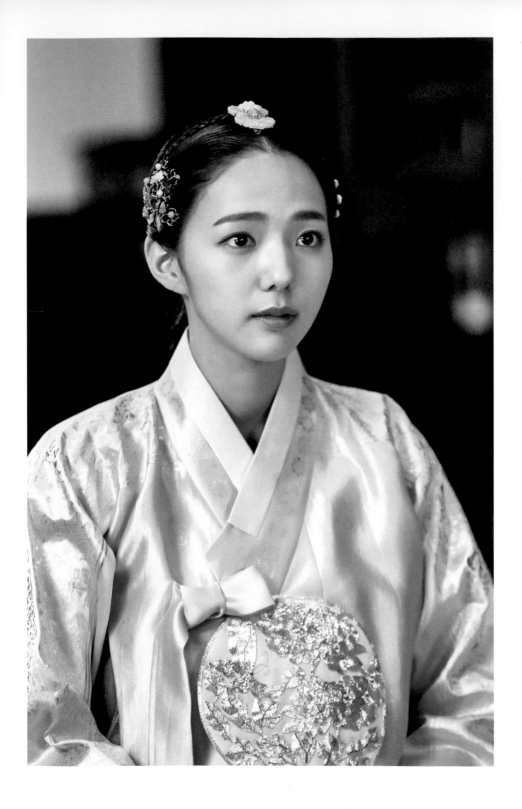

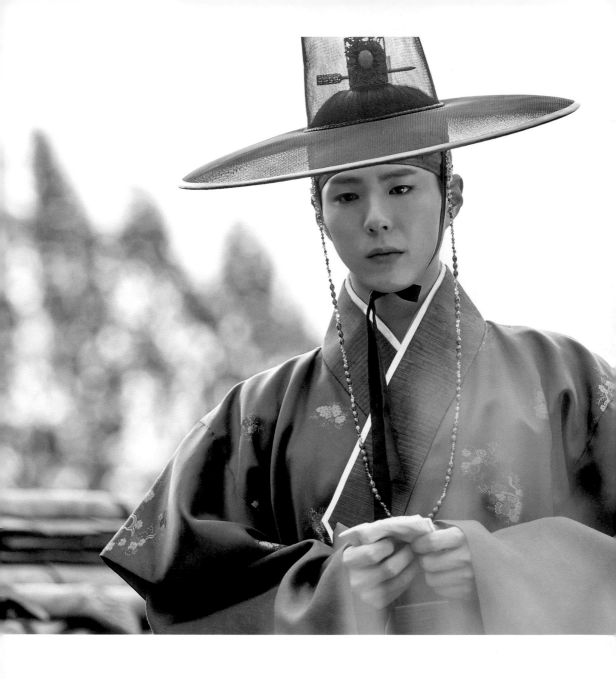

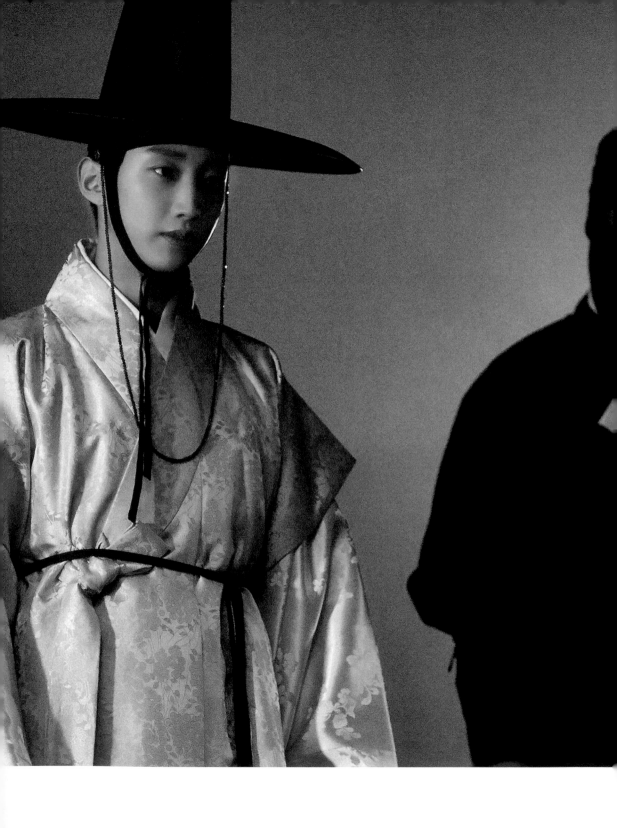

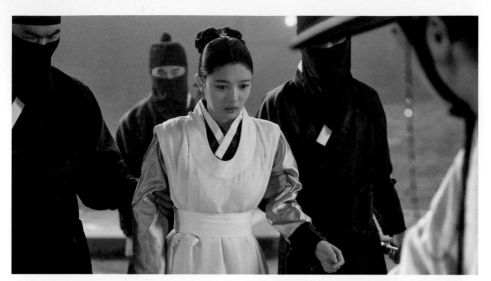

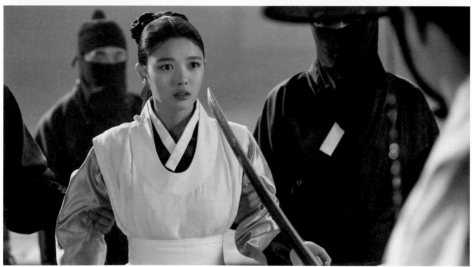

不要哭，也不要傷心，

我總是想要畫妳，

在畫著妳的瞬間覺得非常幸福，那便足夠了。

所以，請妳一定要幸福。

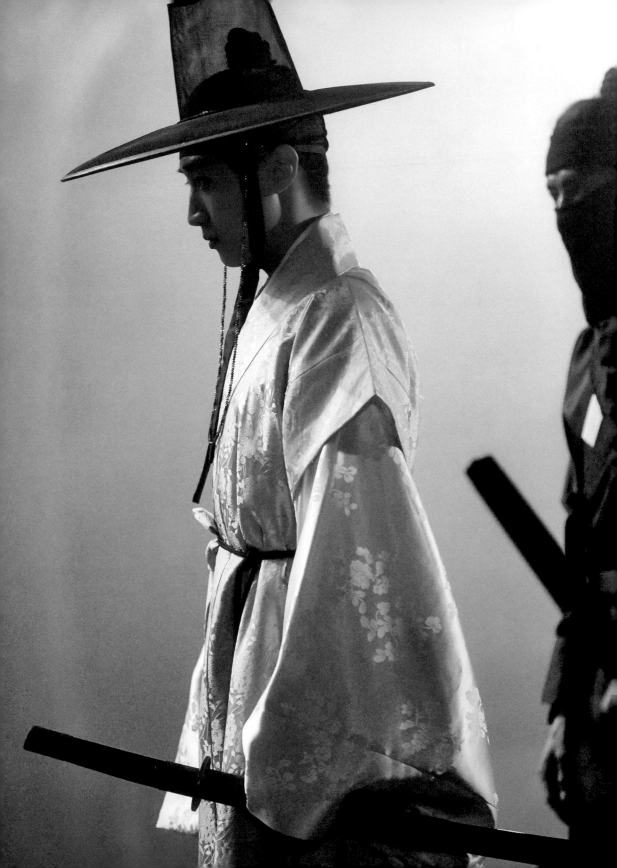

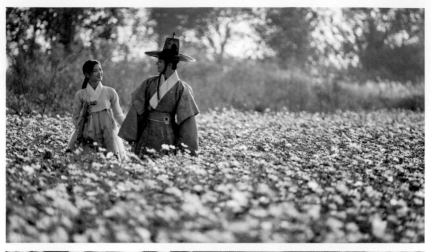

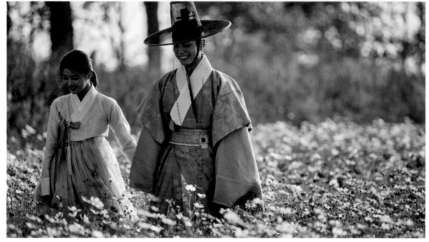

知道「烘雲托月」這句話嗎？

「畫出雲彩，將月光襯托得更閃耀」，是這樣的意思吧？

不是獨自發光的太陽，
而是身處百姓之中時更加光彩奪目、有如月光的君主。
殿下，就是那樣的人吧。

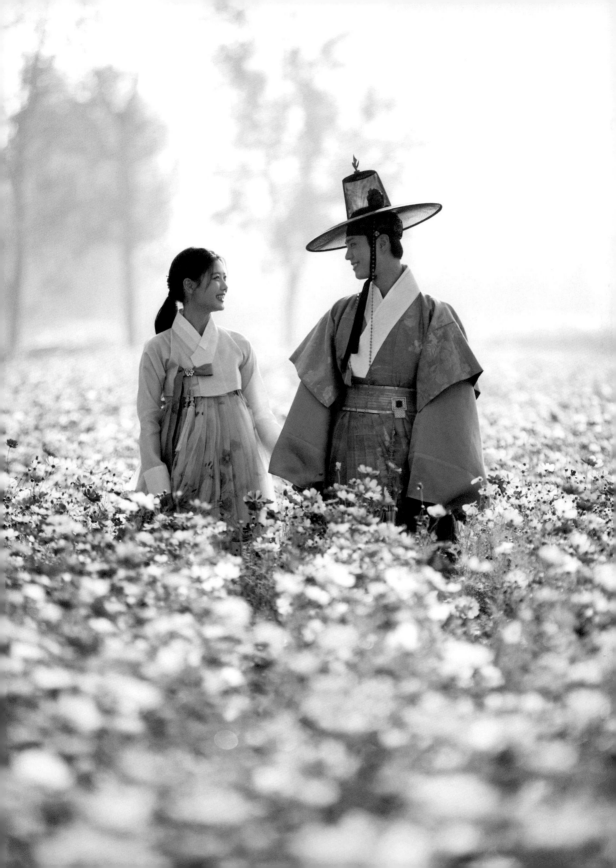

妳是誰？

殿下將要建造的國家的——第一個百姓？
……無意間以內官模樣接近殿下的——第一個情人？

妳，是填滿我整個世界的快樂。

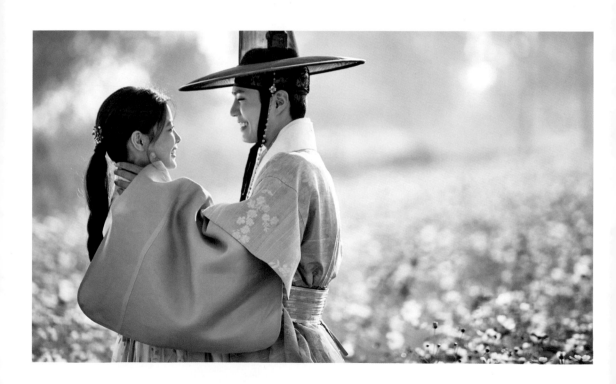

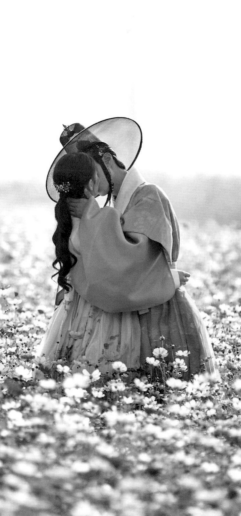

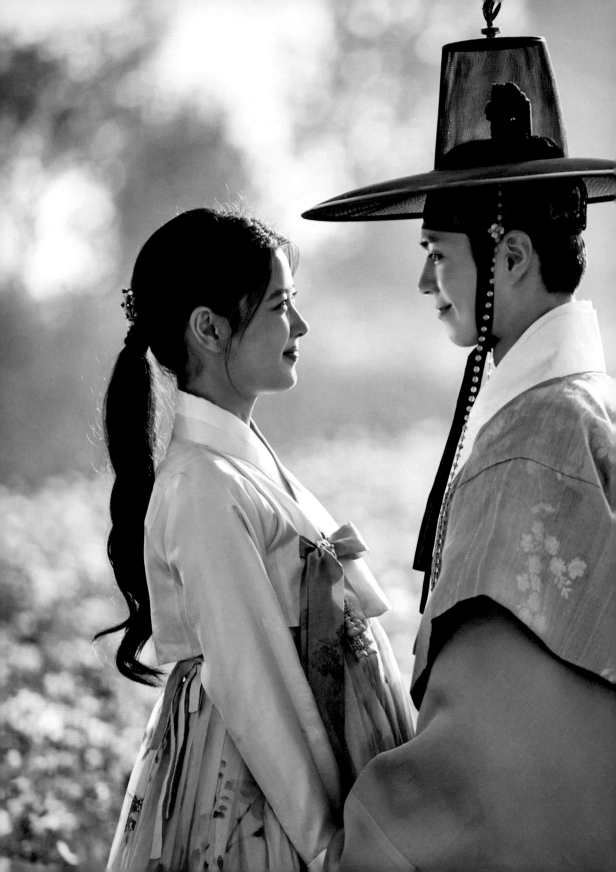

導演與編劇心中的
《雲畫的月光》

## 從原著小說到連續劇

　　總共五冊的原著小說，我雖然只讀了第一、二冊，但已經充分掌握住臺詞和情節走向。「男扮女裝」雖然是已經出現過很多次、相當熟悉的設定，但故事十分豐富有趣，我認為若賦予角色們一些變化，應該值得嘗試。

　　由於一起合作《Who Are You？學校2015》的金旻廷編劇很喜歡青春羅曼史，因此從二〇一五年秋天開始，我們就開始了這項企畫。

## 連續劇《雲畫的月光》之魅力

　　王世子與女扮男裝的內侍，兩人自然而然地越靠越近，在愛情線的發展過程中，雙方互相隱瞞自己的身分，當祕密一個一個被揭開，觀眾也會看得趣味盎然。

　　但是，連續劇必須比小說更戲劇化地刻畫出人物之間的衝突及角色性格，因此劇中改編了故事情節，讓每個角色身處的困境、亟欲追尋的價值，得以更清晰地展現。例如在小說中，白雲會是王世子李旲的手下，這在平等社會中可說是掌握了夢幻勢力；另外，王世子李旲與貼身侍衛兵沿的兄弟情誼，以及兩人面臨的困境，這些情節都應該在連續劇中更立體地呈現出來。

　　而本劇的定位是「輕鬆、浪漫的史劇」，所以第一集就上演輕快活潑的情節，似乎也吸引不少年輕觀眾。

## 籌劃本劇時的幾個重點

　　一開始接觸到孝明世子這位人物時，製作團隊的壓力不小。我們決定將劇中王的角色設定為純祖，真實人物金祖淳則以虛構人物金憲代替，淡化原著中嚴肅的部分，加入現代形象，擺脫「君主便該如此」的既有框架，讓觀眾興起「這時代的君主若能如此，該有多好」之認同。雖然講述的是王的故事，也特別加入父愛、母愛等情節，表現出一般人的情感，令觀眾更容易產生共鳴。也多虧編劇們出色的劇本，將這些部分處理得很好。

　　事實上，原本「李昊」的名字也要更換，但引起原著粉絲的不滿，飾演世子的朴寶劍也希望能以「李昊」的名字演出，另外也考量到在劇中李昊說出自己的名字時，是重要的轉折點，因此決定維持使用原著中的名字。李昊在原著中的角色是「冷酷的美男」，但在連續劇裡為了順應潮流，還加入「傲嬌」的個性。一方面在心中暗自籌謀要趕走外戚，面對事情頭腦冷靜清晰，另一方面也擁有從容輕鬆的魅力。

　　金胤聖的角色也稍微加入了性感、挑逗的感覺；而在原著中其實並沒有狠毒的中殿娘娘這個角色，但需要一個敵對人物為故事增添戲劇張力，因此加入這個新角色。

## 演員選角、與他們的合作

應該不需多言，當然是相當滿足！漂亮又帥氣的演員們，就連演技都相當傑出，實在是只能說感謝。

朴寶劍其實是第一次挑戰演出男主角，又是史劇，壓力相當大。不過拍攝幾次之後，就已經與角色的性格融為一體，展現出充滿個人特色的演技，絕對要透過這篇文章再稱讚他一次。為了表現出冷漠高傲卻溫暖、有時候又很搞笑的模樣，他非常用心，這點我覺得是李昊最大的魅力。在拍攝現場，他總是開朗地打招呼，多虧了他的積極與活力，讓演員和工作人員能合作無間，即使日程再緊湊，也總是保持笑容地拍攝。

洪樂溫在選角時歷經幾番苦惱，畢竟女扮男裝的洪三才在首集就出現，戲份相當吃重，不過我是杞人憂天了。金裕貞在洪三才和洪樂溫兩個角色間自在轉換，讓人物更加立體鮮活。因為裕貞只有十幾歲，我一開始還有點擔心她難以掌握感情戲的表演。第六集中，被關在牢裡的洪樂溫與李昊相見時的感情戲，真是演得太好了！彼此對望時，兩人的眼神更是動人。觀眾也能有如此的共鳴，實在是萬幸。

金胤聖和金兵沿，其實也是很難表現的角色。夾在外戚家族與友情之間的煩惱，單戀的痛苦，振永都演得絲絲入扣；而必須用演技來表現兩個不同身分的兵沿一角，郭東延的演出超乎期待，為本劇的人氣帶來很大貢獻。在連續劇後半段，兵沿對世子拔刀相向的反轉場面，我覺得這可能就是郭東延演技的最真實面貌呢；蔡秀彬飾演的趙霞妍是位能幹的新女性，以其特有的魅力演活了逐漸深陷單戀的心情。

要說最滿足的部分，莫過於內侍府的選角了！從飾演尚善大人的張光老師，到飾演成內官的曹熙奉、飾演張內官的李準赫、飾演馬宗字的崔大哲，以及陶琦和成烈，內侍府的「夢幻組合」使本劇更加豐富，要再一次向他們表達感謝。

## 記憶深刻的場面

　　雖然有許多場面，但在第四集中王的四十歲宴會戲，最令我印象深刻，深受觀眾喜愛的樂溫的獨舞也在這場戲中。當時整整花了三天在扶安拍攝場拍這場戲，當時還是八月的第一週，非常熱，蚊子也很多呢。（^^）

　　觀眾津津樂道的第五集天燈升空的場面，實際是在南原、順天、榮州等三個地方分開拍攝，然後剪輯成一場戲，共有一千五百個天燈飛上天空，現場看起來相當美麗，畫面讓工作人員也不禁讚嘆。雖然當天就如此認為，但還是想再說一次：我們的美術道具組是最強的！

　　還有第六集，救出樂溫後結尾的夕陽場面；第十一集，樂溫與母親重逢等場面都印象深刻。第十二集中，振永、寶劍與黑衣人刀劍相向，兩人的動作戲更是超乎期待、令人驚豔！說到動作戲，最多的當屬東延了，因為是李吳的侍衛，有許多武打場面，相當耗費體力，但他仍默默完成演出，相當可靠。

## 關於引爆話題的影像美

　　由於是青春羅曼史的史劇，基本上在戶外的戲要維持明亮色調與清涼感。其實在拍攝初期正值梅雨季，很難捕捉到太多自然光呢（︿︿）

　　而史劇場景的色調普遍比較暗，這時就必須以照明補足氣氛，也是我對畫面特別滿意的部分。這絕對是我一個人做不到的事情，劇組聚集了各領域最頂尖的工作人員，這是他們一起流著汗水、努力創造的成果。拍攝場每個角落都仔細擺設道具，還有顏色搶眼的服裝，細膩的化妝等，工作人員付出許多心力，只為獲得觀眾的認可。

## Special Thanks To

　　藉由這篇文章，要向過去這一年非常辛苦的金旻廷、林藝珍作家表達感謝，因為兩位，才能創造出許多名臺詞和名場面。打造出影像之美，在現場最可靠的攝影師金時迴、李民雄，多虧了他們才能在酷暑中順利完成拍攝，感激萬分。最後，也感謝一起帥氣地完成這部作品的同事白賞訓、姜秀妍PD。

## 連續劇《雲畫的月光》的魅力為何？

**金旻廷**：甜蜜中帶點驚悚，狂笑不止的同時，心中某個角落又會酸酸的，是個屬於朝鮮時代青春男女的故事。

## 原著改編劇的優、缺點是什麼呢？

**金旻廷**：能夠靈活運用在原著中已經經歷考驗的有趣素材，是最大的優點。但網路小說與戲劇有著形式上的差異，一不小心就可能成為不上不下的作品。因此在改編時不能太偏離、也不能太依賴原著。我認為，若錯過原著精采之處是相當大的損失，但一味遵循原著，連續劇的樂趣也就減少了。

## 改編劇本時，哪個部分是最重要的？

**金旻廷**：雖然在小說裡可以一個篇章只讓一個人物登場，但連續劇必須讓人物交叉出現，才能將故事繼續說下去。因此我們以在一個支線故事中放入多個人物為方向，去重新構成人物、背景與故事。

## 要打造一齣「浪漫、搞笑的史劇」,是否覺得壓力很大?

**金旻廷:**這是和從來沒有拍攝過史劇的導演、作家們一起嘗試的新挑戰,說沒有壓力是不可能的,不過好像也因此創造出《雲畫的月光》獨特的魅力呢。

## 最吸引你的是哪一個角色?

**金旻廷:**所有角色都是很珍貴的,實在很難選出一個來啊……不過,李昊的生母中殿尹氏令我印象深刻。李昊雖是宮中的搗蛋鬼,卻充滿才華,養育出這樣孩子的母親會是個怎樣的女人呢?中殿尹氏是個引發我諸多想像的角色,她自由奔放、天資聰穎、具有珍惜百姓的溫暖心腸,為了保護朝鮮最後的希望——李昊而犧牲了性命,是個令人無限唏噓的人物。

**林藝珍:**真的是每個角色都好喜歡,而且演員個個演技精湛,讓我更難以抉擇,主角更是不用說了。但在寫張內官和鄭公子(達奉也是!)時,是我最開心的時刻。

## 最愛的名場面、名臺詞?

**金旻廷:**「李昊,是我的名字。」世子李昊向三才主動表明自己身分的那場戲。不在乎地位的高低,以朋友的身分淡淡說出自己的名字,比任何戲劇化的情節都讓人激動。

林藝珍：很喜歡兩人掉入坑裡的那場戲，非常有趣；宴會那場戲也很喜歡，畫面非常美；其中最令我印象深刻的，是李昊在幻想中與樂溫一起在草地上的那場戲；還有第五集的天燈節，兵沿獨自在暗巷中讓寫著願望的天燈飛向天空，雖然這場戲是為了之後兵沿重傷時使用而拍攝的畫面，剪輯時稍微縮短了篇幅，有點可惜，但那場戲一直留在我心裡。

## 對你來說，《雲畫的月光》是？

金旻廷：對從來沒想過會寫史劇的我來說，無疑是人生最大的挑戰與冒險，雖然過程很辛苦，但學到了很多，是非常珍貴的一段時光。

林藝珍：讓我一下超級開心一下超級痛苦，很有魅力的作品！

## 未來的戲劇作品規畫？

金旻廷：目前要先好好休息一段時間，如果遇到讓我心動的角色或故事，也許又會再見面了，敬請期待。

林藝珍：現在還沒有具體規畫，但因為喜歡愉快溫暖的浪漫喜劇，會想試試看這樣的作品。

# CHAPTER 3

拍摄花絮

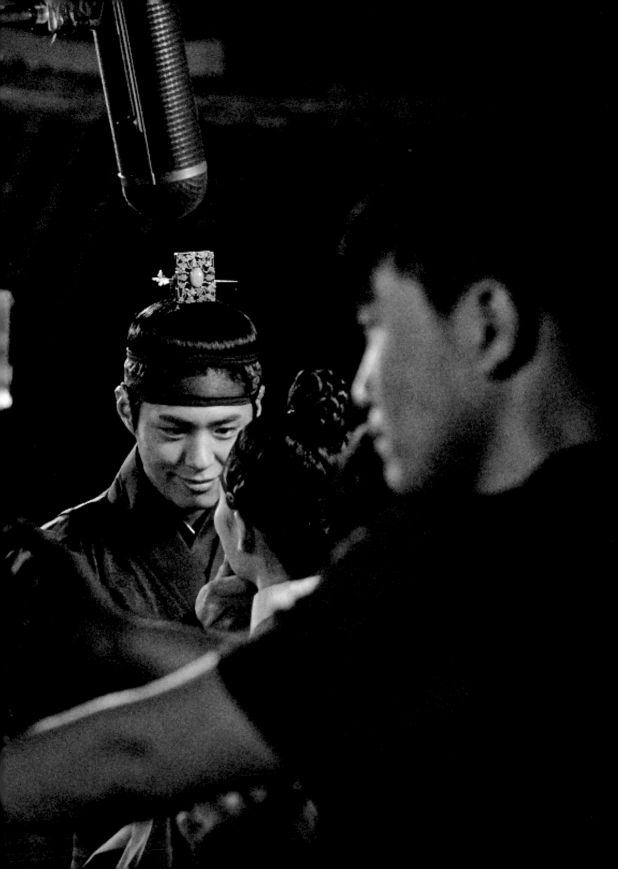

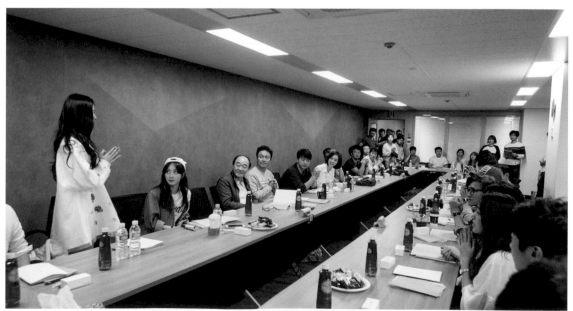

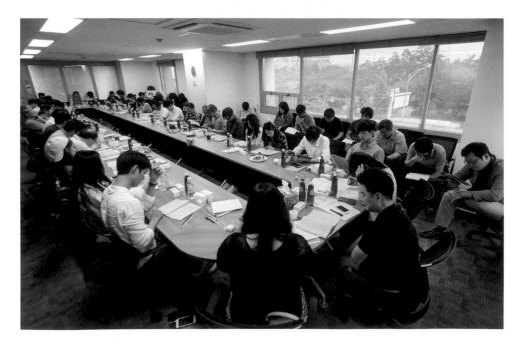

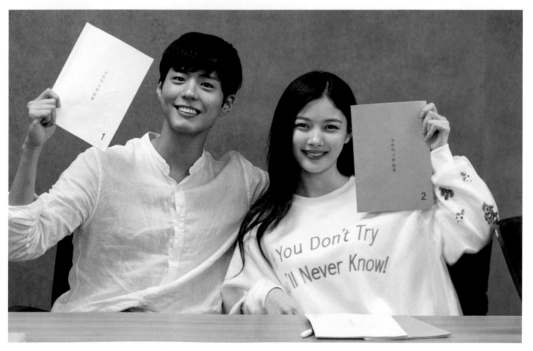

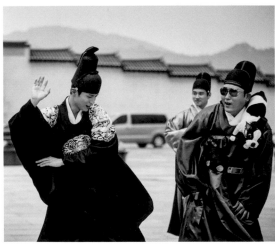

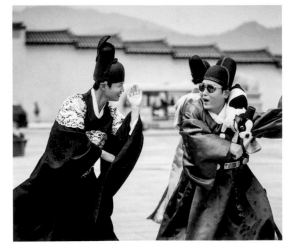

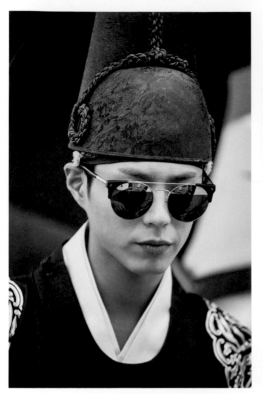

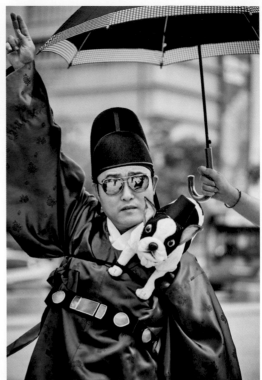

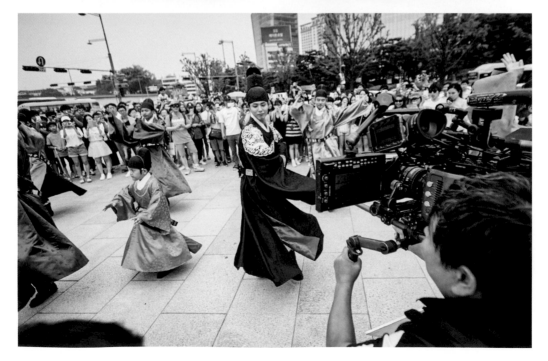

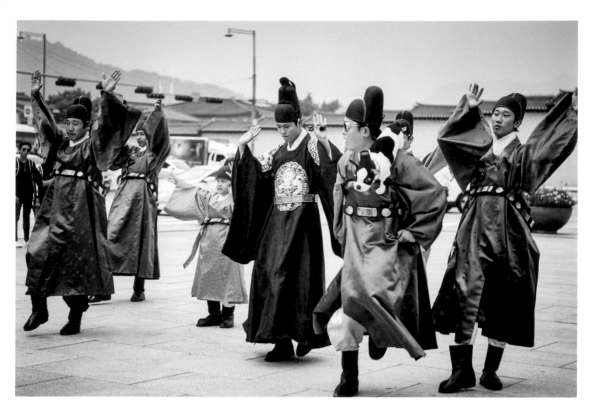

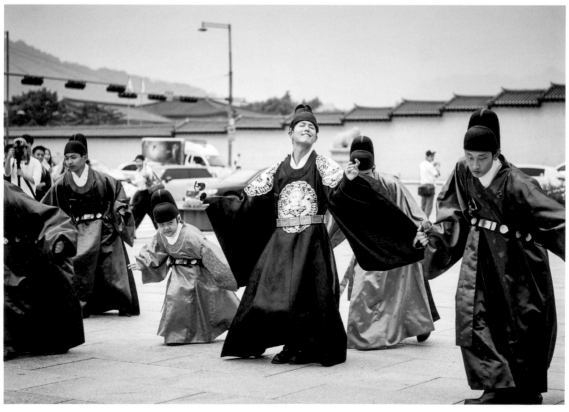

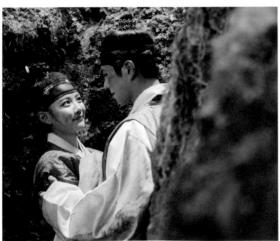

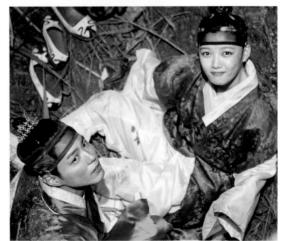

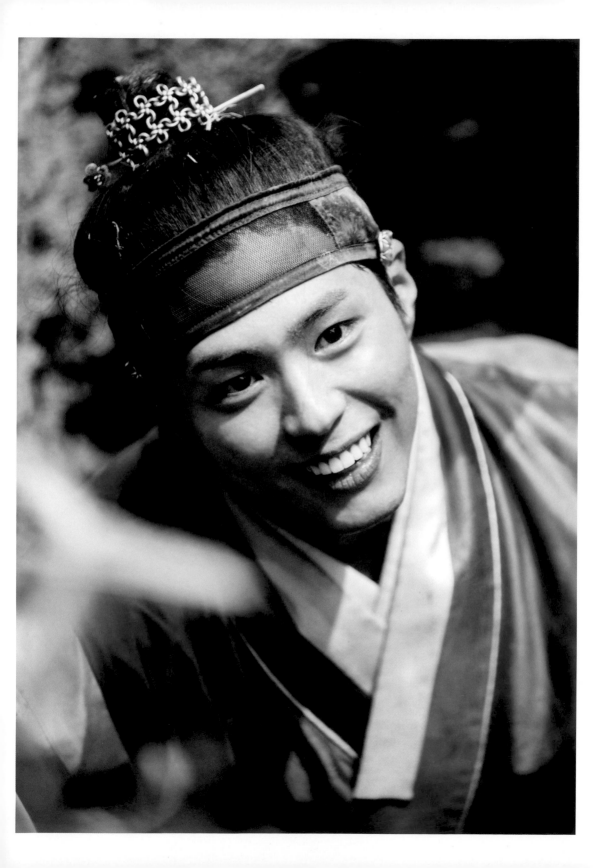

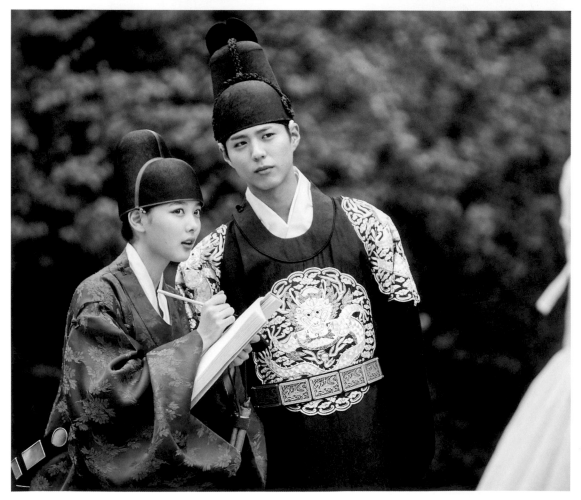

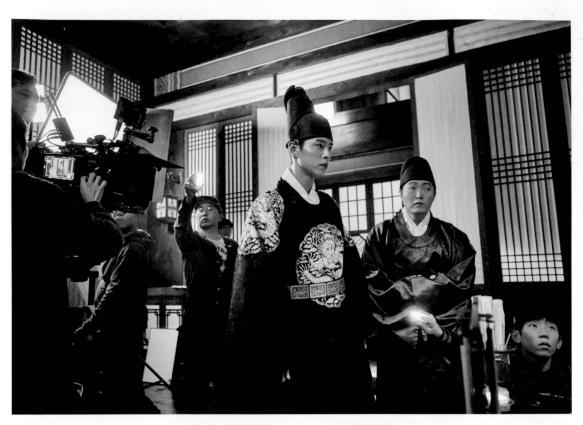

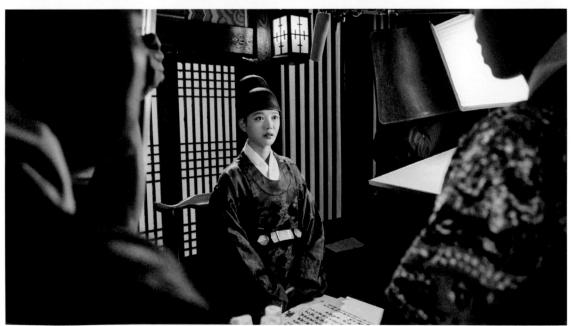

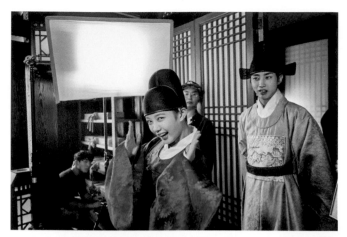
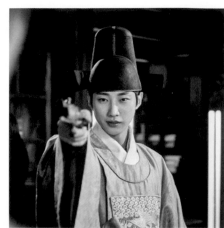
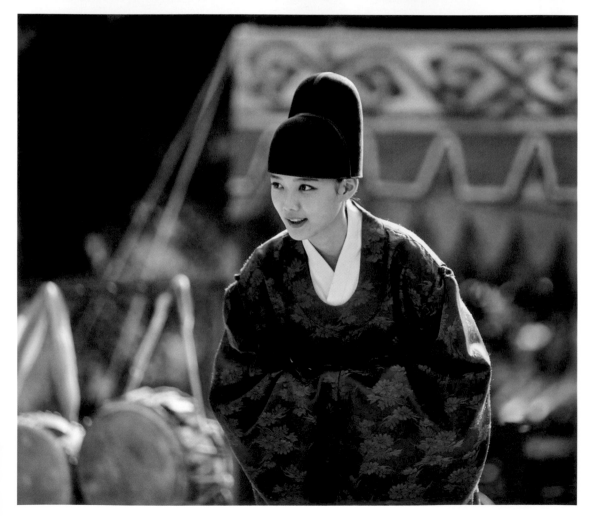

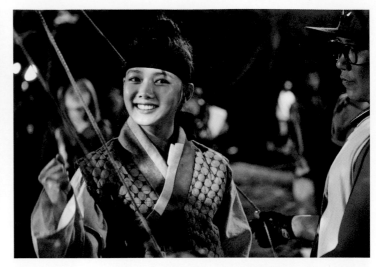

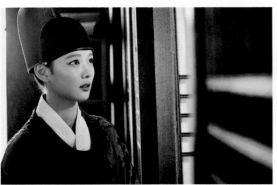

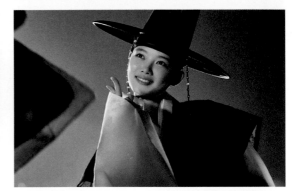

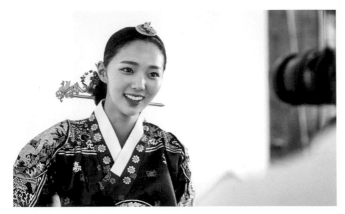

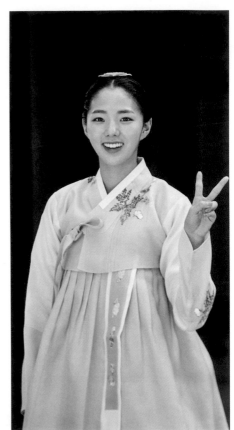

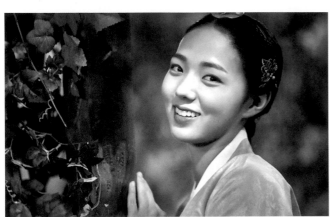

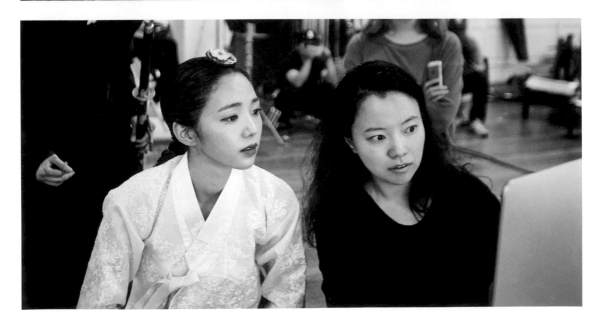

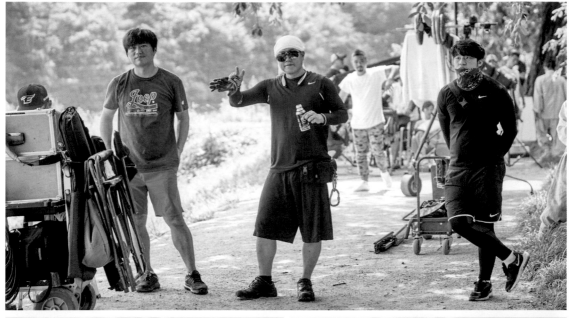

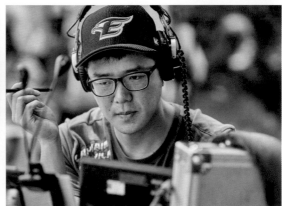

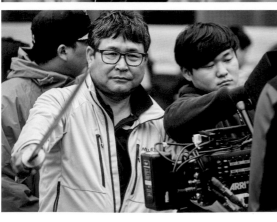

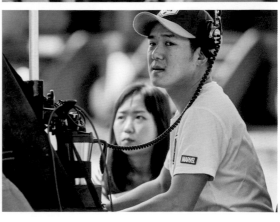

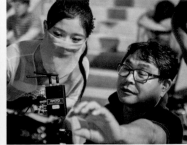
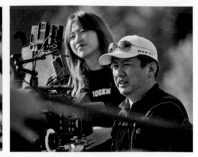
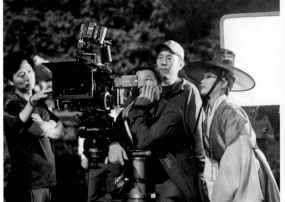
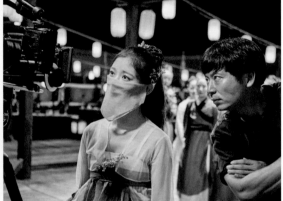
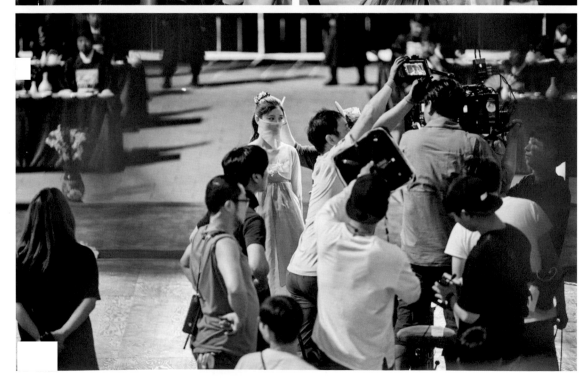

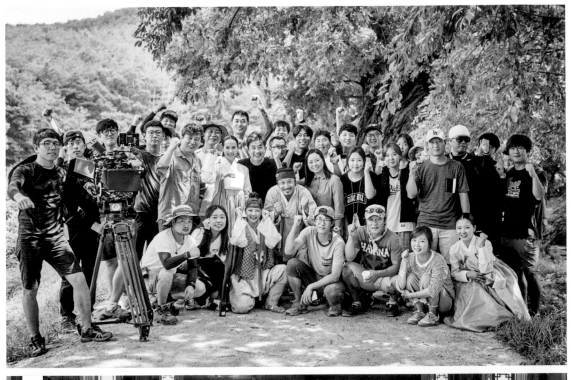

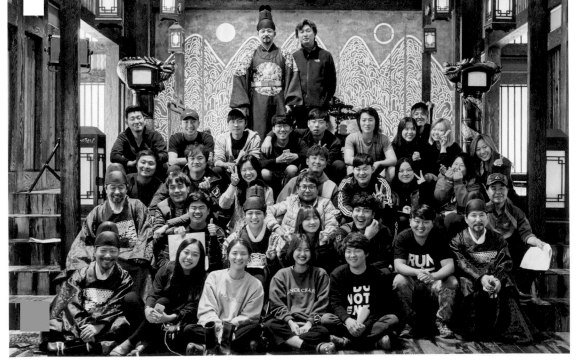

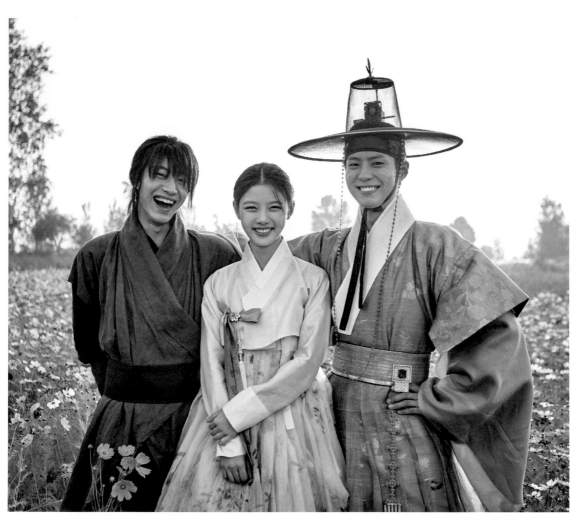

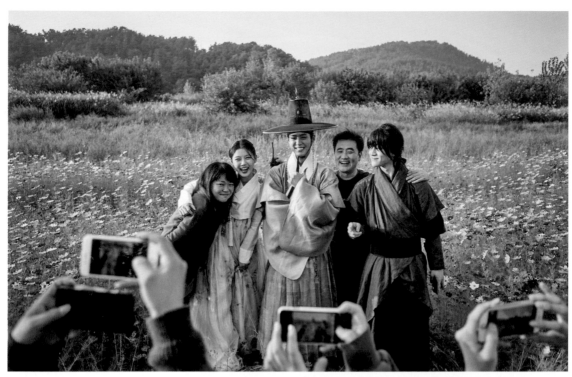

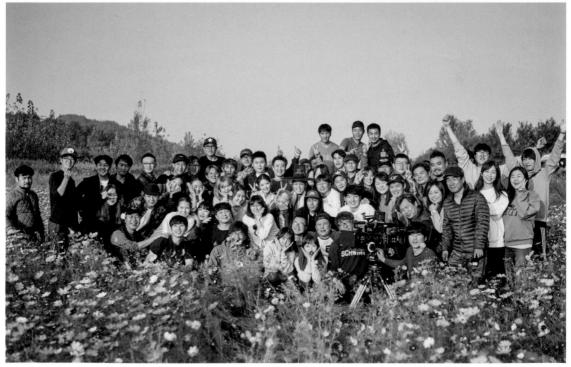

Life 系列 034

## 雲畫的月光：寫真紀實

製　　　作 ── KBS《雲畫的月光》製作團隊
翻　　　譯 ── 尹蘊雯
主　　　編 ── 陳信宏
責 任 編 輯 ── Wynne
美 術 設 計 ── 我我設計 wowo.design@gmail.com
董 事 長
　　　　　　── 趙政岷
總 經 理
總 編 輯 ── 李采洪
出 版 者 ── 時報文化出版企業股份有限公司
　　　　　　10803　臺北市和平西路 3 段 240 號 3 樓
　　　　　　發 行 專 線 ──（02）23066842
　　　　　　讀者服務專線 ──（0800）231705 ·（02）23047103
　　　　　　讀者服務傳真 ──（02）23046858
　　　　　　郵撥 ── 19344724　時報文化出版公司
　　　　　　信箱 ── 臺北郵政 79~99 信箱
時 報 悅 讀 網 ── http://www.readingtimes.com.tw
電 子 郵 件 信 箱 ── newlife@readingtimes.com.tw
時報出版愛讀者粉絲團 ── http://www.facebook.com/readingtimes.2
法 律 顧 問 ── 理律法律事務所 陳長文律師、李念祖律師
印　　　刷 ── 詠豐印刷有限公司
初 版 一 刷 ── 2016 年 12 月 23 日
定　　　價 ── 新台幣 560 元
（缺頁或破損的書，請寄回更換）

時報文化出版公司成立於一九七五年。
一九九九年股票上櫃公開發行；二〇〇八年脫離中時集團非屬旺中，
以「尊重智慧與創意的文化事業」為信念。

國家圖書館出版品預行編目資料

雲畫的月光：寫真紀實 / KBS《雲畫的月光》製作團隊
製作；尹蘊雯譯 -- 初版 . -- 臺北市：時報文化，2016.12
面；　公分 . -- (Life；034)

ISBN 978-957-13-6850-4( 精裝 )

1. 電視劇 2. 韓國

989.2　　　　　　　　　　　　　　　105022809

ISBN　978-957-13-6850-4
Printed in Taiwan